U0069470

異獸藏身處的精靈

藝評召喚術

Hiding Place

Art Writings and Other Texts

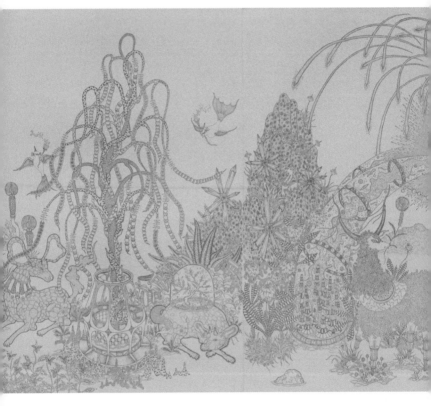

封面作品 | 林義隆，2021，《發光帶（日）》
Cover Art | Stardust (in the day)
50×130cm
2021
Courtesy of Lin Yi-Long.

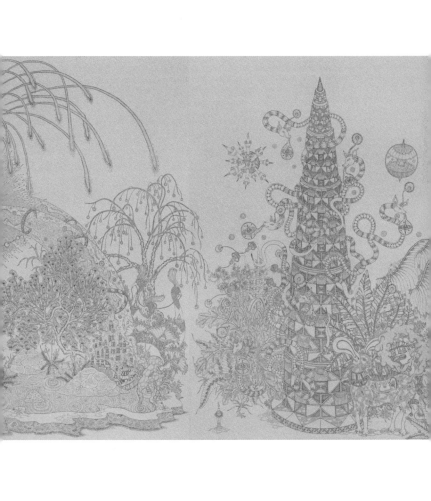

獻給 家雯與小蔚哥

攝影評論的研究與書寫
Thinking with photography:
writings on the photographic images and criticism.

藝評作為創作？寫作實驗數種
Art Criticism and Catalog Essays

邊角料—閱讀紀事與隨筆
Reading Notes and Diaries

目 錄 Contents

思想與光的無盡重褶：
讀陳寬育的攝影書寫及其概念布置

The Endless Pleats of Thought and Light: Reading Chen Kuan-Yu's Photographic Writings and his Conceptual Dispositif

文 | 王聖閎 Wang Sheng-Hung

《異獸藏身處的精靈：藝評召喚術》是藝評人陳寬育近年寫作成果的一次重要集結。以國藝會「現象書寫——視覺藝評專案」所支持的長篇專論計畫為基底，這本書充分展露他對臺灣攝影論述新貌的豐富想像，以及他對藝評寫作本身的實驗性探索。其中，作為主力的十篇攝影評論專文有著縝密的佈局結構，各篇的主題看似獨立卻又相互支應，共同交織出一塊論理清晰的當代攝影知識圖景。這一系列的文章讀來不僅令人耳目一新，同時也相當系統性地呈現其研究書寫的整體關懷。

從選題的角度來看，陳寬育的寫作涵蓋戰爭攝影、事件後攝影（late photography）、街頭攝影、網路攝影文化、動物攝影、廢墟攝影等面向，並且漸次從攝影與標本、檔案、圖像的有形關係、逐步推進至攝影與記憶、死亡、泛靈，以及非人（the impersonal）的辯證；從參照文獻和理論運用的角度來看，其閱讀除了集中梳理約翰・塔格（John Tagg）、大衛・坎帕尼（David Campany）、厄里奇・巴爾（Ulrich Baer）、羅絲瑪莉・霍克（Rosemary Hawker）等攝影評論家的研究成果，也交叉參照了《十月》（October）期刊藝評群，如羅莎琳・克勞絲（Rosalind Krauss）、克雷格・歐文斯（Craig Owens）的經典文章，同時廣泛汲取包括保羅・維希留（Paul Virilio）、列夫・曼諾維奇（Lev Manovich）、賈克・德希達（Jacques Derrida）、喬治・迪迪—于貝爾曼（Georges Didi-Huberman）、吉奧喬・阿岡本（Giorgio Agamben）等當代思

想家的分析觀點。猶如撐開一張纖細敏銳的蛛網，陳寬育的評論文字不斷擴獲來自文化研究、媒介理論、人類學、地理學、哲學，乃至於倫理學領域的思想資源，積極嘗試在既有的攝影論述路線之外開發新的研究取徑。

特別是面對臺灣仍以紀實攝影為當然核心的強盛書寫傳統，這系列的文章顯然有意另闢蹊徑。例如在第二篇〈關於街頭攝影〉一文裡，陳寬育透過戰後法國商業街頭攝影歷史的回顧，點出公眾攝影史（或攝影產業史）的重要性：「... 我認為在『大師的攝影史』之外，更應關注那些交纏著法律、產業、工會、通俗文化、觀光、所有權面向的影像文化史，那是種真正深入生活與日常的社會脈絡體現方式 ...。」此般視野，頗能提醒當前臺灣攝影論述潛藏的某種盲從與躁進，特別是在建構自身歷史的文化趨力下，不免被「大師敘事」（名家列傳式的敘說模板）之便利性所迷惑。

也就是說，這條思考軸線一方面抗拒「大師的攝影史」的誘惑，對之有所警覺。另一方面則將焦點拋向更為遼闊（且充滿匿名性）的數位網路時代的攝影實踐。因為在沒有真正開始與結束的網絡根莖生成模式中，所謂的「攝影之思」早已不限於某個偉大靈魂苦心孤詣的影像框構。正如第三篇〈攝影的琥珀隱喻、移動性與網路影像文化〉循著學者達米安 · 薩頓（Damian Sutton）與曼諾維奇的研究思路，清楚表明當代攝影文化早已捲入一場無止盡的電訊風暴，那是一個無數情感、思念、沉思及日常衝動的細瑣軌跡，全都永恆地即生即滅的影像宇宙。因此，有別於上個世紀的攝影論述止步於影像機具（與技術）如何改變攝影實踐的問題層次，當前的評論書寫顯然有必要擺脫「專業攝影家 vs. 業餘大眾」的舊式框架，才有可能在當代背景運算、監控機制、社群媒體設計，以及網路影音資料庫的快速變革中，為攝影史重新找到符合這年代的主體情境的書寫策略。或許可以這麼問，如果攝影論述不必在兩種過於簡化的端點之間選邊站：一邊是無庸置疑的大師敘事，另一邊是時髦但往往欠缺深入觀點的「諸眾」（multitude）概念的快速套用，那麼是否存在一套恰當的評論語言與研究架構，幫助我們更細膩的梳理介於個人和集體之間的攝影實踐光譜？

即使是面對主流的攝影評論課題，例如具有強烈情感召喚力的廢墟攝影或災劫影像，這些文章在評述視角的選擇上也相當斟酌。譬如將第一篇〈戰爭攝影與事件性：對幾個戰爭攝影事例的初步探勘〉與第六篇〈廢墟攝影的案例寫作〉合併閱讀，不難發現陳寬育始終秉持一種沉靜的語調。對他來說，面對暴力、戰爭與重大劫難的畫面，或者載錄廢棄戰場、軍營、碉堡、監獄等帶有複雜歷史和政治意涵的影像時，當代攝影論述反而應該留予讀者更充裕的思考空間。如同許多「事件後攝影」的攝影家力圖在報導攝影的固定修辭語法之外，創造一種能保有事件與其事物狀態（état de choses）之豐富性的實踐方法，陳寬育也不斷在他的寫作中調校一條攝影評論應當採取的冷冽路徑。理由別無其他，正因為攝影具備捕獲殘酷、闇黑、荒涼與陌異之物的強大力量，我們反而需要一種卸除不必要的浪漫化／崇高化／憂鬱化凝視的分析模式，並且在閱讀作品時，持續關照事件場景、生命記憶，以及創傷經驗本身的多面性。

借助大衛・坎帕尼、多納・衛斯特・布雷特（Donna West Brett）、莎莉・米勒（Sally Miller）等人的研究，陳寬育進一步指出「事件後攝影」與廢墟攝影的積極意義並不只是確認事物曾經的「有」與「在」，同時也是為了透過事物的破壞與喪失，特別是生命記憶的殘缺或歷史經驗的抹消，進而啟動影像的治癒潛能。而其中蘊含的反芻性力量同樣不是基於表面上的情感與道德訴求，而是如其所言：「在回應缺席與在場、破碎與整體、可見與不可見等二元性結構中，攝影能展現其複合辯證性」；作品的意義不只是揭示表層議題的迫切性，而是能幫助我們返回最根源性的提問：「什麼才是『看見』的意義？」這意謂著，從戰爭攝影、災劫影像到當代廢墟美學的真正要旨，除了是對當下生命政治的敏銳覺察，同時也是對我們自身秉持的觀看實踐之反思。因為駐足這些影像之前的我們會不停地思考：還有什麼是應該顯影，但未被顯影的？

據此，尚有有一條思考軸線貫穿〈思索檔案與攝影，一則自由式寫作〉與〈攝影與記憶：鬼魂的愛、逼迫與曖昧〉這兩篇的寫作，意即一方面關注「檔案轉向」浪潮下，攝影與知識生產框架、主體化歷程（subjectivation），以及權力布置

（dispositif）之間的強烈連結。另一方面，儘管與生命政治有著極其複雜的關係，但攝影並不只是人們用來確認事實、標定細節，以及強固分類秩序的中性工具；其全部意義從來都不只是作為一部將世界無盡切割的機器或裝置，因此並不會是律法暴力（或廣義的邊界操作力量）的溫馴載體。針對這點，陳寬育試圖透過探索攝影的幽靈性（spectrality）特質，指出攝影實踐蘊含著逼近「再現的有限性」的深邃力量，繼而使得「模糊」、「缺席」、「非知」、「無居所」（placeless）、「無物」（nothingness）及一切難以名狀之物，最終都成為吾人思考的潛在對象。換句話說，攝影總是存在曖昧、游離、空白及意義未明的一面，避免世界因為不斷凝結為各種已知者／已建檔者／已指認者，繼而徹底失去了活力。用阿岡本的話來說，這意味著攝影其實也帶有搖晃一切邊界和框架的「褻瀆／渾濁化」（profanation）力量，因為它總是藉由「觀看與見證的不可能性」向我們揭露更多東西。

順此思路來理解，正如同攝影的真正力量並不源自它作為世界的說明性註解，思想的真正力量也不是奠基在已知事物或知識的固著化效果上。毋寧說，思想本就是一種無盡的摺曲（folding），是不斷探入未知領地，並且將趨於靜滯的「我思」拋入「他性」（otherness）的幽光閃爍處，企求在那看似徹底陌異的荒漠中發現「作為異己的我」。換言之，思想行動的真正關鍵就在於引發一場「我—非我」的摺曲風暴，而當下的「我」只不過是其中一個凹痕，猶如深幽迷宮裡數不盡的轉角。

評論寫作亦然，總是涉及將書寫中激發的「我思」與藝術作品裡考掘出的各式洞見反覆摺曲，形成姿態萬千、型態各異的思想「重褶」（pleats）。如果書寫蘊含任何差異化的力量，那麼它首先便是將「我思」拋至它自身的最遠點來展示這種力量，並且永不止息地將這樣的運動模式視為一切思想事件的零度。我認為，這或許就是陳寬育構想其攝影論述取徑時所採取的基本策略。他不斷將自己「摺入」當代攝影評論家們的豐富論域，並且透過不厭其煩的詮釋與再評論，最終將他們的問題意識與概念叢集「摺回」自己的思想平面。

這般關於思想與「摺」之意象的連結，雖然是源自傅科與德勒茲的哲學洞見。但如果我們看向事物表面的微光行經影像機具的內部構造，最終落定於相紙上的重重軌跡，會發現那同樣是一種「摺」。據此，攝影評論始終具備雙重的意義：它既是關乎「光之摺疊／折射」的書寫實踐，於此同時，也總是思想之光與攝影之光的無盡重褶。而現在呈現在各位讀者眼前的這本《異獸藏身處的精靈：藝評召喚術》，便是一次以摺曲為方法而啟動的論述推進。

這是一位臺灣土生土長的藝評人，憑藉其多年的研究積累與多方閱讀，替攝影論述的未來所擘畫的預存知識圖景。毫無疑問，其所張開的知識蛛網仍不斷向外延伸、擴張，與世界上其他的攝影論述相互共振，並且持續凝結出屬於臺灣這塊土地的智慧露珠，等待更多思想、言說及實踐動力線的交會。

本文作者為藝評人，國立中央大學藝術學研究所助理教授

Art Critic, Assistant Professor of Graduate Institute of Art Studies, National Central University, Taiwan.

序
Preface

這本書所收錄的文章，發表於 2018 年至 2022 年之間，主要由「攝影評論的研究與書寫」、「藝評作為創作？寫作實驗數種」，以及「邊角料：閱讀紀事與隨筆」等三大部分組成。第一部份是對攝影評論文章之蒐集、閱讀與再書寫，是 2018 年獲得國藝會首屆「現象書寫—視覺藝評專案」補助的執行成果。由於實際寫作時間歷時約兩年，過程中必然持續接觸到源源不絕的資料、在期刊的專題中觀賞不少論爭、也透過世界各地寫作者的研究與調查成果，認識更多的案例。而這些，都包含了自身對傳統攝影論述之重新審視，以及對跨越多個領域的攝影討論途徑的盡量自我充實；很自然地，對於原先設定論題的想法與見解會不斷地更新。毋寧說，所謂的寫作其實正是這樣一段持續自我顛覆的過程，因此，呈現在眼前的這份成果，是企圖在最初的寫作基礎上，經過不同程度的調動、改寫與增補的未完結書稿。

然而，我也很快就意識到這樣的增補、修改與調整將是無止盡的。其實，保留某種曾經走過的路，以及這段時間展現的文字面貌，也將具有重要的意義。所以在幅度不大的調整後，我決定往前走，保留並呈現這十篇文章目前的狀態。同時，帶著那些延伸的面向、未決的結語、更多的案例、對寫作觀點的自我批判等朝向未來的知識資產，試圖在擴大議題觸角，並朝向書寫在地現象與地域交往關係的野心中，以另一新頁繼續相關的寫作計畫。

在這篇自序中，我會花費比較多的篇幅，透過大量的比喻和聯想來自我反身寫作的狀態，以及寫作實踐與日常生活既互相消耗、又彼此滋養的情況。儘管如此，還是必須先解釋構思此「攝影評論的研究與書寫」計畫的最初想法，因為在此計畫補助的支持下，實際上也對我的寫作狀態帶來重大的改變。簡言之，這個計畫不是寫攝影家，而是將書寫的對象瞄準國內外期刊文章，以及重要的論述著作與攝影集等；寫作的重點在於檢視其主題設定、理論運用方式，分析其問題的架構方式與書寫策略。

亦即，從摸索當代攝影評論來思考評論、或是帶入新的意義脈絡中啟動再探的可能。

無疑地，藝評寫作是觀點積累與知識層疊的長期工作，而持續關注他人的藝評寫作實踐則是鍛鍊、鑽研藝評手藝的有效途徑。只是，相較於世界上每年每月持續產出的攝影評論文章數量，中文世界的攝影評論狀態則相對稀少。這系列的策略是對論述發展保持關注，以及試著關照台灣的現象。也可以說，是將做為對象的評論文本、自己的觀點、現象（作者、作品、展覽、攝影集），在待書寫的空白平面上細密推進的編織工作。

總而言之，我認為藝評應該是個更專注於細膩處理論述與觀點的戰場，但面對各種論述的態度，是要將其他藝評文本的評論性引用與延伸討論，變成從事藝評書寫時的重要工作。這樣的程序有點像是納博科夫（Vladimir Nabokov）說的：「就像是在鍛鍊自己思考和寫作時的『意識的肌肉』。」然而，在讀者面前的這本書，並不是一份所謂攝影研究的學術著述。儘管我確實從學術領域汲取許多資源，只是，真正的意圖更多的是自我暗示的寫作狀態之開創。透過自主啟動的收集、研究、書寫與發表，雖然有意識地避開攝影本位主義者之思維模式與學院主義之嚴肅，卻又大量汲取前述兩者之經驗與資源，其實就是個業餘者般地喜愛著、工作者、欲望著，閉上眼睛省察我所能借助的思想資源與目前擁有的條件，睜開眼睛便開始尋覓、探勘，著手劈砍一條自己的獵徑。不能否認的是，其中有某些自我激勵的亢奮，那是種需要高濃度的狠勁交融著低劑量的麻醉。

實際上，這個攝影評論書寫計畫涉及了不少較大的議題和無明確界線的範疇，與其說是我在書寫攝影，不如說是透過攝影思考，或是更準確地說，被大量攝影式的影像思考方式所浸潤。那些攝影者的觀點、理論家的觀點、以及我觀看照片時所產生的知識、情感與不斷挪動的思想主體，就很像是組成為一種「植物型」的思考模式，或是體現植物性主體的潛流狀態。不但是朝著對象啟動書寫工作，那些主體總是沉浸於這個或那個環境中、總是隨著某些流開展的寫作者，其自身的生存模態也應當被持續描繪與觀察。

就此而言，這本充分反映我的個性與書寫特質的文集，其目標是雙重的。一方面展現我所欲書寫的對象可以如何組裝，並在段落與段落、文章與文章之間讓持續長大的問題感自動產生連結與共振；另一方面，則旁觀著作為寫作者的自己，在被各種論述資源、哲學思考、訪談與自述，以及攝影作品等思想、概念、影像流通過那凝思的腦，如同植物般靜靜地吸收著那些構成它的元素，更形塑那具在疲累與充沛之間不斷循環反覆，總是內外滿盈著節奏與姿勢的身體。

寫作的身體，是什麼樣子？第一部份的書寫計畫剛啟動時，兒子剛出生，我成為全職育兒達人藝評工作者。那位小動物般的幼生主體，從躺在嬰兒床裡、在地上四處爬、賴在腿上看我螢幕、到電視卡通音樂（特別是「波力」與「汪汪隊」）伴隨著我的打字聲，我們共同經歷了一段生命的、體態的、寫作狀態與思考模式上劇烈且快速的轉變。現在回頭讀著書中收錄的這些文章，某些段落、某個句子，總是能喚起那些育兒時光的奇異生活風景。對我而言，這是很特殊的一段生命經驗，所謂的攝影藝評研究計畫，其實字裡行間都倒映著與嬰兒交手的種種光景。

每當兒子看著我在紙面上疾書草稿，也會在一旁模仿寫字的姿勢。對他來說，字是一種尚未承載意義的圖像狀態，也是種看起來跟爸爸寫的字一樣的完形視覺。他的字無法溝通嗎？其實我懂他想表達什麼。而這正是最完美、最純粹的非語義寫作；事實上，當時也引領我對許多作品形式閱讀的思考走向。那三

年間，兒子的聲音與時時刻刻、無處不在的身影，參與了我的寫作，儘管在文章中你不會找到關於我們之間互動的描述，但其實早已生成了我與他的「影像—理論—聲響—副食品—玩具」的特異寫作複合體狀態。那樣的狀態已不會再回來。因此，這本文集在某些意義上更像是一本攝影集，留住曾經的狀態與時光，因而出版成了生命等級的必要事件。（值得一提的是，我以「蔚島工作室」作為獨立出版之名，也要特別感謝藝術家秦政德的題字，賦予了「蔚島工作室」充滿力量的字體，以這樣的力量和兒子的蔚之名，將此書獻給這位 0 歲到 3 歲時，每天都陪著我一起工作的牡羊小夥伴。）

第二部份「藝評作為創作？寫作實驗數種」系列是我的藝評實踐，刻意選取了長中短不同篇幅的文章、並聚焦於特定主題的寫作成果；這些也是與藝術領域中不同的專業工作者合作、對話、彼此激發所生產的文字作品。當脈絡化地觀察自己的寫作足跡時，會發現即使面對不同的書寫對象，幾個特別關愛的主題總是縈繞著我。於是，我將 2018 至 2022 年範圍間的文字作品，以編輯的角度規畫收錄方向、或者採取策展人的視野選件、自我策展；最終梳理為代表著七個主題的七篇文章，它們分別是：論水、論鏡子、論風景、論非語意書寫、論物件、論奇幻物、論動物等。可以說，雖然僅是少數幾篇作品，但已涵蓋了近年持續關注的幾個重要主題。所以，什麼是藝評呢？「藝評作為創作」又是什麼鬼啊？你覺得藝評是鬼，那就是鬼。或者，我可以翻玩般若波羅蜜多式辯證法：「是藝評，即非藝評，是名藝評。」來抵禦追問嗎？在本書第二部分所布置的那些如鬼魂般、總是縈繞著我的藝評寫作主題，已不著藝評文字相，在愛戀感的執迷關照中，示現著我的藝評工作的守備視野。

第三部分「邊角料：閱讀紀事與隨筆」，是伴隨著獨立藝評人的日常而生的隨記、閱讀筆記，以及捕捉一些萌生的點子。或許老派優雅說法為「拾遺」，但我更喜歡「邊角料」那自帶無用之用的潛能調調。這些文字原先都是留存於 Google keep、FB 頁面、實體記事本等處，當欲將之整理集結，思考應該如何呈現時，正好手邊在讀的是紀德（André Gide）。在日記〈十月二十五日〉中，紀德寫道：「我寫作不是為了下一個世代的

人，而是為了再下一個世代。」（咦說的該不會剛好就是我們這一代吧？）我以這份隨機翻閱的緣分為靈感，選擇了類似《遣悲懷》中「紀德日記選」那樣的體裁，每篇都以日期為標題，並揀選攸關寫作情狀的，如閱讀、思索、趕稿、拖稿等狀態的自我告白（或假裝懺悔）。

其實，這些臨時性的、隨筆的材料，有些後來發展為藝評文章中進一步探討的議題、相關計畫與想法的延伸；另一些則成為引用的資源，或者轉化為讓自己愛不釋手的諸多譬喻。例如，每次面對螢幕打字時，Serres 對傳統紙面寫作的耕田平面性隱喻、當代螢幕寫作的攀岩垂直性隱喻，便時時出現在腦海中，我在閱讀日記裡也多次提及。每個寫作者都有自己預先建立的一面空白光潔岩壁，攀登時甚至好幾天吃睡都掛在岩壁上面。有時，寫稿動能真的停滯了，來到一個進退不得的困局中，我們需要的是一次 Dyno。

作為攀岩的專門術語，Dyno 是「動態移動」（dynamic movement）之簡稱；相對於靜態的點之移動，Dyno 需要一定的動量，通常是讓身體飛躍至另一個離自己較遠的抓握點。寫作的當代攀岩比喻，在無數垂直向上的嘗試歷程中，那些遠離傳統路線，與突破相關的物事，往往便與危險有關。現在，我需要一次 Dyno。剛推開上一處岩石，飄浮中。向著另一岩石表面飛去，手上新沾的滑石粉塵飄散，時間化作無限多細毫微秒，但並未停止。我是否能攀住？

可是，寫作的平面性概念，難道就這樣被逐出當代「螢幕—鍵盤」裝配的寫作者地景比喻了嗎？後來，我看到一位地表遷徙者，代言著當代寫作者的身影。在電影「絕地救援」（The Martian）的火星任務中，麥特‧戴蒙（Matt Damon）飾演一位被困在火星，必須獨立求生的植物學家。我覺得雷利‧史考特（Ridley Scott）的這則西元 2035 年的故事，就好像在描繪當代寫作者的生存場景；而紅色荒漠的平面性開展寓意的危險程度，不下於垂直性的攀岩。於是，在這個已被我過度聯想的故事中，寫作的歷程就是關於意外、規畫、計算、奇想、巧合、偶然、磨難、尋求聯繫、與自己說話、孤寂地移動等組合之比

喻。終於，開著火星探測車多日後抵達了一個充滿可能性的地點，登上一座能帶你逃逸的接駁火箭，卻必須先拆了駕駛台和艦首，然後無能控制地把自己射出去。

帶著所有家當，開車通過火星地表的植物學家，行駛於那段無人跡的荒原表面，遙遠星球上的曠野。我知道，寫作就是關於孤獨與連繫之間的欲望流動、就像是那樣的荒漠移動冒險、就像是我最後想要引用的那首夏宇的詩。（按：此詩以直行呈現，並用線條圈畫詞彙；關於此詩的完整形式請參閱《腹語術》詩集。）

> 我正孤獨通過自己行星上的曠野我正
> 孤獨通過自己行星上的曠野我正孤獨
> 通過自己行星上的曠野我正孤獨通過
> 自己行星上的曠野我正孤獨通過自己
> 行星上的曠野我正孤獨通過自己行星
> 上的曠野
> 正孤獨
> 我正孤獨通過

—夏宇，〈在陣雨之間〉，《腹語術》

　　　異獸藏身處的精靈：藝評召喚術　　Hiding Place:Art Writings and Other Texts

攝影評論的研究與書寫

Thinking with photography:
writings on the
photographic images and
criticism.

戰爭攝影與事件性：
對幾個戰爭攝影事例的初步探勘
On war photography and lateness.

本文是探索攝影與「戰爭做為事件」之間的關係的初步嘗試，以四個主要案例，考察攝影面對戰爭時的「後來／事後性」（Lateness），而這是相較於新聞性的戰地攝影或報導攝影所具有的「在事件中」、「身歷其境」、「發生霎那之捕捉」所具備的影像特質（或影像意識型態）而言，所採取的另一種戰爭攝影的閱讀進路。我簡要地討論了貝托特‧布萊希特（Bertolt Brecht）的新聞影像拼貼、保羅‧維希留（Paul Virilio）的碉堡考古學、莎莉‧曼（Sally Mann）重返南北戰爭古戰場，以及大衛‧坎帕尼（David Campany）的「事件後攝影」（Late Photography）等，從「作為事件的戰爭」與「做為歷史現場的戰爭」，及其所呈顯的事件的距離、時間與空間差異產生的批評反思向度等問題，並在文中交織參照與呈現相關評論者的視野，提供我探究戰爭攝影的「事後性」時的幾個面向。

布萊希特的新聞影像拼貼詩

在《戰爭初級讀本》（Kriegsfibel／War Primer）之前，布萊希特流亡丹麥時的《工作筆記》便已大量採用剪報和照片，融合了報導和自己的創作，成為布萊希特記錄其身處時代的新創作體裁「照片四行詩」（fotoepigramm）的雛形。隨後的《戰爭初級讀本》也以這樣不協調的照片圖像和文字的蒙太奇形式呈現。在二次世界大戰後，布萊希特已經完稿的《戰爭初級讀本》先後遭到了出版業文化委員會和文學管理局兩次的拒絕出

版，直到 1955 年才終於在東柏林出版《戰爭初級讀本》（甚至到 1998 年才有英文版）。[1]《戰爭初級讀本》包含有 69 首照片四行詩，主要呈現當時各國報章雜誌上關於二戰的照片與報導（布萊希特引用的圖像除了戰爭新聞攝影本身，甚至還包含了刊物與照片的報導標題與圖說），搭配的文字並非直接說明照片內容、甚至是帶有諷刺意味的四行詩，企圖創造閱讀圖像時的詮釋維度與廣度。

其實，在《戰爭初級讀本》的初步構思、嘗試階段，布萊希特便試著發明了一種新的體裁：「牆面書寫」（Die Wandinschriften），曾想要把這些精煉、簡短、快速的文字書寫在德國的所有牆面上。在《戰爭初級讀本》中，照片並不支配文字，或者說，在這裡，照片與文字是相互仰賴彼此，布萊希特除了透過這樣的作品問責納粹德國的戰爭罪行，更質疑媒體的攝影影像在關於報導事件和再現事實的角色上，淪為國家宣傳的工具。

羅蘭・巴特在許多地方曾指出攝影影像中，關於語言學的（linguistic）、編碼的（coded）、未編碼的（uncoded）三者之間的交互關係；而在《戰爭初級讀本》中，可謂包含了這三種訊息的直接交錯。類似地，關於照片的影像「訊息」，攝影評論家約翰・塔格（John Tagg）也指出，其實有非常政治性和社會性的訊息被嵌入在攝影的影像框架之中。「攝影影像的意義及其被理解的方式是在其生產關係內取得的，也是在更廣泛的意識型態複合體（complex）中定位的；而這個意識型態複合體自然會與支持和形塑它的實踐和社會密切相關。」[2] 也就是說，塔格認為照片做為物質性的東西，其實是由社會政治系統中的個體，編碼同時是視覺和語言的訊息，並散布在特定的社會脈絡中。

這也可以連結喬治・迪迪—于伯曼（Geoges Didi-Huberman）在《歷史之眼》一書中討論布萊希特時的觀點，「如果我們不去分析那些根據布萊希特透過其無與倫比的複雜歷史視野所收集的大量文件材料，所創造的照片的蒙太奇與形式上的重組，那麼我們就無法理解布萊希特反對戰爭的政治立

場。」同時，迪迪—于伯曼指出《戰爭初級讀本》在今日對我們更重要的意義在於：「即使今日再看《戰爭初級讀本》，布萊希特同樣考驗著我們如何理解、如何觀看人類的那段黑暗歷史的文件記錄的能力。」[3]

而布萊希特的目標，是為了指引讀者如何觀看報章提供的攝影圖像，又應如何去質疑這些圖像。因此布萊希特透過文學的技術化試圖創造新的表現方式；可以說，他在做為文字工作者，在文學生產關係中的批評意識與自我革新手段，提供讀者重新思索關於歷史、戰爭、視覺再現的途徑。而正是班雅明在〈做為生產者的作者〉的演講文裡，特別推崇這位與其密切交誼，並交互影響的布萊希特的書寫工作之主要意義。[4]

保羅・維希留（Paul Virilio）的碉堡考古學

1958 年，維希留開始研究納粹德國在二戰時期建造的「大西洋防線」（The Atlantic Wall），那是沿著法國海岸由超過一萬五千個軍事碉堡組成，為了阻擋盟軍海上攻勢的防禦工事。透過探索軍事碉堡這類巨大軍事建築物，維希留試圖理解、改進和運用柯比意（Le Corbusier）晚期的建築思想。1960 年代，維希留與建築師克勞德・巴宏（Claude Parent）組成的「建築原則團隊」（Architecture Principe group）提出了「傾斜功能」理論（the function of the oblique）並留下兩件重要的建築作品——建於 1966 年位於法國納韋爾（Nevers）的 Sainte Bernadette du Banlay 教堂，以及建於 1969 年位於法國韋利齊—維拉庫布雷（Vélizy-Villacoublay）的航太研究中心（Thomson-Houston Center of Aerospace Research）。兩者都體現了傾斜功能理論，試圖打破垂直和水平的建築範式；而前者的教堂造型，更是展現了碉堡式風格的建築外觀。

持續到 1968 年，維希留將其研究建築、空間、城市和軍事之間的關聯的成果，呈現在《碉堡考古學》一書，此書也

是 1975 年在巴黎裝飾藝術博物館舉行的「碉堡考古學」攝影展的重要後續成果。維希留的傳記作者史蒂夫・瑞德海（Steve Redhead）曾描繪在「碉堡考古學」攝影展之前維希留的議題關注發展軸線；簡言之，如果「碉堡考古學」和「隱蔽建築」（cryptic architecture）是 1950 至 1960 年代自主發展的主要研究面向，那麼到了 1970 年代，維希留更以其自創的學科名詞「速度學」（domology）理論成為嶄露頭角的年輕學者。[5]因而，「碉堡考古學」可視為維希留理論發展的一個重要起點。或許也可以說，拍攝這些 20 世紀中期德軍用來對抗盟軍進攻的防衛堡壘，但已毀壞失修，成為廢墟狀態的建築物，也讓維希留開啟了關於「意外」（accident）的初步理論化工作，以及「意外」做為在歷史思考與集體遺忘等進步宣傳中不可或缺的面向。

事實上，「碉堡考古學」也是幾位評論者討論維希留哲學時的主要切入角度。例如，在以維希留為主題的研究著作中，伊恩・詹姆斯（Ian James）曾如此評述《碉堡考古學》：「《碉堡考古學》的論述表明，在這樣的防禦工事的存在中，我們可以精確地分辨出戰爭、政治與都市空間和地緣政治空間的形塑之間，那既複雜又隱藏的內在關聯。」[6]隨後，在 2013 年發表於《維希留與視覺文化》的論文集中的文章，詹姆斯更進一步地著眼於「疆域」（Territory）、「限制」（limit）、「解體」（derealisation）、「消失」（disappearance）等屬於維希留的關鍵字面向，更進一步闡明了「碉堡考古學就是當代考古學」（Bunker archaeology is contemporary archaeology）之觀點。[7]

值得注意的是，相較於沿著大西洋海岸的法國沿海地區，以清晰、直接記錄性質的文件化、調查式並帶有檔案攝影風格的二戰碉堡攝影，我們在收錄於《碉堡考古學》中的「Barbara」和「Karola」射擊控制塔系列的幾幅位於大西洋海岸和內陸鄉間的碉堡建築影像，以及一幅偽裝成教堂鐘樓的瞭望塔等影像中，還能瞥見不太一樣的影像風格表現；例如利用濃霧、樹林、草原等元素圍繞，加上模糊化、距離化拍攝建築主體，來帶入某種風景攝影或廢墟詩意美學。[8]戰後相隔數十年後的重

返，《碉堡考古學》的攝影影像與戰爭之間無疑是種後來的、事後的關係。我認為，維希留的碉堡攝影以事後影像（after-image）的形式記錄了衝突形態的遺留後果（aftermath），然而，這些都將成為維希留思考戰爭與技術的某種理論起點。

重返戰場—莎莉・曼恩（Sally Mann）的南北戰爭

當代攝影家曼恩也是重返戰場展開攝影工作的經典案例。2001年春天，曼恩啟動一系列以南北戰爭古戰場為主題的攝影拍攝計畫，即「戰場」系列（Battlefield）。他先前往馬里蘭州的南北戰爭著名的古戰場安提坦（Antietam），然後接下來一兩年都持續在維吉尼亞州的幾個主要戰役地點拍攝。曼恩在南北戰爭結束好幾十年後重返這些古戰場拍攝，選擇用跟 19 世紀攝影家相仿的攝影技術，也就是濕版攝影和大型的老式濕版相機；事實上，他的拍攝工作方式確實就是盡可能像是當年在這些戰場上工作的攝影家前輩們一樣。曼恩扛著大型老式攝影機器，把車子改成暗房，拍完就在車子改裝成的暗房裡讓這些玻璃版展開顯影、定影、沖洗等過程。比較起一般我們熟悉的當代攝影家的戶外工作狀態，使用濕版攝影法除了復古，更是一種較為麻煩的拍攝方式，尤其在戶外的車上暗房工作，其實那些繁複的每個工作環節，都有許多造成影像瑕疵的機會。然而，當我透過「Art 21 藝術家系列紀錄片」對曼恩的訪談性質短片中也開始理解，其實濕版攝影中這些瑕疵就是曼恩想要的追求的效果；根據訪談，玻璃版上適當與過度的瑕疵、影像的成功失敗與否的標準則在於藝術家的取捨。

某方面而言，我們可以說曼恩是對 1862 年左右拍攝當時南北戰爭現場的美國攝影家亞歷山大・賈德納（Alexander Gardner）的攝影影像的回應；或者說，曼恩的戰場系列很容易就喚能起人們對這些美國歷史上這些重要戰爭場景的記憶。賈德納鏡頭下的南北戰爭的戰場照片，是攝影術發明沒多久後的影像，也可說是世界上最早的戰爭攝影景象之一（當然，19世紀拍攝南北戰爭的著名攝影家還有馬修・布雷迪〔Mathew Brady〕）；而賈德納這位可視為戰爭攝影先驅者之一的 19 世紀攝影家，羅蘭・巴特（Roland Barthes）在《明室：攝影札

記》中曾提到他的另一幅攝影作品。巴特在討論攝影與死亡時曾使用賈德納拍攝的一幅肖像攝影，那是參與刺殺林肯計畫的兇手之一的路易斯·包威爾（Lewis Powell）即將接受死刑前的留影。巴特面對這張照片時主要的討論可以總結為一句話：即「照片中的他已經死了，照片中的他將要死了」這件事，而這樣簡單的一句話其實已經涉及了關於攝影與死亡的某種連結本體論思辨的多層次探討。除了這幅死刑犯肖像，我們可以看到賈德納拍攝的更多的是戰場上的死亡與屍體。這些戰場影像所呈現的安提坦之役的戰後場景成為著名的歷史影像，因為這場戰役據信是南北戰爭中最血腥慘烈的一天，也是關鍵的一役；事實上，在這場決定性的戰役之後，林肯也發表了《解放黑奴宣言》。

反觀曼恩的「戰場」系列影像，黑暗、模糊、沒有人也沒有屍體，同樣攝於安提坦卻無法辨識確切地點，更看不出是戰場的特徵或痕跡。影像主要採用地平線式的構圖以及保留微亮的天空，但如果我們更仔細地看，那些在製作濕版攝影的過程中產生技術上的瑕疵，成為不可忽略的影像組成元素；例如那些白色的斑點、邊緣有液體的流動痕跡、甚至有攝影家留下的指紋。從攝影評論的角度，我們可以說曼恩這樣的攝影影像空間所採取的對於明晰性的拒絕，呈現的是種不邀請，甚至是拒絕觀者進入的空間。也就是說，往往有一種關於攝影的透明性與證據性的科學式論點，意思是，關於攝影，有一種長久以來的意識型態，認為攝影與世界的關係是透明的、直接的，相機拍下的東西就是真實的證據，而攝影也是讓我們得以親歷現場、見證歷史的一種技術、和技術物。但當我們看到曼恩的這些戰場照（或是風景照），黑暗與模糊的畫面品質事實上多少意謂著拒絕讓人們看得清楚。對於這樣的影像風格，攝影評論家尚·蜜雪兒·史密斯（Shawn Michelle Smith）認為，曼恩的濕版攝影經常刻意顯露的技術過程瑕疵，及其形成獨特的物質性的質感，正是讓觀者不得不透過此種攝影影像的質地，特別留意到某種物理性的、觸覺性的肌理感，而這相對於攝影的透明性而言，更是一種攝影做為物質性平面、而不是透明地再現世界的提醒。[9]

另一方面，如果不是因為曼恩將這系列標題提示為「安提坦」，

我們其實根本無法辨識那些場景。所以也許可以認為曼恩這是試著擺脫的是攝影的忠實客觀記錄功能和想法。但是在這裡，透過曼恩的作品我們其實也可以反著問，難道清晰拍攝出場景，就會比拍攝出某種黑暗模糊氛圍的照片更能傳達某種思想，或表達某種意見嗎？在這裡，我想舉另一個例子。關於當代攝影如何面對缺乏歷史脈絡的對象，例如消失的戰場、消失的建築物、發生過的事件，當代攝影如何再現？或者說如何重喚事件？攝影評論家厄里奇・巴爾（Ulrich Baer）在討論納粹集中營攝影時曾經以兩個例子討論。[10] 巴爾透過德克・雷納茲（Dirk Reinartz）的〈Sobibór〉和麥可・勒文（Mikael Levin）的〈Untitled〉這兩幅攝影影像中，試圖闡明拍攝集中營遺跡的攝影影像，是如何透過風景藝術的某種美學慣例，來為缺席的記憶尋找一個場所。在這兩幅張照片中，攝影家沒有透過影像展現這些場址的使用歷史（如拍攝集中營建築物或物件），而是以標題和文字說明來搭配影像，並且採取風景藝術的美學傳統，以構圖限定視線，呈現被樹林包圍的空地，以及叢生的濕地，也就是某種讓觀者自己去連結這樣的場所經驗——某個看起來沒有「什麼」的荒涼場所，以「拍攝無物」（picturing nothing）來紀念那毀滅的經驗與記憶。

勒文和雷納茲的影像，是對那些以歷史脈絡做為說明性框架的靜默質疑。透過構圖與視覺動線設定，將觀者置於某種荒涼與陌生的「缺乏場所感」（placeless）中，試圖將經驗與場所之間的連結，指向創傷記憶的難解結構，突顯關於「不可說」、「難以名狀」、「再現的有限性」的創傷經驗向度。從巴爾的觀點，這兩幅沒有呈現歷史脈絡資訊的照片，事實上並未增進或肯認我們所面對的關於集中營歷史的知識，其影像的批判性在於試著從「被抹除的內部」說話；也就是「拍攝無物」的林中空地。在這樹林中的空地與雜草叢生的濕地，攝影影像所呈現的創傷經驗是「無法復原的缺席」，呈現的正是關於再現創傷經驗的困難，以及關於見證的詩學，尋求的是在觀看與見證之間的感知與認同。

再看曼恩的「戰場」系列攝影中的黑暗、濃稠，也不是指示性的、說明性的，曼恩的攝影其實指向的是做為媒材的攝影本身。

或者說，如前面提到過的，曼恩的「戰場」系列與其說是喚起歷史上的那些戰爭事件，不如說是為了喚起那些拍攝戰爭現場的攝影影像，例如賈德納的南北戰爭的戰場攝影。如果我們從曼恩拍攝此系列時採取的濕版技術、大型老式濕版相機，並親歷這些歷史現場像 19 世紀的攝影家般地工作、同時刻意追求或留下影像瑕疵讓我們特別注意到「影像的物質性」種種，從這樣的角度來看，我們可以說曼恩確實是在透過攝影喚起攝影。值得注意的是，賈德納的南北戰爭攝影雖然記錄了戰場上的屍體與死亡，但他仍然是在戰爭結束後才抵達拍攝現場，留下許多黑人士兵整理善後與堆疊排列屍體的「戰後」景象。顯然，這些戰後景象並不能說是拍攝戰役的事件本身，而是可以視為一種對於戰爭的事後（aftermath）攝影。曼恩的「戰場」系列攝影當然也是一種事後攝影，更是一種關於攝影的攝影。可以說，當 19 世紀的賈德納透過戰死的屍體呈現死亡，曼恩則透過黑暗、模糊與空無的影像特徵來表現攝影與死亡長久以來的關係。

另一方面，相較於「戰場」系列中屍體的「缺席」，另一系列與「戰場」系列拍攝時間接近的「身體農場」（Body Farm）計畫，則是曼恩直接拍攝人類屍體的作品。在美國田納西大學的法醫人類學中心（The Forensic Anthropology Center, University of Tennessee），有一片森林，森林中有各式各樣曝屍等待腐爛的遺體。這些都是被捐贈的大體，為了讓法醫研究人類屍體在不同死亡條件下的腐化狀況，並作為回溯命案的科學辦案的實務基礎，以及作為「科學樣本」。這些屍體在不同的化學條件物理環境中成為樣本，例如有些用帆布覆蓋著、穿衣服或赤裸、有些在樹下另些直接曝曬、或是泡在水裡的、被火燒灼過的等，亦即模擬意外身亡、自殺或是他殺的諸多可能條件情境，呈現各種死亡的狀況所造成的身體腐化結果。

曼恩曾前去拍攝這些樹林裡的遺體，同樣也使用大型老式濕版相機和濕版攝影為主要拍攝器材。這裡比較特別的是，曼恩在濕版成像的過程中加入了矽藻土，於是，參雜了泥土的攝影此時成為一種連結起各種物事的換喻，尤其是能跟土地連結、跟攝影連結，也跟身體連結。這樣的連結是種確實的接觸，甚至

是融合與吸入，是留下痕跡與索引式的連結，而不只是某種聯想的或隱喻的狀態。更詳細地說，這些死亡的身體在森林中會逐漸地跟土地融合，變成液體和各種有機物，同時，在這個充滿腐敗屍體氣味的森林，攝影的嗅覺性其實不只是一種暗示性的效果，因為其實氣味也是種細微的粒子，會沾附在進入者的衣服鞋子上、身體上、吸入身體裡，在相機上、濕版上、甚至有些近距離拍攝的角度，三腳架插入泥土裡也不免接觸到屍體的體液。於是，嗅覺性所代表的氣味黏著性其實也把攝影和死亡連了起來，又加上照片上的指印所連結的攝影者的身體。這是借助尚‧蜜雪兒‧史密斯的觀點，他認為「戰場」系列正好可以與「身體農場」系列作品形成某種交互閱讀，也就是從前者「屍體的缺席」到後者的「凝視屍體」。尤其是攝影的嗅覺性面向，認為在「身體農場」系列中曼恩創造出某種連結起屍體、大地、嗅覺的攝影型態，並以這種方式在對抗過去以視覺為主的影像邏輯。

事件後攝影（Late photography）

從戰爭攝影到死亡或災異場景，最後我想要連結關於當代（風景、戰爭、災難）攝影的某個傾向，也就是「事件後攝影」。「事件後攝影」的概念是英國的攝影評論家大衛‧坎帕尼（David Campany）在 2003 年提出的現象觀察與理論企圖，從對美國 911 事件後的新聞報導與幾幅攝影作品之間的差異，逐步梳理、形塑出他對於這類型攝影的論點，並成為他最知名的攝影論述之一。[11] 其中，攝影家喬‧梅耶洛維茲（Joel Meyerowitz）使用大型的老式相機（1942 plate camera）展開對紐約 911 災難現場與重建工作的拍攝過程，其記錄的行動思維和影像風格成為坎帕尼最重要的思考起點與範例資源。坎帕尼爬梳了報導攝影在 21 世紀活動影像與電視傳媒的環境中的遭遇，以及報導攝影、紀實攝影地位轉變之可能性與方向性、其存在意義與帶有新任務的重要性等，試圖指出「事件後攝影」做為攝影在當代的新格局與拓展出的新面向。

簡言之，「事件後攝影」拍攝事件發生之地，以及事件之後遺留在現場的東西，而這些事件通常都是關於暴力、慘案或戰爭，

也有許多專門拍攝軍事遺跡，例如廢棄軍營、碉堡和軍事監獄。這類型的攝影往往具有高度的細節。然而不同於新聞攝影，以及在新聞媒體上的流通性，「事件後攝影」通常都在畫廊和美術館等展演空間以較大的尺幅展示。它們也常透過簡單的構圖形式，將事件過後的場景和遺留物拍攝下來、框取出來，但保留對事件的評論或批判。因此，「事件後攝影」儘管能裝載集體記憶（例如梅耶洛維茲的 911 攝影對紐約人的意義），卻也經常給人刻意和政治或意識型態立場保持某種距離的印象，或某種佯裝成關懷的政治冷漠。對坎帕尼來說，與其說「事件後攝影」是記錄事件的痕跡，不如說是將事件的痕跡視為一種記憶的痕跡。意思是說，「事件後攝影」其實就是我們與過去的關係的隱喻。和傳統的紀實攝影或報導攝影相比，紀實攝影或報導攝影的美學格式強調決定性的瞬間，照片必須要說故事，有攝影家的視角、框取的觀點，有攝影家的在場甚至攝影家的情緒。而「事件後攝影」主要拍攝、框取事後的靜態場景，這就和傳統的報導攝影的說故事和「決定性的瞬間」形成某種對比。

同時，某種程度而言，紀實攝影和報導攝影在拍攝的過程其實更是帶有主觀價值判斷與特定立場的，例如最常見的就是要傳達人道關懷、拍攝弱勢或被傷害者呈現某種道德批判、或是強化某種溫情主義、憂鬱的鄉愁、利用影像的張力與飽滿的情境對觀看照片的人形成情感、道德、與政治的訴求。相對而言，「事件後攝影」比較強調「呈現、記錄一個事件後的場景」，而不是去評論或批判事件；或者更精確地說，保持一個批判的可能性距離。儘管「事件後攝影」這樣的攝影模式在當代攝影已經蠻常見的，但其實紀實攝影仍然是很強大的一股攝影的美學脈絡，像是台灣仍有很繁盛的紀實攝影和報導攝影的傳統與社群。

在近十年許多對「事件後攝影」的討論中，賽門・諾弗克（Simon Norfolk）都是一個非常具有代表性的「事件後攝影家」，他專門拍攝戰地場景，也長期待在許多衝突地區或者是戰事不斷的地方，例如中東與波士尼亞。諾弗克曾經也是一位從事報導攝影的戰地記者，後來他與合作的雜誌社關係生變，

也對報導攝影的影像要求感到不滿，便開始發展自己的拍攝計畫。他很熟悉報導攝影的修辭語法和風格，於是試圖採取不同於報導攝影那種說故事的方式；換言之，諾弗克想要透過攝影發展的是一種更為複雜的，把觀者牽連進他的攝影影像的敘事方式。也就是說，他要讓觀者在面對影像時的關係變得更複雜，而不只是像新聞攝影那樣單向地接收照片給的資訊。因而，諾弗克的作品影像，都會搭配較長的說明性的圖說，讓觀者在感受影像美感時同時也接收到影像殘酷的故事。同時，以諾弗克的攝影來說，其鏡頭下的場景也都帶有將影像美學化的企圖，尤其是朝向對那種歐洲式的廢墟美學的傳統之反省。但這並不是說他的企圖只是要將戰爭場景美學化與崇高化，而是要讓廢墟的真正意涵展開——亦即那關於帝國與強權的崩塌與毀壞的無數次歷史。

小結，與待發展的篇章：關於「鑑識建築」建築性的影像複合體

以色列攝影理論家亞瑞拉・阿筑萊伊（Ariella Azoulay）以反思攝影觀看倫理狀態的著名論著《攝影的公民契約》（The Civil Contract of Photography），認為評論攝影意謂著要去解析影像之製造、傳播、觀看與發生影響的情境，同時也要對於拍攝者、空間與被拍攝主體之間的照片生產，追尋其中的各種組合關係。[12] 本文已經提出了幾種攝影與戰爭關係的不同時空距離的事例，先是布萊希特的新聞影像拼貼詩讓文字、影像與事件成為豐富的評論的關係網絡；然後是維希留的「碉堡考古學」，透過記錄法國沿海在二戰時期納粹建造的大西洋防線的廢棄碉堡，展開對於遺忘、歷史、速度、領域等理論思考；以及曼恩在重返馬里蘭、維吉尼亞南北戰爭古戰場的濕版攝影中呼喚最早的戰爭攝影，並思索再現事件與死亡與攝影的關係，和關於攝影的攝影的反身思考。

就戰爭攝影而言，如果說，越戰被視為是最後一場「攝影家的戰爭」，也就是當時許多能隨軍隊行動的記者或攝影家留下了大量且豐富的「參與視角」，尤其像是賴瑞・巴洛斯（Larry Burrows）那樣的事蹟。在巴洛斯捕捉越南戰場與軍事行動時

刻的精采影像之外，更有他隨著任務墜機犧牲，並且在墜機現場，休伊直升機的殘骸堆中尋獲其隨身徠卡相機的機殼扭曲殘骸，成為戰地記者的榮譽勳章等類似的悲壯戰爭故事。在歐美的 1960 至 1970 年代，如此將攝影與事件緊密連繫的故事，以及紀實攝影、報導攝影的工作模式達到最高峰（且不限於戰爭攝影）的時刻，隨著進入 1990 年代錄像攝影機開始普及、新聞媒體對於各種即時性與對事件完整性報導的追求下，報導攝影與紀實攝影的記錄與傳播角色，亦逐漸走向衰落並朝向轉變。第一次波灣戰爭就是戰爭攝影家從越戰那樣的記者與攝影者「在事件中」、「在行動中」轉變成「戰事後」才（獲准）抵達現場的明顯的轉折點。這個戰爭攝影與事件關係的轉折點，讓 1990 年代之後的戰爭攝影家變得不同於越戰及其之前的戰爭攝影家，影像風格變得「帶著後創傷（posttraumatic）的傾向、哀悼的麻痺，並伴隨著憂鬱的文筆」[13]，而這也是坎帕尼從觀察新聞攝影之轉變所欲進一步突顯的，在技術社會脈絡下轉變的「事件後攝影」的社會情境條件。

本文嘗試展開的攝影與事件關係之思考，到了這裡僅是試著鋪開幾個思考面向與軸線，在文章的結尾處代表的只是個持續追索的開始。尤其在眼前這個由衛星偵照與無人機（drone）在戰場上扮演主要角色的時代（儘管 1950 年代的老 U-2 偵察機迄今仍持續升級服役），欲討論戰爭攝影的另一重要面向，也就是從氣球與動物開始的空拍攝影歷史軸線，以及空拍攝影在戰爭發生的前、中、後的事件關係，其戰術性與政治性效果等，都應成為另起主題的篇章。在我接下來的幾個寫作探索方向中，英國的「鑑識建築」（Forensic Architecture）團隊的調查精神與工作計畫都是極為重要的案例，尤其是與本文的主題——攝影，較為相關的「影像空間」（image space）與「鑑識美學」（forensic aesthetics）的部分。概略言之，「鑑識建築」所關注的「影像空間」是對當代不同程度衝突與戰爭中，所包含的不同「視覺制域」（optical regimes）的生產、播散，以及主體與對象之間關係考察。而「鑑識建築」提倡的「鑑識美學」則試著回應自 20 世紀初以來，政治性藝術對於批判的有效性和行動效果的宣稱或反省。也就是說，「鑑識建築」認為相較於「鑑識美學」，所謂政治性藝術的工作重點始終不是在調查，

因此應進一步地以「實際調查工作」（actual investigative work）能力之角度，來思考藝術作品與藝術行動的作用。[14]

其實，某種程度而言，「法醫鑑識」的對象：骨骸和屍體，就像是「建築鑑識」所要面對的建築結構與廢墟。而提取「鑑識建築」概念發展而來的「鑑識建築」團體，則是埃爾・魏茲曼（Eyal Weizman）2010 年創立於倫敦大學金匠學院（Goldsmiths, University of London）的多領域研究小組，關注世界各地衝突與人權問題，透過建築學理論與實務技術，結合不同學科，形成一個「調查的影像複合體」。其實，「鑑識建築」一詞的原始意涵即為檢驗建築物缺失的認證工作，這種原初意義的「鑑識建築」始於 1980 年代，由於涉及法律與保險理賠因素，這些建築物調查員（building surveyor）站在客戶委託的角度評估建築物的缺陷、檢討設計錯誤；由於針對的是建築師與設計師，因此他們的存在自然不太受建築圈歡迎，在當時的建築專業領域總屬於邊緣的位置。

魏茲曼認為，「鑑識建築」主要的工作題旨是認為：「（建築物的）毀壞之形成都釋放出某些訊息（deformations as matter in formation are also information）。」我們從帶有文字遊戲感的這句話可以理解，建築物的意涵就不只是等待修復、重整或住在裡面的事物，更是關係著外部環境的感測器。而所謂的外部環境除了氣候等天然因素、更包含社會與政治變遷的面向。因此，借助各種當代的數位感測技術，建築鑑識員們必須以一種未來考古學家的想像角度來回望眼前的建築。

「鑑識建築」與本文所聚焦的攝影與事件性之關係有直接關聯的部分，是魏茲曼以衛星偵照、空拍機和在現場者的拍攝機具之間的特性與差異為範例，來描述「鑑識建築」對於「影像空間」的複合體思考，以及事件的「構築」工作。以衛星偵察攝影為例，由於衛星拍不到人物肖像（囿於角度與解析度），也拍不到事件過程（因為必須沿地球軌道持續繞行），因此和報導攝影的持相機者位置在性質上有不小的差異。有趣的是，在「抹去人的蹤跡」與「事件持續性」這兩大特性上，高科技的衛星偵察攝影反而某種程度體現了攝影發明初期的形式，也即

像是達蓋爾（Louis Daguerre）那需要曝光十到十五分鐘的經典攝影〈聖堂大道〉（Boulevard du Temple）中對蹤跡與事件的再現效果。因此，所謂的「事件結構」在衛星偵察攝影那裡，往往以「事前─事後」影像形式，透過併置與比較來展現地貌與事件痕跡的前後差異現象。然而，這卻是關於鑑識的時間要素絕佳的具體顯現。也就是說，鑑識用途的照片之意義不只在於自身，更是在於併置的前後照片之間的張力與不一致。

在人權研究者眼中，空拍機、報導攝影家、業餘攝影者等拍攝的事件影像，結合傳統媒體或即時性的社群媒體，均能作為與衛星影像互補的技術。在今日大量即時影像的社群媒體環境中，我們觀看照片不只是從其捕捉到的細節中閱讀影像細節，而是將之視為一扇通往其他照片的入口；亦即是說，「我們透過影像觀看影像」（we look at images through images）。而在「鑑識建築」團隊那裡，這樣的脈絡式觀看正意謂著建構（construction）與組織（composition）── 也就是建築。從影像取得的空間資訊構築虛擬模型，「鑑識建築」便等於能在時空中架設攝影機。於是，這個建築性的影像複合體（architectural image complex）便同時取代了主題式的分類系統或檔案，以及介於「事前─事後」影像拼貼之間的線性過渡。

接著，是關於「鑑識建築」的「鑑識美學」。一直以來，鑑識工作都是與警察、治安與規訓緊密相連的系統性技術；就攝影來說，19 世紀法國警官阿方斯・伯堤隆（Alphonse Bertillon）涉及優生學和指紋學的建檔工作，就是最經典的例子。值得關注的是，關於鑑識的系統與傳統，及其所通常隸屬的權力體系甚至管制暴力，魏茲曼藉由「鑑識建築」的工作計畫，提出「鑑識轉向」（forensic turn）的概念。此處所言之「轉向」，意謂著從人權朝向「反向鑑識」（counterforensics）實踐的鑑識方法。魏茲曼指出的「反向鑑識」概念，來自 1984 年一群阿根廷學生所組成的人權團體「阿根廷法醫人類學小組」（Equipo Argentino de Antropologia Forense, EAAF）。EAAF 的工作可被視為第一個所謂的「反向鑑識」行動，他們針對 1976 年至 1983 年間阿根廷國家恐怖主義的「骯髒戰爭」

（Guerra Sucia），挖掘那些在軍政府時期遭密勤特工綁架、謀殺的政治異議者與無辜受難者的無主墳墓，重新分析鑑定其身分，盡可能取得尚存的骨骸學證據展開法律控訴流程。

「藝術家的作品通常只能外在於實際調查性的工作，或者甚至只是圖例般的存在。」魏茲曼的這句話可能已點出了「鑑識建築」最重要的問題感，這也是前述提到的「鑑識美學」的出發點。簡言之，「鑑識」（Forensics）是美學實踐，其所仰賴的模式與工具是關乎「現實感知」方式和「公開呈現」的手法。在實際操作上，「鑑識美學」暫緩了時間，並且強化對於空間、物質與影像的感知，也經常可以看到他們設計新的敘述模式和訴求事實之表達方式。因此，我們可以試著將「鑑識建築」理解為，一群試圖轉變藝術的功能，將美學性的感知動員為調查的資源的多領域交工合作者。

註　釋

1.　Bertolt Brecht, 2017, *War primer*, London: Verso.

2.　John Tagg, 1988, Contacts/Worksheets: notes on photography, history and representation, *in The burden of representation: essays on photographies and histories.* University of Massachusetts Press, 188-89.

3. Geoges Didi-Huberman, 2018, The position of exiled: exposing the war, in *The eye of history: When images take positions*, Toronto: RIC books, p.27.

4. Walter Benjamin, 2019, The author as producer, in *Reflections: essays, aphorisms, autobiographical writings.* New York: Mariner Books.

5. Steve Redhead, 2004, *Paul Virilio: theorist for an accelerated culture*, Toronto: University of Toronto Press, p. 55.

6. Ian James, 2007, War: bunkers, pure war and the fourth front, in *Paul Virilio*, New York: Routledge. pp. 70-88.

7. Ian James, 2013, The production of the present, in *Virilio and Visual Culture*. Edinburgh: Edinburgh University Press. pp. 227-241.

8. Paul Virilio, 1994, *Bunker archeology,* New York: Princeton Architectural Press, 104-169.

9. Shawn Michelle Smith, 2020, Photographic remains: Sally Mann at Antietam, in *Photographic returns: racial justice and the time of photography.* Durham: Duke University Press. 34-60.

10. Ulrich Baer, 2002, To give memory a place: contemporary holocaust photography and the landscape tradition, in S*pectral Evidence: the photography of trauma.* MA: MIT Press, 61-86.

11. David Campany, 2003, Safety in numbness: some remarks on the problems of 'Late Photography'. in *Where Is the Photograph?*, ed. David Green, Brighton: Photoworks/Photoforum, 123-32.

12. Ariella Azoulay, 2008, *The Civil Contract of Photography.* New York: Zone Books.

13. David Campany, 2003, Safety in numbness: some remarks on the problems of 'Late Photography', 28.

14. 關於「鑑識建築」之理念與計畫案例,請參閱:Eyal Weizman, 2017. *Forensic architecture : violence at the threshold of detectability*, New York : Zone Books.

關於街頭攝影

About street photography: From "Bystander",
photographes-filmeurs to Post-Urban
Emptiness.

當思考著街頭攝影做為寫作議題可以如何進行時,在我手邊的
這本 2017 年版《旁觀者:街頭攝影的一段歷史》(Bystander:
a history of street photography,以下簡稱《旁觀者》)一
書提供了豐富有力的研究基礎。這是著名策展人柯林.威斯特
貝克(Colin Westerbeck)與攝影家喬.梅耶洛維茲(Joel
Meyerowitz)共同編著的攝影集,在四百頁的篇幅中以「街
頭攝影」為閱讀攝影史的主題軸線。[1]此書原出版於 1994 年,
2017 年的版本在初版的基礎上重新編著,增加了 21 世紀第一
個十年的許多街頭攝影作品;其中特別值得一提的是,新的版
本在序言之後新增了一篇寫於 2017 年的文章〈現在與過去:
為傳統街頭攝影辯護〉。這篇文章回顧了 1994 年此書出版至
2017 年修訂再版時歐美街頭攝影的各種發展與轉變,文章除了
評介傳統的紀實型街頭攝影,更提及了當代攝影家如葛雷格里.
庫德森(Gregory Crewdson)、傑夫.沃爾(Jeff Wall)的
場景設計與編導,以及本文將會討論到的菲利普-洛卡.迪科
夏(Philip-Lorca diCorcia)的作品;還探究了街頭攝影做為
空間裝置的展示方式,再帶到數位影像、google 街景等科技持
續進展的影響。總而言之,《旁觀者》自 1994 年出版以來獲得
的迴響,已成為「街頭攝影」做為主題類型的重要參照點,而
其收錄對象亦不乏攝影史上聲名顯赫的攝影家,除了可謂奠定
了街頭攝影美學的經典地位,更可說是定義了「街頭攝影」做
為攝影一大表現類別的美學典範與言說空間。

本文從《旁觀者》所展示的關於街頭攝影的「美學傳統」出發，同時也將圍繞著幾位攝影評論者如凱瑟琳‧克拉克（Catherine E. Clark）、羅絲瑪莉‧霍克（Rosemary Hawker）與史蒂夫‧雅各（Steve Jacob）等人的文章展開。接下來，我將借助幾位攝影評論者所探討的主題，首先關注被排除在屬於《旁觀者》這類街頭攝影經典著作外的商業街頭攝影，尤其著眼於是 1950 年代前後的法國商業街頭攝影。接著，文章後半段也觀察並試著描繪傳統的街頭攝影發展到了當代攝影之轉變。

《旁觀者》的攝影經典，以及被忽略的一段街頭攝影的故事

翻開《旁觀者》的封面，自扉頁後接續而來的是長達三十頁的街頭攝影作品，之後才會見到目錄與序言。這樣的編排方式彷彿是開門見山地（或像「精采內容搶先看！」那樣地）告訴讀者：「這些就是經典的街頭攝影作品。」確實，首頁就是一幀布列松（Henri-Cartier-Bresson）的巴黎經典影像，然後是沃克‧伊凡斯（Walker Evans）、尤金‧阿傑（Eugène Atget）、羅伯‧法蘭克（Robert Frank）等攝影大師的作品，而全書的內容也以此基調，在大師之名和攝影史知名作品的「坐鎮」下，建構出一門權威且具代表性的街頭攝影美學，或者說是一部典範的街頭攝影史。

然而，1950 年代法國的商業街頭攝影師（Photofilmeurs）也許並不屬於這樣的典範街頭攝影類別。事實上，在二戰之後他們確實四處流動地在巴黎等法國城市的街頭討生活，並且終日須面對滿溢著各式各樣的鬥爭與掙扎的境況。在此需要特別表明的是，這是我在研究街頭攝影相關主題的過程中，所留意到的一段如同歷史縫隙中不被注意的街頭攝影發展故事。這是攝影評論者凱瑟琳‧克拉克在 2017 年發表於《視覺文化期刊》（Journal of Visual Culture）的文章所關注的主題。〈商業街頭攝影家：上街頭的權利與肖像權在 1945 年後的法國〉[2] 一文考察了 1945 年至 1955 年間，法國的商業街頭攝影師為了獲得社會認可和合法性的各種爭取權益的努力，其中包含行政面的種種禁制、法律面的官司攻防、與擁有攝影工作室的商業攝

影師之間的商業的競爭、與市府官員和警察之間的緊張、正反輿論與政治立場辯護等關係。在這些關係裡面其中除了涉及了最主要的追求合法化的法律問題，也涵括了關於城市形象、肖像隱私權、右翼政治議題、做為街頭文化的集體記憶等面向之論辯。

法國的商業街頭攝影師做為一項職業，出現於二戰後的 1940 年代後期，而他們在街頭的快速興起，也引起了原本擁有自己攝影工作室的商業攝影師的極大不滿和敵意。這些在城市中四處移動的商業街頭攝影師們，為了對抗來自司法與行政部門對他們的各種禁制令（通常是由擁有工作室的商業攝影師倡議、遊說、檢舉或提告），於是商業街頭攝影師們也快速地組織了工會展開法律戰。當時正值戰後重建時期，法國政府對於剛歷經德軍與美軍短期佔據過的首都的城市形象，有著某種意識型態式的、想恢復往昔花都榮光的高度要求。因而這群四處流動營業的商業街頭攝影師們便被視為是種負面的影響，無論是關於影響市容或是可能侵犯市民與觀光客隱私等面向皆然。在這裡，攝影史顯然已不只是影像史；當攝影能呈現社會樣貌，攝影自身的發展狀況也是種社會情狀的呈現，這段歷史正是鮮明的具體事例。意思是說，如果我們不只是將眼光局限在攝影領域，而是理解其活動於其中的社會空間，那麼這段巴黎的商業街頭攝影師的歷史其實也與流動攤販、推銷員、狗仔記者、報導攝影家、電視節目團隊、紀錄片導演等同樣在城市街頭活動的行業互相重疊或纏繞著，而這些所突顯的都是關於商業、公開場合中的隱私、職業競爭、階級等議題。

根據凱瑟琳‧克拉克的描述，這些商業街頭攝影師使用的攝影機具有三種主要型態，即當時普遍的暗箱式攝影機、手搖式的電影攝影機、手持式攝影機等。只是，當不久之後在街頭使用固定式三腳架被市政府禁止，後兩者漸漸成為街頭商業攝影師的主流營業工具。這兩種營業工具的特性分別是，手搖式電影攝影機可快速大量拍攝，而手持式攝影機則有高度機動性。其實當時許多巴黎的中產階級市民和觀光客非常歡迎商業街頭攝影師的存在，對許多人而言已是種融入日常生活的巴黎城市景

觀與文化元素。

觀察這種具有時代特殊性的商業攝影型態之交易模式，主要為被拍攝者選擇拍攝姿態（例如坐定或走動中），完成後取得印有編號的兌換券，日後會獲得兩張相片，通常一張珍藏，一張可贈送或做為明信片郵寄。在戰後那十幾年間，商業街頭攝影師的工作形態儘管招致不少覺得被冒犯或感到有礙觀瞻的反對者和批評者，但是另一方面，由商業街頭攝影師所拍攝的照片，其實是這個時期許多法國家庭相本的主要收藏目標，往往也成為得以流傳的家族成員影像的重要珍藏。而對觀光客而言，商業街頭攝影也是很有趣的伴手禮或紀念品，關於這點，愛麗絲‧卡普蘭（Alice Kaplan）曾在其著作《在法國做夢》中提到，蘇珊‧桑塔格（Susan Sontag）在 1958 年第一次到巴黎時就曾向商業街頭攝影師購買了屬於她自己的肖像攝影紀念品。[3]

法國商業街頭攝影師的命運在 1951 年有個重要的轉折。該年法國高等行政法院（the Conseil d'État）判定市政府對於街頭商業師的各種禁制令與取締行動是違法的。這也意謂著街頭商業攝影師做為職業將獲得合法性的認證。據此，內閣的內政與商業等行政部門也隨之發布了各式指導規章，正式認可了「攝影師在公共空間操作」的合法性地位，並稱流動的商業街頭攝影家們為「photographes-filmeurs」。這個結果的反諷之處在於，這是一場由擁有固定營業場所的「合法」商業攝影師對「不合法」的街頭攝影師所發起的官司戰爭，最終形成的判決卻反而確立了原本「不合法」的那些商業街頭攝影師的「合法性」地位。

儘管如此，在街頭拍攝人群所產生的隱私權爭議，以及照片中肖像所有權的問題即使到了今日仍是公共空間攝影行為的重要議題，而如同我們看到的，隱私權的問題在二戰後的法國街頭商業攝影便已引起一些紛爭。因此，我認為在「大師的攝影史」之外，更應關注那些交纏著法律、產業、工會、通俗文化、觀光、所有權等面向的影像文化史，那是種真正深入生活與日常的社會脈絡體現方式；也就是說，我認為巴黎商業街頭攝影師們的歷史、其掙扎和命運正是另一種典範，其實很有助於我們反思

與補充那些由阿傑、布列松、布拉塞（Brassaï）等著名攝影大師們構成的，在攝影史上佔有卓著聲響和經典地位的（巴黎）街頭攝影史。

從豐富多元的街頭攝影到無人的城市

《旁觀者》所展現的街頭攝影，和城市發展與城市景觀密切相關，其影像總充滿人的姿態與表情、建築的豐富造形與肌理、交通與產業的蓬勃生氣等。這是傳統街頭攝影熱愛的題材，並在長期的典範生成與默移過程中已將其中的美學表現臻於某個極致。本文的先前部分提到了被此種經典街頭攝影史遺忘的巴黎商業街頭攝影，接下來我將轉向對於經典街頭攝影在主題與風格上的不繼承、甚至是抵抗的當代攝影發展。

許多以城市為主題或背景的當代攝影，經常將城市表現為空蕩停滯的狀態。以街頭攝影做為一種類別來說，這和 20 世紀那些早期現代主義攝影家喜歡拍攝的那種擁擠、稠密、繁忙、動態等屬於城市的生命力面向已有所不同。我們不難觀察到，過去三十幾年，城市在許多當代攝影家的影像中，往往呈現為某種空缺的狀態，以最表面的影像形式而言，也就是其街頭通常缺乏人類活動與互動的痕跡。概略觀之，這種屬於當代攝影的、對於傳統街頭攝影的抵抗主要是以拍攝城市的空無為主要策略；我們或許可以說它是某種攝影藝術內部的美學抵抗，但那另一方面更是對於社會發展的脈絡條件的捕捉與反映。有趣的是，事實上這條拍攝城市空無的影像風格軸線，還可以追溯到 20 世紀初期超現實攝影拍攝城市的表現手法。

如前所述，在攝影發展歷程中，街頭攝影做為一種攝影美學類別是如此成功，如同《旁觀者》所肯認的那類的街頭攝影美學儘管廣受歡迎，卻也因為其形式過度經典而導致內容與手法不斷重複，或者說好聽點是彼此影響與致敬，因此影像的狀態反而變得普遍與一般。在今日，攝影做為一種當代藝術的創作狀態（而不只是一種媒材或技法）因此不難看出對抗這種通俗攝影的自我要求，也盡可能避免那些普遍認知的規則。或者說，當代攝影家與做為當代藝術家之身分是互滲的，總試圖在日常

生活的身體觀看、鏡頭觀看與螢幕觀看情境中，追求更敏銳的強度與美學的挑戰。也就是說，關於攝影表現城市的形象，如果從 19 世紀看到今日的當代攝影，可以發現大致看起來 20 世紀的城市往往被表現得稠密擁擠，充滿人群與動態，而 21 世紀的城市則是相對靜態與無人。然而，也蠻有趣的是，在攝影發明初期所拍攝的城市景觀，卻也通常都是無人的場景或是僅有模糊的身影，當然，這是技術發展的限制，當時常有作家和藝術家對於巴黎的城市風景攝影，將因長時間曝光而人物被抹除的無人的城市風景，偶有模糊現身的鬼魂，描述為「死亡之城」（cities of the dead）。

對此，我想起阿岡本（Giorgio Agamben）也曾在面對一幀早期攝影作品時討論過那樣的場景，但不是「死亡之城」，而是「末日審判」。阿岡本在〈末日審判〉一文中分析了銀版照片〈聖堂大道〉（Boulevard du Temple）的影像意義，那是達蓋爾（Louis Daguerre）某天中午從他的工作室窗戶拍攝窗外聖堂大道與周邊建築物的銀版相片，然而由於這個時期的攝影技術需要較長曝光時間，故移動的人與物並不會出現在畫面上。照片左下角疑似正在擦鞋的人因姿勢固定，變成照片中唯一顯現的人影；這是一張攝影史上非常初期的相片，也是被視為第一次出現人影的攝影。這張照片被阿岡本形容為是「最後審判日」（the Last Judgment）的最完美意象：「人群—全人類都在場，卻都看不見的狀態。因為審判涉及的是單個的生命……而出現的人影，是否是被攝影的末日審判天使挑選、捕捉並賜予永生？」[4] 這張照片有著最令阿岡本著迷的品質，而這個所謂的品質，是攝影以某種方式捕捉到了最後審判日。這樣的末日審判場景與拍攝的題材無關，或者說，阿岡本從這幀早期攝影中顯影的人物的姿勢聯想，相信姿勢和攝影有著秘密的連繫，並且評論了攝影的某種關於凝視與被凝視的敏銳能力：「好的攝影家知道如何捕捉姿勢的末世本質，而不須從被拍攝事件的歷史性或獨特性中取走任何東西。」[5]

以達蓋爾〈聖堂大道〉這樣的例子而言，早期攝影拍攝城市的無人狀態是屬於特殊的歷史—技術狀況，畢竟其鏡頭並未刻意迴避人群或布局空無場景。此後，隨著更小的相機出現和更短

的曝光技術發展，街頭攝影很快就變成捕捉城市活動和其豐富樣貌的利器。接著，關於無人的城市，或城市空間的空無感與廢墟感，史蒂夫·雅各（Steve Jacob）在 2006 年發表於《攝影歷史》（History of Photography）的文章有深入的探索。[6] 他以艾德華·魯沙（Ed Ruscha）、史蒂芬·肖爾（Stephen Shore）路易斯·巴茲（Lewis Baltz）、安德烈斯·格斯基（Andreas Gursky）、傑夫·沃爾等多位知名當代攝影家的作品為例，從 20 世紀盛行的城市街頭攝影的抓拍美學，朝向 1960 年代後相對冷靜的大尺幅與大型相機的城市景觀攝影。

於是，攝影中的城市呈現這種空缺無人（emptiness）的風格。我們可以說其意義同時是字面上與形象上的，一方面是城市被呈現為空白無人，另一方面也是攝影表現形式上的空缺。顯然，史蒂夫·雅各的書寫策略是欲突顯關於城市的兩種彼此相對的比喻──「稠密與動態」，或「空白與靜止（still）」，並且將之視為街頭攝影發展至當代攝影時的光譜兩端。是以，如果從這樣的論述角度，與前述當代攝影家相對的就會像是 20 世紀的保羅·史川德（Paul Strand）、沃克·伊凡斯、羅伯·法蘭克等攝影家所努力捕捉的那種城市的稠密感、產業狀態和活動力；在他們鏡頭下的城市，人們穿梭其中，是充滿目的性的行動在此交織的地方，多元樣貌的活動軸線都在此聚集並發散。同時，也是諸如麥斯·杜潘（Max Dupain）、羅伯·杜瓦諾（Robert Doisneau）等攝影家將鏡頭對準紐約、巴黎等城市時所留下來的 20 世紀早期的城市場景。

進一步地，相對於城市總是人口稠密的刻板印象，史蒂夫·雅各以漫遊者（Flaneurs）的「廣場恐慌感」（agoraphobia）之觀點，來描述 20 世紀初期的另一種鏡頭下的城市感──無人迹城市的空無感，這正和 20 世紀的街頭攝影中呈現的那種充滿生氣的城市形成強烈對比。事實上，這樣的城市景象在超現實主義攝影鏡頭下的巴黎街頭那裡能找到最完美的原初範例。例如，我們很快就會想起班雅明（Walter Benjamin）曾談到阿傑的巴黎街頭攝影與超現實主義的關係，也就是那「宛如某種犯罪現場」的形容，或是布拉塞的《夜巴黎》那暗夜中的影像鬼魅感所營造的城市情境等。不過，史蒂夫·雅各提到的例子，

則是在安德烈・布賀東（Andre Breton）的《娜嘉》（Nadja）中，使用許多超現實攝影家雅克─安德烈・波法赫（Jacques-Andre Boiffard）的巴黎街頭攝影做為圖頁。無疑地，關於文字、圖像與攝影的關係在對《娜嘉》的討論中是重要的，我注意到在《娜嘉》的〈前說（遲來的快訊）〉中，布賀東曾謂這是其「反文學」的訓令之一：「大量攝影插圖的目的在排除所有的描繪。」[7]

我在此暫時不打算去深論攝影與插畫在《娜嘉》書中的功能或角色，僅以手邊「行人出版社」的中文版為基礎，從關注攝影影像的眼光來閱讀編排在書中的波法赫的照片，顯然那非但是不同於某種觀光客視角的照片，而且是在對場景的凝視中呈現某種不安的特殊氣氛，這種氣氛是來自於反映攝影家個人城市體驗的獨特的取景方式──那些通常無人煙的場景、事件在此發生或將要發生，關於不可預料與未知的城市街頭氣氛。巴黎的幾個城市角落在這些攝影場景中變成一個充滿問題的場所，是懸置的、不友善的、失能的空間。而這也是許多超現實主義者常見的、透過選取令人不自在的空無、那些屬於孤立、棄置的城市景觀為背景，傳達某種夢魘般神秘與威脅的不安感的手法。

當代攝影的「後─城市空無」

超現實主義攝影某種程度可以視為傳達城市空無感的先驅，然而它與當代攝影的時代脈絡和技術脈絡終究不同，因而其創作意識與問題感也不同。隨著近數十年歐美城市形態的改變，例如因都市計畫、經濟狀態等原因導致城市向郊區發展、產業轉型、交通建設、鬧區轉移等等狀態造成的人口移動與城市地景樣貌之翻轉、變化，史蒂夫・雅各將這種20世紀末的歐美城市發展景觀描述為「後─城市空無」（Post-Urban Emptiness）狀態。借助「後─城市空無」的概念來理解當代攝影面對的社會脈絡，街頭攝影到當代攝影那從稠密到空無的光譜移動因素就顯得更清晰。特別值得一提的是，在「新地誌攝影」（New Topographics）的貝歇夫婦（Bernd and Hilla Becher）、羅伯・亞當斯（Robert Adams）、史蒂芬・

肖爾等當代攝影家，以及美國攝影家艾德華·魯沙的觀念與風格影響下，關於當代城市的「空無」與「無名」（anonymity）場景的表現趨勢，可謂有著關鍵的影響。

更進一步來看，無論是以城市為主題還是背景，當代攝影都呈現了當代的空間邏輯；拍攝郊區的房子、公路的交通樞紐處、停車場、加油站、科技園區、廢棄工業區等明顯空缺無人的地點。或許可以說，自 1960 年代開始，當攝影家逐漸從街頭攝影轉變成地誌（topographical）攝影的表現方式，當代攝影以新的技術和新的美學策略面對當代環境的轉變。於是，在攝影做為當代藝術的城市議題的表現中，主導街頭攝影美學的 Bystander 式的街頭攝影的中小型相機的快拍美學，讓位給大型相機的地誌型城市風景攝影，而這也意謂著攝影者與拍攝對象從某種身體性的、接近性的拍攝模式，很大程度地轉向保持距離的疏遠感。於是，傳統街頭攝影如萬花筒般的豐富性、戲劇性，或者 20 世紀初期攝影表現城市的空無（void）所營造的像是超現實主義傳達的某種心理性的恐怖、疏離、孤立的崇高美學，在當代地誌型攝影中，這樣的空無感都成了日常與平庸（banal）。[8]

創造意義：街頭攝影的新可能

當代攝影將城市變得空無之後，將人物重新引入照片畫面裡的方法，似乎就是以舞台式的扮演來設計場景，如同傑夫·沃爾的作品那樣。然而，不同於街頭攝影與當代地誌攝影做為光譜的兩端，本文聚焦的另一篇文章，羅絲瑪莉·霍克在 2013 年發表於《攝影歷史》的文章〈重新填滿街頭：當代攝影與城市經驗〉，[9] 這篇論文試圖指出，將城市拍攝為無感的空白的當代攝影手法，是當代攝影做為一種藝術形式的自覺，試圖將自身與通俗攝影的表現區分並產生距離的方式。並以菲利普-洛卡·迪科夏（Philip-Lorca diCorcia）和梅拉尼·曼喬（Melanie Manchot）兩位攝影家做為討論當代街頭攝影可能性的範例。

「街頭作品」（Streetworks）系列是攝影家迪科夏從 1990 年代開始的街頭攝影系列，在包含洛杉磯、紐約、倫敦、東京、

香港等全球多個城市的街頭拍攝來往人群，影像風格就像許多街頭攝影那樣，捕捉各式各樣的人們在公共空間交織穿行的動態所形成的城市生命力。後來的「頭像」（Heads）系列則嘗試走得更遠，迪可夏在各大城市的街頭設置了一組隱藏在暗處的拍攝裝置，利用長鏡頭、多重閃光燈、遙控快門等機制，以超高速的拍攝快門捕捉往來穿越這些設置的人群表情。事實上，我們看不到這些宛如走入陷阱中的人物，露出在公共空間被突然的閃光燈拍攝所產生的訝異表情肖像，因為其表情是在做出被拍攝的驚訝反應之前就被拍下，所以往往流露著平和或無情緒的氣氛，或者說是在自己的內在世界中，而不是那準備面對鏡頭的種種「官方表情」。而城市與街道做為背景則隱沒在光線不足的遠方、景深短淺的模糊深處。於是，迪可夏的「頭像」系列在科技輔助下以奇異的方式混合了肖像攝影與快拍攝影兩種形式，而這個當時屬於高端的拍攝技術，快速與精準地捕捉神秘表情的能力，也意謂著這對「典範街頭攝影」而言是前所未見的影像形式。

此外，關於在城市街頭這種公共空間攝影的肖像權問題，我在前述討論巴黎商業街頭攝影時曾談及，不可避免地，迪可夏的街頭攝影也同樣必須面對這樣的問題。在《旁觀者》於 2017 年新增的文章中，提到迪可夏拍攝「頭像」系列時曾遇到的官司案。迪可夏因 2001 年在紐約時代廣場拍攝的某位猶太人的肖像而被控告，直到 2006 年紐約高等法院依據「美國憲法第一修正案」（First Amendment），認為攝影屬於藝術而應保障其自由，迪可夏作品的爭議在法官茱蒂絲‧吉許（Judith J. Gische）偏向維護攝影創作自由的法律見解下得以全身而退，此案也成為在公共空間中攝影與肖像權問題的重要判例。[10]

在另一位當代攝影家曼喬那裡，與迪可夏採取的未告知也未經同意的街頭攝影不同，曼喬主要透過邀約並告知其拍攝對象，讓被攝者得以直視或預知鏡頭的存在，並透過攝影家的集結與畫面安排，展現出人物與地點、被攝者與環境之間的脈絡關係。舉例而言，在禁止於公共空間拍攝團體照的莫斯科，曼喬先架設好相機腳架後請被拍攝者同時回頭，快速完成可能不被允許的拍攝，也記錄下了俄羅斯的街頭生活的一個面向。如果

說，〈團體與地點（莫斯科），基督救世主大教堂，6.32pm〉（Groups and Locations [Moscow], Cathedral of Christ Saint Saviour, 6.23pm）這幅拍攝於首都東正教教堂前廣場的攝影作品展現了人與空間、空間與國家之間的關係，或者說各種觀看的視線在這樣的攝影影像中不斷交錯彼此，那麼像是〈Linienstrasse, 柏林米特區，鄰居，柏林〉（Linienstrasse, Berlin Mitte, Neighbours, Berlin）這件攝影作品，則是在柏林街頭記錄人與建築物的關聯和城市發展的歷史。而在〈慶祝活動（賽普勒斯街）〉（Celebration [Cyprus Street]）的攝影作品中，其重點更是除了在倫敦街頭記錄已分散的社區鄰里，如何在攝影機與美術館的策動下重新聚集在一起，這樣的拍攝行動也宣告了攝影如何在城市與街頭的日常平凡中產生新的意義。

最後，從《旁觀者》一書的街頭攝影典範美學、到超現實主義攝影到當代攝影中空無的城市景觀的社會意涵；從被忽略的法國商業街頭攝影家的故事、到「稠密與動態」和「空白與靜止」的街頭攝影光譜之外尋求新可能的攝影案例，本文所討論的這些事例都是在試圖勾勒一幅關於街頭攝影的精要圖示與探索起點。最後，真的是最後，我想引述羅絲瑪莉・霍克對其論文中兩位攝影家案例的評述，以及其在結論處的這段觀察，做為提供了我們閱讀街頭攝影的更多種思考與實踐進路的箴言：「迪可夏和曼喬的攝影提醒我們，攝影是如何在呈現城市的同時，也形塑著我們的城市經驗。在兩者的照片中，我們看見的只是某種來自平凡經驗的普通知識，但重點是如何透過街頭攝影這種最普遍和通俗的攝影類別（genres），來顯示出對於這種平凡經驗的新的理解。」[11]

註 釋

1. Colin Westerbeck and Joel Meyerowitz, 2017, Now and then: in defense of traditional street photography, in *Bystander: a history of street photography*. London: Laurence King Publishing.

2. Catherine E. Clark, 2017, The Commercial Street Photographer: the right to the street and the Droit à l'Image in post-1945 France, *Journal of Visual Culture*. 16:2, 225-252.

3. Alice Kaplan, *2012, Dreaming in French: The Paris Years of Jacqueline Bouvier Kennedy, Susan Sontag, and Angela Davis*. Chicago: University of Chicago Press.

4. Giorgio Agamben, 2007, Judgment Day, in *Profanations*. New York: Zone books, 23-27.

5. Ibid., 25.

6. Steve Jacobs, 2006, Amor Vacui: photography and the image of the empty city, in *History of Photography*, 30: 2, 108-18.

7. 安德烈・布賀東（Andre Breton），2003，《娜嘉》，台北：行人出版社，頁12。

8. Steve Jacobs, Amor Vacui: Photography and the image of the empty city, 118.

9. Rosemary Hawker, 2013, Repopulating the Street: Contemporary Photography and Urban Experience, *History of Photography,* 37:3, 341-52.

10. Colin Westerbeck and Joel Meyerowitz, Now and then: In defense of traditional street photography, 38.

11. Rosemary Hawker, Repopulating the Street: Contemporary Photography and Urban Experience, 352.

攝影的琥珀隱喻、移動性與網路影像文化：
兼談 Lev Manovich 的 Instagramism 美學與 Eman Alshawaf' s 的 iPhoneography

Amber metaphor, mobility and cyberculture: photographic images from Lev Manovich's "Instagramism" to Eman Alshawaf's "iPhoneography."

攝影與移動性

> 所以（結合手機的）相機不再是相機，它們是混合的、形
> 變的、多功能的裝置。且它們也不只是裝置，而是有網路
> 能力（internet-capable）的裝配（assemblages）。[1]

史丹利‧卡維爾（Stanley Cavell）曾寫道，「如果繪畫是
一個世界（a world），那麼攝影就是屬於一個世界（of a
world）。」媒介理論學者亞歷山大‧加洛威（Alexander
Galloway）延伸這樣的說法，若根據卡維爾自動生成一個連續
世界的影像觀點，電影就是朝向一個世界（for a world），那
麼電腦則是仰賴一個世界（on a world）——由區分各種指令
所模塑與輔助的世界。[2] 加洛威此處指的是電腦單機介面的作業
環境，當數位攝影影像經由電腦介面進入全球互聯網路宇宙時，
電腦所仰賴的世界所形成的介面，將成為連繫數位影像視覺網
絡的入口與節點。

關於 Instagram 出現之前，數位攝影影像透過電腦介面在網路
上使用的情況，南希‧凡‧豪斯（Nancy A. Van House）採
取「科技與社會研究」（Science and Technology Studies,
STS）的進路，以田調方式研究使用者面對具物質性的膠卷與
相紙，朝向數位影像與網路社群經驗的轉變過程和體驗。文章

針對的是從實體照片到網路空間儲存檢索方式的差異感受，在其研究進行的那段時間，網路影像文化仍以網路儲存空間與個人網頁為主，尚未觸及數位影像結合智慧型手機的移動性與即時性面向。這個研究也試著指出，傳統的相片被視為記憶物件主要在於其物質性與持久性，然而在數位化後這兩個因素消失或被削弱了。個人的攝影影像在數位化與網路化後變得較為公開與短暫，較無相紙的物質性所具有的私密感與保存感，因而數位攝影影像成了溝通對象而不是回憶對象。[3]

攝影科技在當代的數位化發展，數位攝影影像的數量早已遠超過膠卷與相紙等傳統影像載體，但並這不是說攝影已死，而是對攝影的關注應把焦點暫時從影像內容問題轉移到使用方式的問題；或者更精確的說，在手機結合相機的發展下，在討論影像內容之前可以先思考攝影影像的「即時性」與「移動性」的問題。同時，除了智慧型手機做為影像機具的移動性，以及瀏覽影像時的視覺流動，社群媒體在近年的發展與快速轉變也是攝影影像社會性流動的重要因素，而這種影像與影像之間的網絡化連結，其中幾個比較細節的關鍵，則是「# 主題標籤」（#harshtag）、追蹤、訂閱與留言空間等功能所形成的認同方式，以及回應此認同方式的影像修辭策略和排列設計方式。因此可以說，當 20 世紀的影像文化試圖把攝影定義為固定的、不動的影像時，在網路時代可以試著指出攝影影像在當代的狀態其實有著「移動性」（mobility）的特質。

在《電影 1：運動—影像》中，德勒茲（Gilles Deleuze）曾提到關於再現時間、空間與內在性，攝影影像是一種錯誤範例的影像種類。也就是說，攝影影像被視為痕跡，而世界的生命只能從它所遺留的痕跡來表現。其實關於攝影做為鋪陳「運動—影像」的面向，只出現在前面幾頁，也不難看出有著當時對攝影發展與攝影媒材、影像科技的既定觀念；然而隨著影像科技的發展，尤其是當攝影結合智慧型手機與網路，攝影做為「運動—影像」的面向不斷在更新，並且能從輕易拍得的大量影像中一瞥我們自己的內在性。意思是，在當代的影像視覺文化裡，人與攝影影像的關係、與世界、與時間的關係，其實可以試著從攝影的「移動性」來重新思考，而不是對傳統認知中的定著

與不可移動性全盤接受。

在電影中，移動性始於鏡頭的活動，或者不同鏡頭剪輯的連續關係形成的影像序列，即「活動與時延」（movement and duration）。[4] 而攝影在進入這個電影的連續影像活動之前，被視為是不動（immobile）的。例如以麥布里奇（Muybridge）著名的馬奔馳的連續拍攝影像為例，德勒茲認為若以馬奔馳的「等距瞬間」來理解時間，其實只能說是電影發明的史前史。關於攝影，德勒茲遵循的某種當時主流的攝影影像理論，即攝影是時間與空間的切片，就像是被保存在琥珀中的昆蟲。我想這樣的觀點很顯然是受到巴贊（André Bazin）的影響。與電影的變化性、連續性與時間模塑相比，攝影只是創造了不可動的片段。[5] 其實，許多攝影的著名概念如「決定性的瞬間」、「直接攝影」等，就是來自於這個「不動」的迷思；同時也認為攝影者的創造性行動應是致力於捕捉活動瞬間、鎖住時間，以及攝影者如何透過攝影行動捕獲的「不動」創造「感覺動力」（sensorimotor）之連結。此外，像是在《千高原》中，德勒茲與瓜達希（Felix Guatarri）也曾提到攝影與地圖的不同。攝影不像地圖般具有多向度的開放性，以及可以不斷改變的特質，即一種根莖的特質；攝影做為痕跡，無法呈現這樣的變化。[6]

然而，面對當代數位攝影影像的景況，以及在科技發展形塑下的當代文化的移動主體性，一種對於的「移動性」的差異理解方式應該被提出，而這也是德勒茲學者達米安・薩頓（Damian Sutton）試圖從德勒茲那裡，拉出一條沿著攝影、「運動—影像」與「內在平面」（the plane of Immanece）的討論軸線，重新思考關於當代數位攝影影像「移動性」的意義。薩頓的談論方式其實多少也是借鏡德勒茲攝影哲學中「時間—影像」的關係模式的理解。這種關係指的是攝影與「無論任何瞬間」（any-instant-whatever）的連結，呈顯攝影做為與整體的關係、以及這個整體留存於「內在平面」的痕跡或影子。[7]

在網路社群初步發展時期主要以文字為溝通連結方式，如 DOS 時代的網路泥巴（MUD）與電子布告欄系統（BBS），隨著網頁介面、數位相機演進、影像像素提升與諸多技術的進展，

到了部落格（Weblog）時代除了文字內容逐漸朝向影像內容豐富化，在各個 Homepage 之間也逐漸透過點擊影像而非點擊文字進行友情鏈結、超連結。再加上各種自由編輯的 # 字號關鍵字標籤（key words）網路現象，以及例如 Flickr 的相片隨機播放功能等，這種根莖式（Rhizome）的非線性瀏覽與連結方式，讓所謂的「動態」、「移動性」，體現為網路衝浪、非相關連結，以及永遠沒有終點的感覺。[8] 同時，當人們閱覽網路影像過程的隨機與標籤化的瀏覽邏輯所造成的照片去脈絡化狀態，薩頓認為這讓數位攝影影像成為「情感—影像」（affection-image）。對德勒茲來說，情感是一種差異與變化的概念，佔據著感知和猶豫動作的間隙，是具有過渡性質的、動態的未決狀態（indetermination），亦即「介於兩種狀態間的差異經驗綿延」。[9] 而從巴特（Roland Barthes）的觀點，去脈絡化與失去背景連結的影像元素即是那擷住觀者的「刺點」（punctum）。

也就是說，薩頓留意到數位影像的激增讓每一張單獨的攝影影像之間有了特殊的時空連結關係，也模塑了網路時代的主體情境。由於網路也幾乎就是根莖概念之體現，所謂的移動性也在沒有起點與沒有終點的網路根莖中，有了新的樣貌和意義。大量去脈絡的攝影影像在網路中不斷有了新的生命。我想這就是當代的影像文化的特質，網路是一個影像稍縱即逝的宇宙，數位攝影影像是內在平面的痕跡，一個後設電影。

當我們從攝影發展史那柯達發明隨身相機的「柯達時刻」（或者有些人偏好稱之為「徠卡時刻」），來到了相機與手機結合的諾基亞（NOKIA）照相手機時刻，再到與網路平台結合的 iPhone 智慧型手機時刻，如今，我們已深深處在一個從螢幕到螢幕的時代。不同於傳統的家庭相本的攝影影像文化強調生命中值得紀念或各種特殊時刻，當代網路的影像文化是隨時隨地都能創造影像，各種瑣碎日常與當下情緒的即時分享與大量、快速的拍攝，都將成為日後回顧時的影像流。

因此攝影與回憶有了新的關係。而回憶的片段就像幻燈機上的幻燈片，當一張接著一張呈現出動態時，其實就是「運動—影

像」。對薩頓來說，數位攝影影像也沒什麼不同，照片在許多過去的片段之間轉換，形成了對數位攝影影像的動態詮釋。而從網路的觀點，這種跟個人回憶有關的、獨特的時刻所連結的，是關於一個整體（Whole）的影像時延。從這個角度看，數位攝影影像提供了一個比德勒茲提到攝影時還要複雜的時間關係。進而，從這樣的觀點來理解，若攝影影像本身就是動態的，並且攝影現在正位於一個更關注影像問題的當代視覺文化中，所以受到科技深刻模塑的這個當代文化主體也是動態的。總而言之，薩頓以一種質問德勒茲再藉助德勒茲的概念論證方式，指出由網路與科技所型塑的當代攝影影像視覺文化，就體現為停駐在「內在平面」的視覺殘留。

從「我在此」（je-suis-là）開始的 Instagram 攝影影像

巴特談攝影的「此曾在」（Ça-à-été），不只是照片主體存在的歷史，也是其死亡。而今，在 Instagram 文化中，攝影影像成為「我在此」（je-suis-là），不再指向過去，而是對當下的強調。[10] 前述薩頓所處理的關於當代影像文化的「移動性」與「即時性」特質，便在「我在此」的聲明中突顯其影像的核心精神。雖然現在類單眼等級以上的相機都內建上網功能，但同樣具備上網功能、也都有螢幕的相機和手機，對於「我在此」這件事其實還是有本質上的差異，而這正是密寇·維里（Mikko Villi）想強調的，不同於相機螢幕的操作性用途，手機螢幕本質上就是個「遠距溝通的螢幕」（telecommunicative screen），它能即時展現遠方正在發生事件的照片。[11] 這樣的情況，以巴欽（Geoffrey Batchen）的說法，攝影就不再是「時間機器」（time machine），而是「遠距的機器」（tele machine）。[12]

今日我們已經很熟悉的 Instagram 平台發展歷史並不長，開始於 2010 年，最早是透過在 iPhone 4 上運行的 APP 拍照與分享。在數位影像發展的意義上，這不同於更早的 flickr、無名小站等主要須透過電腦操作的影像平台，可謂開啟了移動攝影與數位攝影的新紀元。且 Instagram 也持續在轉變中，無論是自身新推出的濾鏡與新功能如 Insights、Stories、Archive 等，

同時也持續提供廣告商使用平台的新方式、以及調整對手機拍照功能持續進展的接納能力。

在發表於 2016 年的《Instagram 與當代影像》一書中，新媒體理論學者列夫·曼諾維奇（Lev Manovich）將 Instagram 網路平台上的影像置於攝影史、電影、平面設計、當代社群媒體的設計趨勢、音樂錄像、K-Pop 韓流等脈絡中考察，主要是將 Instagram 視為一個窗口，藉以觀察全球年輕世代在這個平台的連結下形塑的文化感知、視覺美學的主體特質等現象。曼諾維奇試著將藝術史與媒介研究較常使用的質性研究方法，加入了文化大數據的量化研究，時間跨距從 2012 年到 2015 年，針對全球 16 個城市地點，超過一千五百萬張 Instagram 攝影影像。全書聚焦 Instagram 平台為媒介，涉及了社群媒體、視覺文化、攝影史、電腦運算與視覺化工具等議題。[13]

曼諾維奇認為攝影發展歷史上許多不同的媒介元素現在都整合到 Instagram 上了。這是由於傳統攝影從材料技術面的相機、相片、暗房，到發表的畫廊（展覽空間）、雜誌刊物畫冊等，現在都能在手上的智慧型手機這台小裝置中完成。透過手機可以直接拍攝、編輯、發表，同時也能欣賞朋友的照片、建構自己的相簿與收藏、或者搜尋找到其他照片並與之互動等。如果說，柯達和徠卡發明了小型相機並形成了普及化和大眾化的移動方便與「捕捉每一刻」的攝影文化，那麼 iPhone 結合 Instagram 就是創造了以照片為中心的新網絡，即「網絡化的相機」（networked camera），更是開啟了攝影大眾化的新階段。

Instagram 一開始的精神是透過限定由手機拍攝並發表的特定規格的影像，並且強調 Instagram 攝影的移動性、即時性、與世界真實接觸的精神（on-the-go），這些限定條件讓 Instagram 在廣大且無限增殖的數位影像文化中，成為很好的研究對象。（雖然 Instagram 創始精神如此，在曼諾維奇的觀察研究期間，其實許多使用專業攝影器材的公司或攝影師、還有知名企業與傳統媒體也紛紛加入了 Instagram 的世界，把那些經過專業處理的影像透過網路硬碟上傳至 Instagram，儘管

相對全球使用者來說來說這只算是少數。）

因此，對全世界大多數使用者而言，接觸 Instagram 的方式主要會是單一裝置、單一 APP、單一介面的使用，而這些標準化規格的照片影像同時也會記錄照片日期與地理資訊。對此，曼諾維奇回顧攝影發展史，找到幾個可以類比 Instagram 平台概念的案例。這些案例簡言之都是透過特定的影像捕捉方式、獨特的步驟與輸出科技、商業模式、視覺美學，以及擁有自己的使用文化和粉絲群。最好的例子就是 1972 年至 1981 年的寶麗來相機（Polaroid SX-40），以特定尺寸且快速顯影的即時輸出照片，且像 Instagram 一樣產生自己的影像分享文化。又或者像是生產於 1936 至 1962 年間的柯達 35mm 幻燈片（Kodachrome 35mm slides），售價包含沖洗，寄回柯達公司實驗室沖洗完畢後會返回一盒 2x2 英吋的可播放幻燈片，這種家庭朋友間的幻燈秀與照片欣賞會也成為獨特的影像分享文化。關於這種「技術—文化景觀」，我曾在一篇談高美館林柏樑個展的文章中提及，展覽呈現幻燈分享會場景做為一種空間敘事所欲傳達的影像文化情境，一種與席德進相關的特定年代的幻燈影像分享文化。[14]

現在，透過 Instagram 的 App 可以分享照片到臉書、推特、微博、Tumbler 等平台，而這樣的分享行為在媒介發展史上似乎看不到前例。儘管前述的寶麗來和柯達幻燈片都曾經形成影像的分享文化，且具有可收藏的物質性，但做為平台，從未像 Instagram 這樣能把所有從拍攝到編輯到發表可以想像到的功能都整合在一起，Instagram 是我們時代獨特的關於影像、設計、文字、故事、網絡、軟體與社群媒介的平台。如果谷歌是資訊服務、推特是新聞交流、臉書是社群溝通、flickr 是影像存檔，那麼 Instagram 就是視覺溝通美學。除了 Instagram 設定的遊戲規則創造了獨特的影像文化，從 20 世紀的攝影分類觀點，我們雖然仍可以把 Instagram 影像內容分類，並理解為像是業餘攝影、快拍、專業攝影、廣告、肖像、流行、產品等類別，不過曼諾維奇認為應該為 Instagram 的獨特影像文化提出一種新的美學觀點。他想要研究的，是人們如何理解並使用這個新的媒介，以及當面對悠久的攝影文化的各種慣例時，

Instagram 使用者是如何接受與反抗、如何以各種影像組合構思自我再現方式；而這也就是最重要的，如何透過美學、主題與技術的操作，在照片作者與追隨者之間溝通意義與創造情感效果。

於是，面對實驗室夥伴大量收集來的 Instagram「影像材料」，曼諾維奇試著以「自然隨興」（casual）、「專業」（professional）和「經過設計」（designed）三種熱門的影像風格來分析 Instagram 影像形態。首先，是「自然隨興」。曼諾維奇從收集來的上千萬張照片中獲得一個 Instagram 影像的大致印象，即 Instagram 使用者所分享的照片以「平凡 / 日常」（ordinary）的生活與時刻為主（當然，以全球眼光和不同族群的觀點來理解「平凡 / 日常」會有很不同的理解方式）。另一個伴隨著這種日常性的趨勢則是「家庭模式」（home mode），這是來自理查・查爾分（Richard Chalfen）的概念，主要指照片或錄像影帶中諸如慶生、與節慶等家庭式的傳統拍攝主題。曼諾維奇指出，其實在 Instagram 影像文化中關於「家庭模式」的本質還是沒什麼改變，影像訴求對象通常以家庭的、熟識的朋友圈為主。[15]

「自然隨興」與「家庭模式」的主要現象當然無法涵蓋整個 Instagram 的影像文化，除了前述的「自然隨興」風格涉及了攝影發展傳統類別中的快拍（snapshot）、家庭攝影（domestic photography）等面向，Instagram 上的「專業」和「經過設計」兩種影像風格同樣也在和之前的攝影發展對話。如果將 20 世紀的攝影大致分為個人攝影、業餘攝影、專業攝影與藝術攝影，那麼相對來說個人攝影針對的是家庭與朋友，算是「家庭模式」影像；業餘攝影和專業攝影則大致是關於知識技術學習的不同階段，以及是否以攝影謀生的差異；而藝術攝影則相對比較清楚：那些跟藝術家身分的「人名」之後的攝影影像。不過這樣的區分方式有其問題，尤其是面對 Instagram 影像文化時；於是，曼諾維奇提出「自然隨興」、「專業」和「經過設計」的新的理解框架，同時從對 Instagram 影像風格有重大影響的《Kinfolk》雜誌為案例，分析其影像風格對視覺文化的形塑，進而提出 Instagramism 的概念。

在開始進入 Instagramism 的概念之前，我想要先簡要地談傳統分類中的「專業攝影」與「業餘攝影」。20 世紀發展起來的主流專業攝影在網路時代仍然活躍，當然，相較於數位影像的普及化發展，專業攝影社群已算是小眾了。這裡的專業攝影社群指的是由攝影師、攝影工作室以及印刷發行所組成的產業，透過昂貴的儀器、工作室、助手、客戶、競賽、獎項、攝影藝廊、精美的作品畫冊等，並且在如雜誌刊物、傳單 DM、網站等各種商業管道具有的經濟行為中，所形成的一個「專業攝影圈」。我們在 Instagram 影像脈絡中所理解的「專業攝影」，也就是那些具有專業影像風格的照片，主要都是熟習專業攝影規則者的作品；在這裡，「專業攝影」指的是遵循某種特定美學規則的攝影影像，相對較為關心拍攝題材、影像品質、光圈快門等技術數值、器材品牌型號、輸出方式與畫面構成的各種攝影黃金法則，比較不具有 20 世紀專業攝影師以攝影維生的意義面向。

而「業餘攝影」的概念在攝影發展過程中的重要性意義不應被低估，畢竟 Instagram 的原初精神即是創立一個以影像為溝通基礎的平台，在數位科技的快速發展中攝影得以快速普及化的當代影像意識。關於業餘攝影，我試著提出三個業餘攝影的案例，涵括攝影發展的 19 世紀到 21 世紀，其性質分別是比賽、計畫與科學／社會調查。這些案例展示了業餘攝影如何從比賽或計畫等號召策略，進一步連結地方與城市歷史的檔案化，以及如何在記錄城市紋理的影像拼圖與集體記憶和地方認同的建構的過程中成為重要的行動者角色。

首先是凱薩琳‧克拉克（Catherine E. Clark）研究 1960 年代一場主題為「這是巴黎」的攝影比賽的案例，超過一萬四千人參與，產生七萬張攝影影像，這些由市民拍攝的業餘影像都是關於巴黎的城市建築與歷史物件，這活動也記錄了那個快速變遷中的巴黎，成為今日重要的歷史影像檔案。[16] 第二個案例是視覺人類學者伊莉莎白‧愛德華茲（Elizabeth Edwards）針對 19 世紀末期的攝影調查。19 世紀末與 20 世紀初，有許多業餘攝影者投入了英國的攝影調查運動，也為當時的英國留下影

像痕跡，不過當業餘攝影家的照片涉及科學價值的知識性要求，尤其是「不列顛科學促進會」（British Association for the Advancement of Science）的英國民族誌調查，就會帶來更多討論的層次。但不管如何，愛德華茲認為攝影提供的影像就是知識，而不是知識的形構過程，愛德華茲試著描繪其中科學與非科學之間的文化權威張力，思考參與其中的業餘者面對拍攝過程中，各種關於科學要求與美學的自我意識時的攝影表現狀況。[17] 並且，愛德華茲由此大量解讀包含建築物與肖像的1885 年至 1918 年的英國攝影檔案，從超過五萬五千張與超過一千位攝影者的照片中，結合俗民記憶與當代期刊中的研究文獻，延伸出處理業餘攝影關於地方與國家，過去與未來與歷史想像的重要著作《做為歷史學家的相機：業餘攝影者與歷史想像》（The Camera as Historian: amateur photographer and historical imagination）。[18]

若把業餘攝影視為大眾集體的創作實踐，設計人類學家（design anthropologist）莎拉・平克（Sarah Pink）則認為重點不是去問數位攝影媒體如何改變攝影實踐方式，而是在思考新與舊媒體的合作方式中，關注其中的個人與集體、個人與城市認同方式的「關係」面向。平克認為，「如果我們是一個移動的感知存有，那麼所謂的地方經驗可以視為在一個環境中移動與參與的經驗。所以，業餘攝影在環境中的拍攝、操作與觀看，就是參與經驗與感知活動的一部分。」在第三個案例中，平克以「慢城英國」（UK Cittaslow）活動為例，思考業餘攝影的實踐是如何建構起一個地方感知，在個人與集體的實踐過程中如何組織成為關於「慢」的城市認同，參與一個計畫或一個活動時如何分享與溝通自己的影像經驗？[19]

業餘攝影所連結的集體狀態和強調過程與「關係性」的連結方式，在 Instagram 平台所創造的當代視覺文化中可以有更多不同層次的體現。只是，「業餘者」的概念此時似乎不無問題，我們透過曼諾維奇對 Instagram 的研究，以及 Instagramism 概念的提出，或許可以對當代專業與業餘的二分關係有新的理解方式。

Instagramism：設計與攝影交會的當代懷舊

當 2010 年 Instagram 結合 iPhone 4 的攝影創作型態出現時，其實現在回顧起來已經可以視為新的影像時代來臨的關鍵時刻。面對這樣的狀況，伊曼・艾夏娃芙（Eman Alshawaf）曾以 iPhoneography 描述這種有別於數位相機，以「iPhone 手機—攝影影像—Instagram 或類似網路平台」三位一體為基礎的當代視覺文化，這是一種帶動視覺與社會潮流的全球化美學，同時也帶動周邊 APP 的發展，創造設計、圖繪（graphic）與影像結合的更多種視覺樣態。[20] 而 iPhone 的「社會—科技實踐」（socio-technological practices）狀態，也就是做為「社會—科技網絡」（socio-technical network）的特性與創造性使用，也被視為開啟攝影第五個時刻可能性的主要角色。[21]

曼諾維奇提出的 Instagramism 美學風格，其實是與 iPhoneography 頗為類似的概念，但 Instagramism 更強調那些屬於「經過設計」影像類別。Instagramism 主要是關於一種「全球設計階級」（global design class）的美學風格，這個所謂的「全球階級」並不是由馬克思式的「生產工具」、「經濟收入」等古典的經濟關係來定義，而是關於各種 Adobe 軟體的使用能力。我們覺得這似曾相識，當類比 Instagramism 與未來主義、立體主義、超現實主義等上個世紀的現代藝術運動，和這些運動相同的是，Instagramism 有自己的世界觀和視覺語言；但曼諾維奇指出，和這些現代藝術運動不同的是，當代的 Instagramism 是由全球數以萬計的作者參與連結而成，他們透過手機創造、編輯影像，透過 Instagram 平台彼此影響。並且，我也認為和現代藝術運動最大的差異是，Instagramism 並不只是歐陸的美學風潮，也不限於咖啡館裡面談藝術、發表宣言的菁英知識分子，而是種全球的現象，一種手機與網路普及下的民主化影像美學。

然而儘管如此，參與這場普及化的全球性美學運動也並非全無限制的。對此，我看到曼諾維奇就是透過「階級」（class）的概念來理解這樣的限制。「階級」指的是數以百萬計的全球年輕族群以精通、熟練、系統化的方式，通常透過第三方

App 如 VSCO 來在 Instagram 上創造大量供訂閱的視覺貼文（feeds）。如同前一段提到的，這個「全球數位年輕階級」（global digital youth class）很大程度上與「全球 Adobe 階級」（global Adobe class）重疊。若再次回到馬克思式的政治經濟觀點，Instagram 使用者可以說是擁有了文化生產的工具（means of cultural production），更重要的是具有使用這些 App 工具的技術（skills），他們非常理解 Instagram 的規則、熟悉創造熱門貼文的策略，並且能在發布每一則影像貼文時將這些策略付諸實踐。更重要的是，Instagram 使用者不需要把他的產品賣給資本家，這些在自己頁面上經營的影像產品可以是只對自己有意義、或是為了獲得情感上的滿足或者得到同好的共鳴，也許也有些人以此來維繫關係或者獲得某些社會聲望。當然，若從布赫迪厄（Pierre Bourdieu）的觀點，這些熱門網紅的追隨者們，以及他們在社群中的名氣與被尊敬的程度，其實都是一種文化資本，當然這種文化資本也可以輕易地轉變為經濟資本（例如透過廣告置入、商品代言或直播拍賣等）。

而 Instagramism 的另一個重點，即是「全球 Adobe 階級」們創造的所謂「經過設計」的影像，而我們再次覺得似曾相識。「經過設計」的影像有其美學上的承襲的脈絡，主要是 1940 年代的商業攝影與廣告設計。Instagram 上「經過設計」的影像和前述「專業攝影」的差異，重點在於畫面空間使用方式，主要是關於畫面的布局、景深使用與主題選擇。相較於前述提到的「自然隨興」影像喜歡記錄事件、人物，並且較不在乎影像品質，以及「專業攝影」喜歡的空間深度與城市、風景主題，「經過設計的」影像往往呈現為較淺的平面空間、靜物與留白的平擺方式，創造都會／雅痞的感知模式。若我們仍感到似曾相識，那麼這種似曾相識的設計意識與設計感的傳統其實還可以追溯到 1920 年代羅欽柯（Rodchenko），利西茨基（Lissitzky），莫侯利－納吉（Moholy-Nagy）等包浩斯人物的「新視覺」（New Vision）運動。

然而，Instagramism 更聚焦情緒（mood）和氛圍（atmosphere）的營造，同時並不反對商業，也不擔心被貼

上像是「生活風格」、「文青」等攝影文類的標籤。甚至，你可以發現網路上有許多教導成為或創造這種 Instagramism 風格影像的 Youtube 影片。很顯然地，Instagramism 並不是要創造全新的東西，也不是某種對抗主流的次文化。毋寧說，Instagram 的使用者透過挪用了商業的元素來創造自己的美學，並在 Instagram 平台的全球網絡快速散播下成為全球化的美學形式。而將這種某個意義上隱然繼承上個世紀設計美學傳統的影像風格，結合我們這個時代的科技發展進程，從螢幕到螢幕，從追蹤（follow）到被追蹤，從隨機熱門照片到依興趣訂閱，在手機與 Instagram 平台的新影像文化中的創造出當代性，或許這就是曼諾維奇想提出的 Instagramism 美學運動。

最後稍微整理一下，本文從攝影的琥珀隱喻（時空封存），並借用薩頓從德勒茲的觀點進一步梳理的「移動性」在當代網路數位影像的意義，並描繪一個網路影像經驗的「內在平面」。接著，以思考當代攝影「移動性」的意義為基礎，我們進入曼諾維奇對 Instagram 所形成的當代攝影視覺文化的觀察，並試著理清他所提出的 Instagramism 做為當代全球化美學風格的觀點。此外，曼諾維奇的文章也拋出許多值得我們重新思考 20 世紀攝影分類方式的關鍵字，如快拍與家庭攝影、專業與業餘等，本文同樣試著從 Instagram 視覺文化的脈絡來重新檢視這些分類方式。

簡言之，這篇文章想呈現的是當代數位攝影影像的繼承與發展的切面，而這個切面的各種延伸討論，都藉著 Instagram 平台和 Instagramism 這個新的美學運動而實現。在這篇文章中，攝影影像的觀念從封存史前昆蟲的「琥珀隱喻」到「移動性」的辯證性關係中獲得解放，以及智慧型手機介入後的「移動性」加入「即時性」特質，這正是攝影影像在網路環境中所交織出來的、屬於我們這個時代的時空感知。但在這裡面，其實也可以看到對上個世紀設計風格與前衛美學模式的懷舊，而在最新的媒介模式中懷舊，同樣是一種全球化現象的人類精神狀態。整體而言，這篇文章所欲書寫的，以及想要鋪陳出來的畫面，都只是對當代數位攝影影像文化的一個初步勾勒。

註 釋

1. Michael Shanks & Connie Svabo, 2014, Mobile-media photography: new modes of engagement, in *Digital snaps: the new face of photography*, I. B. Tauris, New York. 234.

2. Alexander Galloway, 2012, *The interface effect*, London: Polity Press. p.11-12.

3. Nancy A. Van House, 2011, Personal photography, digital technologies and the uses of the visual, *Visual Studies*, 26: 2, 125-34.

4. Gilles Deleuze, 1986, *Cinema 1: the movement-image*. Minneapolis: University of Minnesota Press. p.59.

5. Gilles Deleuze, 1986, *Cinema 1: the movement-image*, p.8.

6. Gilles Deleuze, Félix Guattari, 1993, *A Thousand Plateaus*. Minneapolis: University of Minnesota Press. p.21.

7. Damian Sutton, 2010, Immanent images: photography after mobility, in *Afterimages of Gilles Deleuze's film philosophy*. D. N. Rodowick ed. Minneapolis: University of Minnesota Press, p.307-25.6. Steve Jacobs, 2006, Amor Vacui: photography and the image of the empty city, in History of Photography, 30: 2, 108-18.

8. 關於數位影像與網路文化的問題已有許多研究，可進一步參閱：Greg Shapley, 2011, After the artefact: Post-digital photography in our post-media era, *Journal of Visual Art Practice*, 10(1): 5-20.；以及 José van Dijck, 2008, Digital photography: communication, identity, memory. in *Visual Communication*, 7(1): 57-76.；以及 Steven Skopik, 2003, Digital photography: truth, meaning, aesthetics, *History of Photography*, 27:3, 264-271.；以及 Connor Graham , Eric Laurier , Vincent O'Brien; Mark Rouncefield, 2011, New visual technologies: shifting boundaries, shared moments, *Visual Studies*, 26: 2, 87-91.；以及 Andreia Alves de Oliveira, 2016, Post-Photography, or are we past photography?. in *Post-Screen. Intermittence + Interference*, p. 68-75.；以及 André Gunthert, 2014, The conversational image. in Études photographiques.

31 Printemps. http://journals.openedition.org/etudesphotographiques/3546. 檢閱時間 2018.08.18.

9. 楊凱麟，2017，《分裂分析德勒茲：先驗經驗論與建構主義》，鄭州：河南大學出版社，頁 101。

10. Charlotte Champion, 2012, Instagram: je-suis-là?, *Philosophy of Photography*, 3(1), 83-88.

11. Mikko Villi, 2015, "Hey, I'm here Right Now": Camera phone photographs and mediated presence, *Photographies*, 8:1, 3-22.

12. Geoffrey Batchen, 2004, *Forget Me Not: Photography and Remembrance*. New York: Princeton Architectural Press. p.97.

13. Lev Manovich, 2016, Instagram and contemporary image, Retrieved from http://manovich.net/index.php/projects/instagram-and-contemporary- image. April 5, 2018.

14. 陳寬育，2018，〈攝影的風格、見證與影像檔案：記「浮槎散記／林柏樑」個展〉，《今藝術》，306，台北：典藏，頁 118–121。

15. 關於家庭攝影或攝影的家庭性的討論可進一步參閱：Risto Sarvas & David M. Frohlich, 2011, *From Snapshots to social media: the changing picture of domestic photography*, Cambridge: Springer-Verlag London. ，以及 Harriet Riches, 2017, Pix and Clicks: Photography and the New 'Digital' Domesticity, *Oxford Art Journal*, 40(1): p.187-198.

16. Catherine E. Clark, 2014, 'C'était Paris en 1970', in *Études photographiques*, 31, Printemps. http://journals.openedition.org/etudesphotographiques/3407. 檢閱時間 2018.07.10.

17. Elizabeth Edwards, 2008, Straightforward and Ordered: Amateur Photographic Surveys and Scientific Aspiration, 1885-1914, *Photography and Culture*, 1(2), 185-209.

18. Elizabeth Edwards, 2012, *The camera as historian: amateur photographer and historical imagination, 1885-1918*. Duke University Press.

19. Sarah Pink, 2011, Amateur photographic practice, collective representation and the constitution of place, *Visual Studies*, 26:2, 92-101.

20. Alshawaf, E., 2016, iPhoneography and New Aesthetics: The Emergence of a Social Visual Communication Through Image-based Social Media. Proceedings of DRS 2016, Design Research Society 50th Anniversary Conference. Brighton, UK, 27-30 June 2016.

21. Edgar Gómez Cruz, Eric T. Meyer, 2012, Creation and Control in the Photographic Process: iPhones and the emerging fifth moment of photography, *Photographies*, 5:2, 203-221.

凝結，或攝影與標本：
動物形象在作品中的問題
Still life, or photography and taxidermy: thinking animal images in art works.

《藝術與動物》的作者艾洛伊（Giovanni Aloi）是當代藝術領域探討動物議題具代表性的評論者。透過創作案例的藝評寫作，艾洛伊試圖闡明那些動物的身體、動物的聲音、動物的凝視與動物的蹤跡，在當代藝術中都是新的啟動創作問題的體裁。面對藝術與動物，艾洛伊問道，「關於自然與動物的問題，藝術如何提供更新、更多焦點的觀點，並且對我們產生什麼改變？」[1] 我認為，艾洛伊的提問隱含著對當代藝術創作常將動物視為某種創作「材料」之批判，而這可以做為當代所有以動物為議題的創作與展覽的第一課題。

另一方面，在這些由人類知性與慾望極度主導的當代藝術場景中，做為人類的我們透過各種批判反思人類中心主義，以及試著「讓動物說話」的作品案例想得到的是什麼？而真正能得到的是什麼？動物是展現某種相對於人的主體性或是更加被工具化？為什麼是動物？為什麼人類開始對各種非人類感興趣？其實無論如何，我們不難理解在「人類─動物（或非人類）─藝術」的連結中，人類真正需要的是一種不斷自我反身的立場，因為反思與自我批判正是人類重要的能力。本文將透過羅妮・霍恩（Roni Horn）的鳥類攝影、比爾・維歐拉（Bill Viola）的錄像，以及台灣藝術家吳權倫與犬相關主題的各種現成物創作，做為進入此議題的參照案例。

羅妮·霍恩攝影中的貓頭鷹

霍恩的攝影作品〈死貓頭鷹〉（Dead Owl），採取歐洲古典雙聯畫的形式將兩幅攝影影像並置，呈現出一對看起來是一模一樣，或是僅有極微小差異的全白的貓頭鷹標本照片。這件〈死貓頭鷹〉攝影作品，是霍恩的「成對物」（pair objects）系列之一，其創作想法是利用「副本」（duplication）的原則和形式，來探索「單一與統合」（unity）的概念。關於這個作品系列，採取成對並置方式展現的手法，霍恩認為：「我的想法是，要創造一個空間，讓觀者可以棲居（inhabit）於作品中，或者至少成為作品的一部分。」[2]

不過，對我們而言，霍恩拍攝的是動物標本，而動物標本其實有幾個主要的意涵。首先，標本是人類（打獵）征服其他物種的勳章，幾乎有著跟人類一樣悠久的歷史，例如獵人家中牆上的動物頭或毛皮，這種征服也包含吃動物；當然，很明顯地動物標本就是那些被征服而來，也許是展示但不一定被當作食物吃掉的動物。關於吃動物，在一席與南希（Jean Luc Nancy）的對談裡，德希達提到要「好好地吃」（Eating well）。[3] 德希達不是素食主義者，也不是不殺動物的提倡者，他是希望以「好好地吃」做為我們的倫理義務，藉以區分「滋養我們精神與生理的食物」和「做為戰利品的食物」。事實上，無論是語言或是食物，都是透過人類做為動物的身體孔洞進出，並吸收其養分。人必須吃，這是本能的需求和慾望，既然如此，重點便不在於要不要吃，而在於如何吃。「好好地吃」也就是以比較經過思考、體貼的方法，在吃的過程中滋養自己與他人。而不是透過吃來展示某種炫耀戰利品的人類宰制力。

另一方面，人類收集與製作動物標本的另一個主要意義就是為了建構與推進自身知識邊界、對世界進行分類的收集與建檔；而其對象並不限於動物，無論是非人的礦物、植物，甚至人類自身都包含在收集標的之中。因此，霍恩拍攝動物標本這件事，似乎已經是對人類關於自然知識系統的人類中心主義的一種質疑，而洪恩採取雙聯畫的展出格式，施展關於重複、雙重性、或相似性的視覺語彙，是否另有深意？

〈死貓頭鷹〉與「成對物」系列的展示形式，也很有著 19 世紀流行的立體視鏡（stereoscope）創造虛幻影像的觀看機制之提示。然而，從藝術作品的「原作權威」角度，並置的兩張相同或相似的作品其實是在組裝一套否定與挑戰的機器，而這組否定機器挑起關於「原作與複製」、「權威與模仿」等問題。當然，對繪畫而言，原作的權威性遭受挑戰這點並不難理解，但即使是攝影這種相對於繪畫的高度流通與可複製性的媒介，也就是說，即便是攝影的「複數性」和「圖像消費文化」的語言特質（idiom），其實從藝術市場的攝影作品版數角度來看，並置的形式所激起的問題也會形成一種挑戰。

若進一步仔細思考標本與攝影的關係，會發現兩者其實有著某種相似性的本質——主要是關於對世界或事物之固定或凝結，而這樣的凝結同時包含了實體索引性的，以及時間性的意義。照片中的人事物應視為死亡或是永存？這一直是攝影美學思考時，涉及攝影本體論的核心哲學問題；同樣地，這也是艾洛伊在著述《思辨標本剝製術：人類世裡的博物學、動物表皮與藝術》（Speculative Taxidermy: Natural History, Animal Surfaces, and Art in the Anthropocene）[4] 時曾考慮過的問題，當動物成為標本的外形，或動物就在標本中，就如同攝影、如同琥珀中的昆蟲，牠是死亡還是永存？當動物標本製作術以物理性和化學性、這樣或那樣的方式再現了動物的生命、姿態與軀體，尤其是某種對栩栩如生的追求，於是標本與活著的動物之間的關係乃像極了攝影與被攝物的關係，某種程度我們甚至可以說，標本簡直就是種立體的攝影術。標本並不是對動物之存在的複製，攝影也不是對被攝物之存在的複製；毋寧說，若借用德希達的攝影觀，這裡正是種關於「他異性」（alterity）和「非同時性」（non-coincidence）的最佳例子。簡言之，標本、照片與其主體的參照關係，就像是鬼魂與生前的自己，總是有他異性（otherness）的痕跡（trace）在作祟（haunted），是對主體與對在場的一種擾亂。

霍恩以〈死貓頭鷹〉的作品標題，搭配栩栩如生的兩幅相似的白色貓頭鷹，而貓頭鷹雙眼直視著觀者，這裡所形成文字、影像、重複和觀看關係，是〈死貓頭鷹〉將人與動物之間的凝視

關係問題化，作品做為問題影像所啟動的一系列自我反思的符號經濟。其實，在這個「成對物」的系列作品中，霍恩也展示了另一種形式的動物形象：背對著觀者。如1998至2007的「鳥」（Bird）系列，是一系列包含著雁鴨猛禽等各種不同鳥類的頭部肖像，畫面呈現為分別代表著凝視觀者的正面，以及背對觀者的背影，但其展出形式是兩幅正面與背面各自並置成為一組作品。

艾洛伊將霍恩的這些鳥類主題攝影作品與比爾·維歐拉拍攝於1986年的90分鐘影片「I do not know what it is I am like」聯想在一起。該作以極緩慢的鏡頭逐步貼近多種野生動物，尤其是動物的眼睛，影片由五個部分組成：「黑暗身體」（Il Corpo Scuro）、「鳥的語言」（The Language of the Birds）、「感覺的黑夜」（The Night of Sense）、「鼓聲的震撼」（Stunned by the Drum）、「生命的火焰」（The Living Flame）等，整體的敘事結構隱含著一趟從理性到直覺、從自然世界到精神儀式的想像旅程。其中一段3分鐘長度的鏡頭，維歐拉持續地以放大（zoom in）鏡頭（而不是攝影機的移動）逼近一隻貓頭鷹的眼睛，當貓頭鷹的眼睛在畫面中愈來愈大，佔據整個景框，卻仍篤定地以其鳥類少有的大眼睛回眸凝視著鏡頭。

動物的回眸凝視

關於動物的回眸凝視，其一經典者為德希達的貓。將差異哲學連結動物議題是晚期德希達的關注焦點之一，《動物，故我在〔故我追尋〕》（The animal that therefore I am / l'animal que donc je suis）一書是在德希達過世後才出版，書中包含了1997年在Cerisy-la-Salle舉辦的「自傳性動物」研討會中十小時的演講。德希達提到，動物的議題早已反覆出現在他的書寫中，自從他開始寫作，動物與生命的問題就一直是重要且關鍵的問題。[5] 也可以說，那場演講提供了一次機會，讓他可以對自己多年來關於動物與動物性的主要的幾個線索進行反思與梳理。而其重點，便是哲學上對人與動物的二元區分。「言語、理性、死亡經驗、哀悼、文化、制度、技術、衣著、謊言、虛偽、

隱藏行蹤、禮物、笑、眼淚、尊敬等。」德希達說這些在人與動物二元區分的觀點中，都被預設為動物所缺乏的；也就是動物長期被「邏各斯」（logos）否定，同時也暴力地將動物的概念和分類均一化。德希達就是要挑戰這種將人與動物對立起來的哲學根基。因為這是關於生命的根本問題，不但在哲學思想中，也超越哲學思想，他建議人們應仔細地重新考察，而不只是單純地捍衛「動物權」或「人權」。

德希達晚期的《動物，故我在〔故我追尋〕》，同樣是「動物轉向」的理論對話重要的援引對象。由於動物長期被視為均質的單一概念，因此他認為動物是哲學裡的盲區，也是人類做為一個被建構的概念，未被質疑的基礎。從他描述自己在浴室裡裸體與貓對望的經典場景中，德希達在被貓凝視的過程看見自己的羞恥與脆弱。「動物看著我們，而我們赤裸地站在其面前。思考，或許就從這裡開始。」[6] 當看見動物凝視著我們的時刻，意謂著我們看見自己被置於另一個世界的脈絡之中；在那裡，所謂的生活、說話、死亡，可能都有著不同的意義。也因為在浴室的這個時刻、這個空間，「做為動物的我」與「不是我的動物」交會，德希達認為提供了一個思考人與動物倫理學的基礎。

換言之，在那場與貓的相遇場合，在德希達的反思與意識的自我來到之前，貓的「觀點」已經在場。德希達發現自己看著貓時，其實已經被貓看著了。像這樣的事件，德希達認為，在自己的主動觀看之前，就已經被動物他者凝視著的狀態，也就是自我意識組織起來之前被動物凝視的關係，是被許多哲學家忽略的。或者，也有像是夏容・史林溫斯基（Sharon Sliwinski）採取某種「原初場景」（primal scene）的詮釋進路：「（德希達）解構各種傳統人類決定論的努力，如今暴露在稱之為動物凝視的焦慮相遇之中。」並且，「過去整個世紀的關於『人類意謂著什麼？』的爭論，現在必須從動物的問題中尋找解答。」[7]

其實，我們似乎早已能在維歐拉的影片中看見他試圖從動物的問題中尋找解答。影片中回眸凝視著觀者的不只是貓頭鷹，而

是出場的每一隻動物。維歐拉說道：「透過影片我想探索內在的狀態與動物意識的連結，而這種動物意識也內在於我們自身。」維歐拉影片中的貓頭鷹回眸凝視的眼神令我極度難忘，尤其是最後在充滿整個螢幕畫面的貓頭鷹碩大眼球中，還能從眼球裡看見打著燈的攝影機和穿著白色衣服的拍攝者身影被映照在瞳孔深處之黑暗中。這和洪恩拍攝鳥與貓頭鷹的作品同樣充滿寓意，都是邀請我們將人類與動物的關係置入一種更廣大的生命權力（biopower）系統來思考。

設計犬形象

「人—動物」關係的思考，在吳權倫發表於台北市立美術館的「馴國」展覽裡有著深刻的發揮。展覽由犬串連起各種關係網絡，關涉的歷史與科學知識脈絡極為廣袤，議題主軸鮮明。創作論題的出發點之一，是將犬之血統與人類的國族意識類比，某種程度上將「狗之品種，人之民族」做為並置概念，在品種、血統、形象、陶瓷擺飾的交相比喻中，打開批判與反思「人類中心主義」與「人類例外論」（human exceptionalism）的入口。

展覽一方面呈現吳權倫過去幾年累積的調查、研究、收藏與創作成果，另一方面也試圖整合犬的考古史、馴化史、器物史、工藝史、軍事史、民族史、貿易史、私人收藏史等，亦即由犬之血統和人類豐富馴犬歷程所發散出去的軸線。簡言之，「馴國」試圖告訴我們，犬的身體參與了人類的各種歷史狀況，涉及種族、極權主義、戰爭、經濟發展等。只是，當藝術家經由網路搜尋資料、聯繫飼主、參訪踏查、文獻整理、攝影歷史影像收集與複製、收購過程的各種機緣和角力、製作紀錄片等工作情狀中所完成的每一件作品的背景敘事，其實都是在清楚闡明這是一條以人類為軸線的際遇。

那麼，若將展覽視為事件，是否在犬的視線與人的視線之間，在非人類主體與人類主體之間，在紀錄文件與物件收藏之間，人與動物的倫理關係，透過藝術與展覽的空間敘事特性可以如何再思考？吳權倫展示的不是真正的犬身體，不是毛皮標

本，甚至連犬的照片都不是。展覽中唯二有名字的犬是由法蘭茨（Walter Frentz）所拍攝的希特勒的德國狼犬攝影肖像〈Blondi〉，以及進入展間之前的看板上，藝術家的愛犬照片。

最引人注目的「當收藏成為育種」系列，那散發著精神光澤如神像般的犬雕像，以及斜倚著牆面發出彩色光芒直視前方的犬肖像攝影，或是〈特別的褲子，不可熨燙中國，不可熨燙中華民國〉宛如神像般戴著金牌，或者驕傲高貴的〈Allach Nr.76〉白色大狼犬放射著神聖修辭的犬姿態等作品，如果是由它們扮演著屬於展覽的主敘事時，其實有幾件作品反而像是隱藏的情感細流緩緩流淌在其間，形成展覽的節奏。同時，這些群集的犬之觀看，像是施展人類被動物凝視的壓力。在展場空間裡，觀者必須接受臺座上陶瓷犬的凝視，同時，也被四周的犬攝影肖像觀看。

但問題很明顯——這些都不是真的動物犬。無論其姿態和眼神多生動，無論在釉料表現下其毛皮和眼睛色彩有多麼變化多端，牠們終究是陶瓷犬、是攝影圖像、是繪畫；簡言之，它們是「物」。處理「物」的言說力量正是藝術文本的專長技藝，可以是這是符號學層次的替身在場；或者說，這多少像是在台灣廟裡觀看神像的經驗。事實上，你難以區分神像金身「是」或「不是」神明，真正的問題是你能否從神像金身微闔的眼神中連接、感通神性？那麼，我們又能否從觀看做為「物」的陶瓷犬，以及做為「動物」的犬的眼神與身體兩者的差異經驗中，延伸投射人與動物相互觀看時的差異經驗與記憶？

我認為，陶瓷犬是動物犬身體的符號性替代，是經由人類的觀點與人類的技術創造出來的犬形象。透過展覽的空間布局，做為動物的犬，與做為物件的陶瓷犬，以及連結人類的國族、政治、經濟、命運等面向的馴化系譜，再加上主導犬的生命狀態與演化路徑的人類，這些都形成展覽的敘事網絡，也正是吳權倫在「馴國」中所要邀請人們思索的「人—動物」生命政治狀態。

若回頭觀察吳權倫的創作思考，那些具有生態觀點的動物議題關注，從吳權倫先前的創作計畫中便已能窺見他將關注現象問

題化的脈絡化思考。無論是「你是我的自然」系列、「國道一號國家公園」系列、「馴養」系列、〈標本博物館〉、「沿岸採礦」系列等計畫，都有著藝術家對於人類與非人類被置入二元論述模式的質問與探討。吳權倫設置了一個被動物觀看所激發的人類自我反思的場域，而某種程度上觀者也能被展場中數十組顏色各異的陶瓷犬眼睛所啟動，尤其是「當收藏成為育種—歐洲＆台灣」兩個系列的雕像與攝影肖像，以及在特殊機緣下獲得的收藏級白色大狼犬〈ALLACH NR.76〉等陶瓷犬身上。

儘管我們只能透過做為物的陶瓷犬，也就是符號學層次的替身在場，但人類與犬之間的關係畢竟不同於其他動物，是能理解彼此語言和眼神的凝視交流的親密夥伴關係，因此我們如何透過犬重新組織自己的思想觀點？尤其是人與犬持續參與彼此的物種歷史，那些關於國族的、血統的、經濟的、階級的、軍事的等諸多面向，也許我可以改寫德希達的話：「思考，並不難從這裡開始。」

我們一同生活在這裡

經常可以見到，欲將動物成為理論與藝術思考的論題時，往往會牽涉到諸如：「動物能說話嗎？如果能，又是如何被聽見與被閱讀？」這類普遍的疑問。在一篇探討動物轉向的文章中[8]，威爾（Kari Weil）就認為這類的提問其實也可以是對史碧瓦克（Gayatri Chakravorty Spivak）著名的文章〈從屬者是否能說話？〉（Can the Subaltern Speak?）的某種關於理論在動物轉向議題之回應，這確實是在面對人與動物關係時很值得援引的思想資源。另一方面，長期關注動物問題的哈洛薇（Donna Haraway），其《賽伯格宣言》（A Cyborg Manifesto）也是關於人與動物之間的界線的批判；尤其是在《同伴物種宣言》（The Companion Species Manifesto）中，哈洛薇更鮮明了某種後人類的認知模式，也就是人類做為動物必須與無數的生物共存，沒有這些生物，我們就無法成為自己，而我們也與生物共享環境和資源。這呼應了尤克斯庫爾（Jakob von Uexkull）在19世紀初那些關於「生態圈」、「平行世界」、「共享的環境」等田野工作成果與思想遺產。

只是，哈洛薇也提醒我們，「狗或動物並不是理論的替代品（surrogates），牠們之所以在這裡並不是要成為思考的對象，而是與我們一同生活在這裡。」[9] 我感覺到哈洛薇的理論工作充滿對狗的情感。這樣的深情在「馴國」裡也隱約感覺得到。而無論是霍恩「成對物」系列的鳥類和貓頭鷹攝影，或是 1980 年代維歐拉鏡頭下的野生動物，其實都涉及某種記憶與情感，以及不同程度地自我反身，和對人類中心主義的自我批判。[10]

註　釋

1.　Giovanni Aloi, 2012, *Art and animals*, New York: I. B. Tauris, p.15-21.

2.　參考古根漢美術館典藏品線上檢索資源 https://www.guggenheim.org/artwork/5242

3.　Jacques Derrida, 1991, "Eating Well", or the calculation of the subject: an interview with Jacques Derrida. In *Who comes after the subject?*. New York and London: Routledge.

4.　Giovanni Aloi, 2018, *Speculative Taxidermy: Natural History, Animal Surfaces, and Art in the Anthropocene.* New York: Columbia University Press.

5.　Jacques Derrida, 2008, T*he animal that therefore I am.* New York: Fordham University Press, p.34.

6.　Jacques Derrida, 2008, *The animal that therefore I am.* New York: Fordham University Press, p. 29.

7.　Sharon Sliwinski , 2012, The gaze called animal: notes for a study on thinking. In *CR: The New Centennial Review*, 11: 2, p.77.

8.　Kari Weil, 2010, A report on the animal turn, in *differences: A Journal of Feminist Cultural Studies*. 21: 2, p.1-23.

9.　Donna Haraway, 2003, *The companion species manifesto*, Chicago: Prickly Paradigm, p.5.

10.　本文部分內容經改寫、發展後成為藝術家吳權倫的展覽評論，並收錄於台北市立美術館「馴國」展覽畫冊。

篩山紀信的《闇之光》
與德希達的攝影書寫

From Shinoyama Kishin's "light of the dark" to "Aletheia" Shinobu Otake: Jaques Derrida on photography.

德希達（Jaques Derrida）這篇以「Aletheia」為題論篩山紀信攝影的文章，是 1993 年將原未公開發表的法文譯為日文後，發表於日本《新潮》月刊，2010 年再以英譯版刊載於《牛津文學評論》（Oxford Literary Review）的攝影評論。該期《牛津文學評論》主編麥可·納斯（Michael Naas）以「攝影的真實」（the truth in photography）為期刊專題，收錄了德希達對篩山紀信的攝影集《闇之光》之思索；主要透過篩山紀信拍攝的黑白肖像攝影，思考了陰影和光的關聯、隱藏與非隱藏之關係、真實與非真實之區別。

在這篇不長的散文式文章中，德希達提取自古希臘至海德格（Martin Heidegger）均獲關注的 Aletheia 概念，以對「光影」與「真理」的凝視做為攝影與思想對話之書寫途徑。[1] 攝影集裡唯一的模特兒是日本的知名演員大竹忍，德希達透過凝視著大竹忍的身體、臉孔與姿態，以及此系列影像中的場景與擺設（如房屋、榻榻米、花、田野與樹林等），採取散文、詩文般的文學性筆調，描寫、貼近其細膩且呼應自身思想脈絡的攝影哲學觀點，並試圖以文字闡述攝影的「迫近」（imminence）性質。同時，文章的核心乃是從希臘文的 ἀλήθεια（Aletheia），將海德格那裡的「無蔽」（unconcealment）或「遮蔽」（concealment）所彰顯的真理的意義，德希達為照片中那隔著遙遠海洋的日本女子（大竹忍）起了個名字：Aletheia。這不僅是德希達在觀看著篩山紀信的《闇之光》攝影集時腦中不

斷嗡嗡響起的，屬於女子的「名字」，此時做為照片中女主角的大竹忍，更是以 Aletheia 之名成為攝影的真理女神之化身，在「遮蔽」與「解蔽」的攝影迫近中，宛如「掌管」著「攝影的真理顯現」。

篠山紀信《闇之光》的攝影脈絡

關於篠山紀信的《闇之光》，以及其創作的思想脈絡，我們不妨從 1970 年代由篠山紀信與中平卓馬合作的《決鬥寫真論》談起，因為這本《決鬥寫真論》是結合兩人的評論文字與攝影作品的連載文章集結而成的著作。另外，借助飯澤耕太郎在《私寫真論》一書中描述，某年的秋天，中平卓馬把過去所拍的所有的底片、照片與筆記全部搬到逗子海邊燒毀。事件的來龍去脈搭配了篠山紀信拍攝的照片，刊登於《朝日相機》的連載專欄，並於日後收錄於單行本《決鬥寫真論》的〈插曲〉篇。在收錄於《決鬥寫真論》的兩人對談中，篠山紀信表達自己的攝影創作觀：「我不是要批評家也能拍照，對我而言，我認為最危險的事，就是我絕對不可以成為批評家這件事呢。總之不需要理論，隨時讓自己的肉體成為巨大的眼球，這是最重要的了。」而且，「我的攝影術如果變成帶有觀念的觀念裝置；或是可以被文學取代的東西，那就沒有拍攝的必要了。攝影不多說什麼也不少說什麼，它所呈現的不就是這樣的東西嗎？」[2]

《決鬥寫真論》也呈現了中平卓馬眼中的篠山紀信。中平卓馬曾表示自己藉由阿特傑（Eugene Atget）、伊凡斯（Walker Evans）、和拍攝《晴天》之後的篠山紀信這三位攝影家，得以再度回到攝影家的生涯道路上。特別是「將自己的肉體化為一顆巨大眼球」的篠山紀信，那種走遍世界的旺盛行動力對他所帶來的刺激。「我們可以想像，篠山健康的雙眼中滿溢著無盡的攝影慾望，對於當時的中平來說，等於是提示了一種衝擊性的思維──中平以等同於自殘的方式，尋求不再將世界『私有化』的攝影方式，而篠山以中平意想不到的方式達到了這種目標。」[3]

從攝影創作脈絡來看，《闇之光》體現了篠山紀信早期家屋主

題攝影之延續。例如 1972 至 1975 年之間,從沖繩到北海道所拍攝的八十間住家,其中許多照片均試圖捕捉這種日本傳統的大屋頂、長屋簷;以及 1975 年拍攝於東京圓照寺,及其周邊佛壇、卒塔婆、墳墓等圍繞著寺廟的影像。這些在中平卓馬的評論中,除了是篠山紀信投注其中的年少記憶與情感,同時也都是關於「家」的主題的延長。而我認為,篠山紀信對這種表現內與外、光與陰影、物件在陰暗中顯現的光澤與質感等攝影偏好,更可以說是捕捉到了自古代所傳流下來的,屬於日本的和室陰翳家屋美學,並且這還可以與篠山紀信在 1976 年拍攝於巴黎的室內場景形成風格和創作意圖上有趣且有意義的對照。

光之書寫、影之思想

室內、屋簷、角落、朦朧的田野,《闇之光》攝影集中呈現的場景充滿寂靜感,以及一個對著「光」和「觀看之眼」裸露自我的年輕女子。「沒有什麼比影像更輕(lighter)的了,即使是沉重的影像亦沒有重量。」文章一開始,德希達使用「light」分屬名詞與形容詞的多義性,表現光之性質與影像之輕盈,同時以文字施展這樣的多重豐富性,追索在自己的目光中、在光與影的影像中的女子身影,不斷以思想、文字令其曝光、顯影,以及沒入暗處。他寫道:「女子的身影出現在黑夜與白天之間,她就是照片本身的『光亮』(lightness)。」我想,在德希達視線的投射與被攝影場景吸納的同時性中,在他的視線與女子目光交流或是彼此面向虛空的狀態中,所欲追描著的正是攝影的「延異」(Différance)特質。這便是德希達那不同於巴特(Roland Barthes)、具有某種未來性意義的攝影觀點:即攝影標示著與「自我」的「延異」關係。簡言之,看著照片中的自我時,便已離開了自我。那一個獨特的、唯一的自我,在成為攝影肖像的自我觀看過程中不斷離開自我。而攝影的這種關係性,就如同德希達收錄在《紙—機器》(Paper Machine)訪談裡的生動形容,「攝影的可複製性潛能,讓幽靈性(Spectrality)的運作如今無所不在,且更勝以往。」[4]

進一步地,若要同時進入篠山紀信的影像空間,以及德希達的文字空間,我們不妨也借助日本作家谷崎潤一郎在《陰翳礼讚》

中，對於古代生活空間之陰翳光影做為思想模式，並成為日本文化氣質的精湛描繪與思索。可以說，今日再讀《陰翳礼讚》最重要的意義，在於其具體闡述日本人的思考方式乃是：「美不在於物體本身，而是在物體與物體形成的陰翳、明暗。」[5] 而在本文想要探索的德希達這篇文章中，攝影做為光的書寫，同時也是對陰影的書寫。我們幾乎可以在兩者的文章中找到宛如彼此詮釋般的呼應之處。

在谷崎潤一郎筆下，除了建築物構成的空間與物件之輪廓與質地，即使是料理也以陰翳為基調，與幽暗的關係密不可分。「我們建造住處，最重要的就是張開屋頂這把大傘，在地面落下一廓日影，在那昏暗的陰翳中打造家屋。」因此，谷崎潤一郎寫道，「所謂的美，往往是從實際生活中發展出來的，我們的祖先被迫住在暗室，不知不覺從陰翳中發現了美，最後甚至為了美的目的利用陰翳。事實上，日本和室之美完全依賴陰翳的濃淡而生，除此之外別無它物。」

在此種由空間的知覺體驗而來的思想脈絡，也影響著藝術的表現方式，谷崎潤一郎認為能樂是為最鮮明的例子。「能樂舞台保持自古以來的幽暗，是根據必然的約定俗成。至於建築物本身也是愈古老愈好。地板帶有自然的光澤，柱子與鏡板閃著烏光，從橫梁到簷角的陰影彷彿一座大吊鐘般籠罩在演員的頭上，這樣的舞台場所最適宜能樂表演。」而這自然也延伸到與能樂表演密切的服裝形式，「與能樂密不可分的這種幽暗，以及從中產生的美感，在今日，當然是舞台上才見得到的特殊的陰翳世界，但在過去，想必與真實生活沒那麼大的差距。因為能樂舞台的幽暗即是當時住宅建築的幽暗，而能樂衣裳的花色與色調，雖然多少比真實衣物華麗幾分，但大體上，應該與當時的貴族公卿的衣著相同。」

我想，空間所形構之幽暗或許可以對照德希達筆下的「微明時分」（twilight），「晨昏，即意謂開啟白天，或是召喚黑夜，總是關於朦朧、失去能見度、陰影、性的黑暗大陸、死亡的不可知、『非—知識』（non-knowledge），也是相機的隱藏之眼。」他以法文單字 Poindre，突顯某種將發生、逐漸顯露、

穿透或突破，而破曉或黃昏的微明時分便是最生動的意象。然而，在《陰翳礼讚》中，對於朦朧與光亮則有包裹著情緒感染力的美學強度。「泥金花紋圖案不是在明亮的地方一下子全部展露無遺，而是放在暗處，各個部分不時微微散發底光，豪華絢爛的花紋圖案大半都隱沒在黑暗中，反而勾起難以言喻的未了餘情。」「我們喜歡看朦朧不清的室外光線，緊巴著夕暮昏黃色調的壁面勉強苟延殘喘的那種纖細微光。對我等而言，這種牆上的微光，或者說微暗，勝過任何裝飾，令人百看不厭。」由此觀之，就不難看到谷崎潤一郎認為（當時的）現代人住在明亮的房子，其實並不真的理解黃金之美。因為「古人住在昏暗的房子，不僅被那美麗的色澤魅惑，想必也早已發現它的實用價值。它在缺乏光線的屋內，肯定還扮演了聚光鏡的功能。換言之，古人並非一味追求奢華才使用金箔與金沙，應該是利用那個的反射作用彌補光線的不足。」

光線與身體的關係是德希達論篠山紀信《闇之光》時不斷反覆凝視、持續追問的最重要主題，也是將此種光之書寫的辨證做為其有關於攝影的哲學特質、攝影真理的鋪陳。另一方面，在谷崎潤一郎那裡，則認為能樂將日本人的男性之美以最高潮的形式展現，觀眾能透過能樂表演遙想古代馳騁戰場的武士，尤其是他們那「風吹日曬顴骨突起的紫黑色臉膛，穿上具有那種底色與光澤的素襖或大紋長袍、武士禮服的模樣，必然威風凜凜又肅穆莊嚴。」但是谷崎潤一郎認為古時候的女人就是只露出領口以上與袖口至指尖的部分，其他悉數隱藏在黑暗中。對此，谷崎潤一郎對於古代的女性身體給出了某種非常極端但有趣的詮釋：「她們可說幾乎沒有肉體（⋯）我想起的是中宮寺那尊觀世音的胴體，那或許才是昔日的日本女人最典型的裸體像。（⋯）住在陰暗中的她們，只要有張還算白皙的臉蛋即可，胴體不是必要的。想來，謳歌明朗的現代女性肉體美的人，恐怕難以想像這種女人鬼氣森森的病態美。」

德希達眼中的女體，特別是篠山紀信鏡頭下的這位女子，正是誕生於黑暗，也是棲居於黑暗之中的「明亮」，也即是光的寓言。「照片中的女子來自黑夜又馬上返回黑夜，就像是回到她的原初。她在日與夜之間分裂並分享她自己。但對光與影的區

分，她保持著緘默。她生於彼，死於彼，如同幻影（simulacra）自黑夜中誕生。」這是德希達所謂的黑暗之中的明亮；而光之寓言則是：「作品展現了等待被理解的寓言：光自身，光的顯現或起源。年輕女孩依然是她自己，獨一無二的自己，但她同時也是光的寓言。」德希達認為女子看起來似乎不只是從黑夜中走出來，就像是黑色能賦予白色生命那般，而是依然位於在它所來自的、那個將他散發出來的那個黑暗深淵的中心；她逃離視線的方式是緩慢地展示，姿態是脫衣服的動作，讓你在迫近的狀態中等待。

至此我們其實已逐漸理解，德希達的談法乃試圖以視覺性的描繪引出「可見性」（visibility）的問題，尤其是當「可見性」自身是「不可見的」（invisible）。在以視覺主導的西方哲學傳統，想要能看見即是想要能獲得知識，這是那來自最初的、且銘刻於自然的光照現象學。換句話說，為了能看見照片中女子的顯現方式，德希達認為黑暗、模糊、暗夜等「眼盲」的狀態都是必要的，而這其實也就是光將自己藏身在陰影處的寓言。

女子除了做為光之寓言，德希達更進一步地指出與攝影密切相關的特質「獨特性」或「單一性」。德希達寫道：「當我重複說這個年輕女子是孤獨的，我的意思是時間的孤獨。她意指著並且讓我們去思考那不可思考的：單一時間的孤獨（one time alone）。每個時間都是獨特的事件，單一時間的孤獨。」於是，每張照片都是存在的證據，即使照片並未顯現出死亡或是哀悼的主題。透過照片的結構，照片使被攝者存活、留存、保持在無盡時間，超越它被拍攝時的那個「現在」。因此，「攝影，即陰影的簽署，其發生的一次性（one time only / une seule fois）、獨特性與此時性的特質，就像是這個女人，依然是獨特、獨一且孤獨，完全的孤獨，絕對。」換句話說，德希達所謂攝影的這個「被存檔」的「一次性時刻」，就像是一個瞬間，一次失去，然而也就是這個「特異的事件」，可以變成其他所有事件的換喻式的替代，亦即這個單一時光代表著所有時光。這也是德希達在許多不同文章中探討的攝影問題，屬於德希達的攝影哲學。

攝影的「真理」女神（Aletheia）

德希達在關於篠山紀信的這篇評論文章中的攝影觀點，比較特別的是Aletheia概念帶入攝影影像之思考。正因為「孤獨一人」（All alone / toute seule），再加上對 Aletheia 之思索，所以《闇之光》裡的她，體現了德希達透過文字反覆試圖逼近的，關於攝影的「真理」。

首先，德希達稱攝影為一種現代裝置（apparatus），是無須目擊者的見證角色、延伸之眼、是生產者也是保存者的現代技術。而篠山紀信的《闇之光》，一如其名稱已顯示的，那是攝影對於來自光的中心之陰影的起源和存檔。「無須碰觸就能穿透，無聲無息，像個擁有慾望的力量卻難以察覺的小偷。這些作品即使不多說些什麼，便展現了攝影對於慾望的懸置，以及慾望對於攝影的懸置。」如前所述，在將女子的身體、光、陰影、並且賦予 Aletheia 之名之後，女子的形象做為光之寓言，此時，她已成為攝影的真理女神。而 Aletheia 正是關於遮蔽（concealment）與去蔽（或解蔽 [unconcealment]）。德希達以裸體做為去蔽的換喻，也在對裸體的凝視中指出懸置慾望乃是種遮蔽；而更進一步地，攝影負片中呈現的身體影像更是關於黑暗與光亮之翻轉，關於遮蔽與去蔽的思索實例。「沒有比光的可見性更黑的，沒有比無陽光的黑夜更清澈的了：攝影的負片，總是能翻轉投射的影像，對裸體的去除遮蔽，是由尋求慾望、同時懸置慾望的遮蔽自身進行的──這些都是眾多的索引（indices）或象徵（emblems）。」

關於真理做為「去蔽」，我們知道這是來自於海德格的思想脈絡。在《繪畫中的真理》的第四章〈指示中的真理的復歸〉（Restitutions of the truth in pointing [pointure]），德希達以多邊對話的寫作形式將海德格和邁耶‧夏皮羅（Meyer Schapiro）對梵谷畫作的思考，結合成對於物、工具、藝術作品與 Aletheia 的交相詰問。[6] 這樣的行文體裁設計帶有某種思想激盪的生動性，亦不禁令人想起海德格在〈關於技術的問題〉（the question concerning technology）文末所說的──「追問乃思考之虔誠。」（For questioning is the

piety of thought.）我們知道，德希達以對話體裁處理的主要對象正是海德格 1935 年〈藝術作品的本源〉一文，該文核心論點為：「ἀλήθεια（Aletheia）即存有者之無蔽狀態」，主要思考梵谷的繪畫做為藝術作品的存在者之真理已自行設置在作品之中，並且這種「做為無蔽的真理之本質在希臘思想中未曾得到思考。」[7] 進一步來看，海德格在 1950 年〈關於技術的問題〉一文中同樣指出，現代技術也是一種「顯露／解蔽」（revealing），而解蔽貫通並且統治著現代技術。

是以，根據海德格，「每一種產出（bringing-forth）都植基於去解蔽…如果我們質問被看作『手段』（Instrumentality）的『技術』根本上是什麼，我們就會達到解蔽。所有生產製作過程的可能性都基於解蔽之中。」由此看來，技術不是一種手段，而是一種解蔽方式，技術是在解蔽和無蔽狀態的發生領域中，在 Aletheia 的發生領域中成為其本質的。既然解蔽貫通並統治著現代技術，海德格進一步解釋，「在現代技術中起支配作用的解蔽乃是一種『激發』（challenging [Herausfordern]），此種『激發』要求自然提供自身能夠被開採和貯藏的能量。」也就是說，將自然中被遮蔽的能量被開發出來，而開發之後的改變、貯藏、分配、轉變都是解蔽的方式。[8]

這個歷史悠久的 Aletheia 在近幾年的理論延伸，葛拉漢·哈曼（Graham Harman）是個值得關注的對象之一。[9] 海德格是哈曼發展「OOO 物導向本體論」（Object-oriented ontology, OOO）理論的主要對話對象，例如較早在 2002 年的《工具—存有》（Tool-Being）中，以及 2007 年出版的導讀性著作《解釋海德格：從現象到物》（Heidegger explained: from phenomenon to thing），甚至在 2016 年的《但丁的斷槌》（Dante's Broken Hammer）。哈曼的寫作、其理論體系之發展持續對話海德格，且在上述著作中也反覆提及了 Aletheia 與「物」的關係。另一方面，海德格對「能運作的工具」（object），和「不再運作的工具」（things）之區分，就是直截地指出其社會編碼的價值和形構我們共同生存的關係網絡。此即槌子做為工具的總體關係，以及其潛能之示例；這種海德格脈絡下的「工具—物」思考，物（objects）無法彼

此直接遭遇（encounter），尤其是干擾著我們預期其功能連貫性的那些「不再運作的工具」，正是構成哈曼「OOO 理論」的重要基礎。

對本文而言，提及哈曼的有益之處在於他對 Aletheia 的解釋突顯了屬於影像的觀看問題，也就是在隱藏與呈現中，那可見與不可見的物之存有狀態。「世界同時是可見（清澈）與隱藏的，而這是古希臘文 Aletheia 關於真理的意義。然而 Aletheia 並不是某種人可以控制的東西，因為『解蔽』（unconcealment）總是同樣需要著『遮蔽』（concealment）。存有與真理同樣都是遺忘，因為兩者都是從人們的靠近中撤離，只留給我們呈現出來的東西。」[10] 以及，哈曼也指出這個詞彙具有光與陰影的意義，「希臘人理解，所有的光都是來自於陰影，並且從來沒有完全地驅逐陰影。物並不是在意識下的清楚呈現，而只是部分地來自存有的揭露（the unveiling of being）。」[11] 也就是說，物並不只是可見的現象，而是部分地在觀看（view）中隱藏起來。我們從未獲得對物的詳盡理解，只能某種程度將之自「遮蔽」中逐漸地展露（draw）出來，而這個過程是無止盡的。而希臘文的 ἀλήθεια（Aletheia）即意謂著從遺忘中「拖拉」出某些東西。

因此，我認為德希達將篠山紀信《闇之光》裡的女子命名為 Aletheia，正如是地體現出這個詞自古希臘以來屬於光與陰影存有的深層意涵。同時，也是我已數度提及的，篠山紀信鏡頭下的女子也在光與陰影的關係中與攝影成為共同的生命，化身攝影的真理女神。可以說，德希達賦予照片中女子新的生命的同時，也將攝影展示為生命的狀態。當所謂的攝影的「可見性」必須經由她來顯現時，她是陰暗中的「光亮」（lightness）。照片中的她總是獨自伴隨著這種不可見的可見性，無論在家的角落、在屋外的轉角、在屋簷、在窗邊、在各種光與影的邊緣，在陰影中側臉、或直面地凝視鏡頭；這些均伴隨著對光的慾望，伴隨著攝影之愛。於是，我似乎看到了這樣的畫面：德希達看著一幅幅不同表情與姿態、在不同空間與光線中的攝影肖像，那被自己命名為 Aletheia 女子，他突然感到了一種迫近的慾望。所以他寫著：「她等待著攝影，那讓其他人都要等待的攝

影，我們從 Aletheia 身體上讀到的所有『迫近』的符號、我們試圖從她臉上辨認的每樣東西，時而擔憂的、疑問的、羞怯的、含蓄的、專注的、歡迎的，這是沒有範圍（界線）（horizon）的等待，這個等待並不知道接下來將為她帶來什麼驚喜，但她準備好自己去迎接這個等待，這是攝影的迫近行動。」

德希達在此提到的「迫近」（imminence），不應理解為對照片中女子的「逼迫」或「猛襲」，而應看作是關於「克制」（reserve）與並未「取代」（displacement）的動作；或者，更具體而言，是即將按下快門時呼吸的凝止，或事情將要發生但還沒有發生，尚未開始的故事，像是破曉與黃昏的魔幻時刻。所以，攝影突襲迫近的剎那、目擊並顯露，是為了讓迫近的時刻成為無可拒絕的過去；因此，所謂的見證與證據，往往變成相同的一件事。這是關於攝影形構的關係網絡，攝影的言說機制：拍攝者（鏡頭）、觀者、被攝者、影像做為物（照片），而其中纏繞著屬於光與時間、痕跡與死亡、顯現與遮蔽，是由大竹忍的少女身體所代言的影像生命——攝影的真理。

其實，當我寫到這裡，忍不住要援引傑哈‧李希特（Gerhard Richter）的評述文字，他一句話便已精準地摘要德希達這篇精湛但不易捕捉的文章，「對篠山紀信攝影中的模特兒大竹忍的影像思索，德希達透過 Aletheia 之名，尤其是關於誕生與死亡、賦予光線和生命，以及死亡與離開等，與攝影的思考連結。」[12] 那麼，最後我想再問一次，攝影的真理究竟是什麼？我試著召喚攝影的 Aletheia 女神：她是光的寓言，她為光帶來生命，所以攝影就像是她生出來的嬰兒；真理女神與攝影之間，是不斷在應允與滋養的攝影同時，曝光它又廢置它。正如德希達寫道：「將它帶來這個世界卻又將之處死（…）這是 Aletheia，被珍愛地拍下的對象，Aletheia 準備以眼淚隱藏或遮掩她的視線。」

註　釋

1.　Jaques Derrida, 2010, Aletheia, *The Oxford Literary Review*. 32. 2: 169-188.

2.　篠山紀信、中平卓馬，2017，黃亞紀譯，《決鬥寫真論：篠山紀信、中平卓馬》，
台北：臉譜出版，頁 311-330。

3.　飯澤耕太郎，2016，黃大旺譯，《私寫真論》，台北：田園城市文化，頁 62-66。

4.　Jaques Derrida, 2005, *Paper Machine*. California: Stanford University Press, 158.

5.　谷崎潤一郎，2018，劉子倩譯，《陰翳礼讚》，台北：大牌出版。

6.　Jaques Derrida, 1987, *The truth in painting*. Chicago: The University of Chicago Press, 255-382.

7.　馬丁·海德格（Martin Heidegger），1994，孫周興譯，《林中路》，台北：時報文化，
頁 31。

8.　Martin Heidegger, 1977, *The Question Concerning Technology and Other Essays*. Trans. William Lovitt. New York: Harper & Row, pp. 3-35.

9.　哈曼是 2007 年自倫敦大學金匠學院的一場研討會興起的歐陸「思辨實在論」
（Speculative realism）哲學風潮要角之一，並持續發展「OOO 物導向本體論」
（Object-oriented Ontology, OOO）理論。

10.　Graham Harman, 2007, *Heidegger explained: from phenomenon to thing*. Illinois: Carus Publishing Company, 138.

11.　Ibid., 154.

12.　Gerhard Richter, 2010, Between translation and invention: the photography in Deconstruction, in *Copy, archive, signature: a conversation on photography*. California: Stanford University Press.

廢墟攝影的案例思考

Ruin porn or temporal ambivalence: rethinking ruin photography.

廢墟，無論是做為具體物質現象或是一種供凝視與思考的概念，都不是在當代才初次獲得聚焦式的極大關注；廢墟做為觀看對象，它其實有很長的歷史。尤其是，廢墟在歷史上的某些時期甚至還特地被「建構」、「創造」出來，以一種哲學性空間的狀態，成為提供「懷舊」（nostalgia）與「憂鬱」（melancholia）的哲思對象。此時，廢墟變成一種「功能」，這是某種確保當前現實的合法性，以便朝向一個更理想的未來的實踐手段。

理論家艾德瓦多·卡達瓦（Eduardo Cadava）2001 年發表於 October 期刊，論廢墟影像的文章，展示了「廢墟的影像」與「影像做為廢墟」之差異，以及廢墟敘事的某種的不可能性。「廢墟影像見證了許多難解的關係——例如死亡與存活、失去與生命、毀壞與保存、哀悼與記憶。廢墟影像也告訴我們（如果它還能告訴我們些什麼），無論在廢墟影像中死去了什麼、失去了什麼、哀悼著什麼，即使它們仍掙扎著存活與存在，其實都是關於影像自身。這也是為什麼廢墟影像如此常訴說著死亡，其實就是影像的不可能性。它宣告廢墟影像沒有能力說故事，例如訴說廢墟本身的故事。」[1]

因此，卡達瓦認為，各種關於廢墟的影像——無論是構成廢墟的、屬於廢墟的、從廢墟觀點出發的、試圖訴說廢墟的，所有的廢墟影像都不會只是影像自身，更是「廢墟的廢墟」（the

ruin of ruin)。但是，我們如何理解廢墟攝影的影像是「廢墟的廢墟」？卡達瓦寫道：「廢墟透過影像的出現與存活，告訴我們它不再能展現任何東西；不過，它還是能展現並見證那些被歷史所靜默的、不再出現於此的，以及從記憶最深沉的暗夜升起、縈繞著我們，並督促我們在珍視今日仍擁有的東西之時，對於記住那些死亡的與失去的物事負有責任。」[2]

簡言之，卡達瓦提醒我們，廢墟攝影所企圖訴說的，反而正是「廢墟不再能訴說任何故事」這件事；但是透過攝影所展現的廢墟影像，仍具有透過凝視遺留之物反思歷史的潛能。同時，廢墟攝影做為「廢墟的廢墟」，除了跟攝影的影像性質，如索引性、時間性與死亡性等關於攝影「此刻獨一性」的特質有關，更是在呼應廢墟的不可回復性、歷史性、朝向死亡之途的寓言效果。因此，攝影與廢墟在某種本質層次上的相似性，也讓兩者得以開展多重層次的對話，以及彼此鏡映的相互凝視。

另一方面，儘管對廢墟之觀看與書寫有著悠久的歷史，廢墟在當代的使用與觀看，依然呈顯為一種相對衝突且複雜的對象狀態。在這裡，我將專注於攝影對廢墟之觀看，以及透過幾個攝影家／藝術家的拍攝行動之案例，探究廢墟與攝影連結之問題狀態。

關於廢墟與攝影在當代的交往，首先便是那歷久不衰、熱切且蜂擁的廢墟攝影風潮。藝術家、攝影家與一般民眾大量紛呈的廢墟探索、發現、再發現、甚至搶救等，諸多結合了攝影拍攝的前進廢墟行動，因而也形成數量可觀的廢墟攝影影像。很快地，廢墟攝影做為一種現象，演變為常在英文脈絡中，尤其是圖片型社群網站的熱門 Hashtag#：「Ruin porn」——我試著將之暫譯為「廢墟攝慾」，藉以傳達當代攝影拍攝行動對於廢墟那種近乎色情般的迷戀。另一方面，許多廢墟場景也在「Ruin porn」的交流與擴散過程中成為熱門的地點；也因此，即使是火熱的拍攝場景，在不同的取景與不同的拍攝角度（氣候、時間、機具等條件），拍攝同樣的廢墟位址的兩張照片，也能傳達出截然不同的意義與情感。對此，我們不禁開始思考，不同的拍攝者在同樣的地點所產生的各種可能的差異感受，是

否也顛覆了廢墟做為空間／場所／地點所具備的，那原本專屬於特定的人與地方、地方與歷史、人與記憶之間連結的主導性敘事。

其實，我認為這種差異感受與表現正是廢墟攝影做為創作行動所能產生的力量。事實上，廢墟那持續朝向破敗的形象，以及其同時失落自身的歷史、卻又往往被當作歷史物件看待的辨證性質，正是廢墟的存在本身並未言明，但深刻蘊含其中，可以列出一長串的二元性概念。例如，自然與文化、吸引與厭惡、力量與脆弱、潛能與無目的、在場與缺席、棄置或挪用、無常與持續、美學化與拒斥等。於是，我們可以試著議論，所謂的廢墟攝影不但挑戰了廢墟做為空間／場所／地點，其原本專屬於特定歷史與記憶的原始脈絡，廢墟攝影的意義，更應能進一步延伸理解為對各種經典二元論述的跨越和摧毀之實踐。

德勒斯登：天使的凝視

澳洲攝影評論家多納・衛斯特・布雷特（Donna West Brett）在《攝影與地方：1945 年後看見與看不見的德國》（Photography and place: seeing and not seeing Germany after 1945）一書中討論 1945 年戰後德國攝影中的廢墟主題時指出：「攝影對於組織記憶的複雜質地扮演著極重要的角色，然而所謂的廢墟美學其實是對各種個人經驗的取消，同時也綜合著喪失感（loss）和迷茫感（disorientation）。」[3] 也就是說，布雷特觀察到，戰後德國廢墟的存在與發生同時也就意謂著將個人的生命記憶與歷史經驗摧毀、抹消，當攝影家們在戰後前往德國各地拍攝並實際遭遇那些破碎與迷失方向的城市景觀時，廢墟攝影做為某種中介，複雜地連結著視覺的與心理的創傷經驗。

二戰結束後，德國攝影家理查・彼得（Richard Peter Sr.）前往德勒斯登展開為期四年的攝影拍攝計畫，並在 1949 年將其成果出版為攝影集《德勒斯登：一個相機的控訴》（Dresden: eine Kamera klagt an）。攝影集中的著名照片，是彼得在 1945 年 9 月至 12 月之間拍攝於德勒斯登的〈從市政中心塔望

向南方〉（Blick vom Rathausturm nach Süden mit der Allegorie der Güte）；這張照片如今已成為反法西斯與反新納粹（neo-Nazi）的各種活動中最常見的宣傳圖像。其實在更早之前，這張拍攝在戰後整個德勒斯登城市在戰爭後期的盟軍空襲中被夷為廢墟的照片，早在1951年之後就經常出現在歐洲的歷史教科書、小說、與報紙等出版品上。

此種紀錄災難及其餘波（aftermath）的拍攝手法，比起追求歷史客觀或新聞報導式的描述能提供更好的效果。我的意思是，與許多直接拍攝戰後被夷平的城市廢墟場景（無論是航拍或從殘存的建築物高處拍攝）比較，彼得拍攝的戰後德勒斯登廢墟城市有著更為強大的圖像語彙和敘事效果，這樣的效果來自於照片畫面最前方天使般的雕像，可謂是影像寓言效果最重要的元素。天使的雕像宛如一種準上帝視角的神性身體在此顯影，靜默地凝視著這片被盟軍轟炸過後的狼藉大地。照片不但喚起個人記憶與集體記憶，像這樣的廢墟城市在戰後的德國四處存在，也是對希特勒和亞伯·史培爾（Albert Speer）的納粹帝國想要在柏林建立「世界之都日耳曼尼亞」（Welthauptstadt Germania）大夢之幻滅的最殘酷現實圖像。

布蘭登堡軍事遺跡：蘇聯的遺產

從攝影能記錄現實的觀點，這類拍攝廢墟化與被夷平為空無城市的攝影，不只凝結了城市場景（清理與重建）的持續變動，也無限地推遲了廢墟持續崩壞的狀態。攝影對於捕捉廢墟的謎樣特質似乎有著天生的偏好，這種偏好或許是來自於廢墟與攝影兩者都跟過去與歷史有著密切關聯，並且攝影有著紀錄廢墟的能力，其運作方式就如同在保存遺留物時對過往丟失經驗之彌補。同時，在回應缺席與在場、破碎與整體、可見與不可見等二元性結構中，攝影能展現其複合辨證性。

在1998年至2009年之間，英國攝影家安格斯·波頓（Angus Boulton）展開兩個系列拍攝計畫，主要的拍攝地點都在柏林附近的前蘇聯軍事基地。這些拍攝於屬於前東德的布蘭登

堡的攝影作品，波頓將之集結為「蘇聯的遺產」（A Soviet Legacy）系列，以及「41 個健身房」（41Gymnasia）系列。在「蘇聯的遺產」系列中，波頓的攝影鏡頭分別從室內與戶外，捕捉已經呈廢棄與毀壞狀態的前蘇聯軍事基地建築物，例如機場、軍營、機堡、瞭望塔、泳池、集合場、餐廳、托兒所、圖書館、教室、辦公室、儲藏室、坑道、吸菸亭、避難所等基地遺跡。而這些影像的一大特色元素，就是那已經斑駁的蘇聯式社會寫實主義宣傳壁畫。這在中國與北韓等共產國家也都是常見的圖騰——那些關於效忠領袖、紅光亮高大全的挺拔軍人形象、對武器的描繪、標語口號之使用。

波頓重返布蘭登堡這個前東德所在地，透過攝影捕捉當年在這些軍事空間裡遺留下來的社會現實主義宣傳壁畫的痕跡。圖像的內容不乏青少年對列寧肖像敬禮、太空科技的發展、核爆蕈狀雲、各式各樣軍人形象等。可以說，前蘇聯的意識型態就這樣展現在建築物的每一面牆上。然而，這些建築物內外的壁畫其實也都已呈現剝落與破碎的狀態，變成地板上的碎屑、隨著室內的破敗一同持續凋零、直至消失。於是，這些曾經做為軍事力量展現的空間場域，如今已成為了軍事政治力量缺席的空間；那些曾經偉大與華麗的政治軍事修辭，現在進入攝影的鏡頭時，已經由普遍毀壞的印象所取代。

「41 個健身房」系列影像，同樣來自前東德的所在地，波頓對每一個廢棄的前東德時期的健身採取相同的拍攝手法，如同收集標本般地呈現類似的剝落與破損的場景。這些攝影影像可謂見證了蘇聯軍事力量的失落，或者另一方面也代表西方民主陣營在經歷冷戰時期後獲得某種程度的勝利。這些廢墟攝影不但透過影像捕捉了冷戰的痕跡，也可以做為質問當代政治與軍事秩序的隱喻。如果，廢墟攝影具有某種批判反思的潛能，那麼這些照片可以引發的問題是，當這些強大的軍事力量最終變成廢墟，那麼當代的各種看似強大的政權與軍事力量難道就不會嗎？當然也可以說，波頓的攝影作品傳遞了某種潛在訊息，即沒有什麼是永恆的，就算是是那些看似永恆的東西，例如碉堡或建築物、或是國際地緣政治的各種力量體系，都終將隨著時間興盛或衰弱，而波頓的攝影作品，便如同做為這種軍事力量

的偶然性的隱喻。

事實上，即使像這樣前往冷戰遺跡的拍攝行動，波頓這兩個系列的攝影影像也並沒有傳達明確與特定的政治訊息。對此，如果我們借助大衛·坎帕尼（David Campany）「事件後攝影」（Late Photography）的觀點來看，波頓直接展現來自過去的物質痕跡、透過攝影影像使過往的歷史變得可見（visible），這讓觀者得以透過這些影像連結起過去與現在的想像關係。而這是當代「事件後攝影」對於歷史與事件所開展的詮釋性潛能。

安康接待室：看見與看不見的戒嚴

如果說，攝影、地方、記憶與歷史之間的連結是思考廢墟攝影的起點，那麼，攝影天生的「索引」（indexical）特性，拍下廢墟就等於記錄了歷史？或者問題也可以是，攝影有能力，或是無法捕捉這些來自過去的痕跡？

2020 年，攝影家沈昭良前往新店安坑山區，拍攝如今已成廢墟的「安康接待室」遺址。雖名為接待室，其實是 1970 年代至 1980 年代擁有當時「最先進」設備的偵訊、拘禁空間；這個當年由調查局和警總軍法處共用的建築空間，在戒嚴時期是關押、留置、刑訊思想犯與政治犯的偵訊型監獄。我想像著沈昭良揣著相機，目光機敏地逡巡於安康接待室建築物內外，在關押、偵訊、辦公、生活等具有不同空間意涵的情境中選擇其鏡頭框取的景象的身影。他拍下了牢房內部、廁所小便斗、通道、地下室階梯、偵訊房、監獄外牆、辦公室、牆面的地藏王菩薩畫像、有窺視窗與布簾並編上號碼的木門。沈昭良寫道：「空間中可見的場景、動線、物件、器具、肌理、漫佈其間的氣息，甚至所處的地理環境，除了使用目的、設計思維與施作工藝之外，也勢必跟當時的政治、權力、治理、經濟、消費、文化、流行和內心想望等複合因素以及所產生的需要、支配甚或控制有關。因此，援引攝影的空間書寫類型，聚焦歷史空間內外的建築實體、物件、痕跡與氛圍，將有可能藉由附著其間的多重寓意，層疊拼湊兼具美學實踐的影像線索，進一步直視景物、貼近歷史也建構時代。」[4]

攝影家觀看、拍攝、書寫，透過對物的凝視，以及身體穿梭於廢棄建築空間的參與過程，結合想像與歷史知識，在移動歷程的身體書寫空間（同時也是空間對身體之書寫）、影像書寫物件與文字書寫事件的交織體現中，重新想像這個如今被稱為「不義遺址」，已成廢墟場景的安康接待所當年氛圍。攝影家對的廢墟的拍攝行動其實是一種讓自己得以重新置入這個場景的手段；透過沈昭良的文字與攝影，以及他透過物的索引性展開對歷史的逼視，我似乎也參與了安康接待室的廢墟凝視，建構了我的空間經驗。然而，值得進一步思考的是，攝影家的廢墟拍攝行動，就如同廢墟，除了是看見（seeing）的過程，往往更是關於看不見（not seeing）的隱喻。質言之，攝影與廢墟之間的內在關係其實有著豐富的層次，而究其根本，其實就是關乎「看見」與「看不見」的關係辨證。

在每一個身處廢墟的時刻，重要的不是想看見什麼，而是還有什麼是依然可看見的；而透過這些依然可見的（物與場景），看見「看不見」是可能的嗎？對於看見者而言具有什麼意義？這又牽涉到拍攝者做為行動與觀看主體的思考效果，畢竟，面對廢墟，真正的問題是：什麼才是「看見」的意義呢？我的重點是，思考這個依然可「看見」的對象（即廢墟）來自何處（也就是其來由），以及（廢墟）將引領我們前往何處、對當代的我們有什麼重要性，我認為是廢墟攝影最核心的美學意涵，或者是最重要的任務之一。

紐約：「餘波」與「羊皮紙」隱喻

攝影家喬‧梅耶洛維茲（Joel Meyerowitz）在 2006 年出版的《餘波：世界貿易中心檔案》（Aftermath: World trade center archive）攝影集中，記錄了紐約世貿雙子星大樓在 911 恐怖攻擊事件倒塌之後的清理過程。他以 10x8 的大型老式相機（1942 plate camera），搭配 35mm 徠卡相機，拍攝了超過 8000 張照片。我們透過《餘波：世界貿易中心檔案》這本攝影集，以及攝影家個人網站依年份日期分類呈現的影像檔案可以看到，梅耶洛維茲在這個長期的大型拍攝計畫中，不只拍攝了當時如山丘般的廢棄鋼筋水泥與破碎建築體、雕塑般的大

型施工機具等巨觀的災後場面，以及將災後廢墟場景形塑成充滿崇高感的美學化影像修辭，他更以相機記錄許多在這個災後場景中拾得，經現場人員初步整理分類後的個人物品與屬於某人的日常物件，包含罹難的救援人員與消防人員的工具、警察的槍械等。相較於災後廢墟場景，這些具有私密性的個人物件更是強烈且直接地連繫著死亡、缺席、廢墟與記憶的微觀凝視，指向的是由物件的索引性質的組成的私人的檔案、親友的情感記憶。在這裡，私人物件是無主的、懸置的、等待擁抱的。

關於《餘波：世界貿易中心檔案》中呈現出具有美學崇高感的廣角場景，英國歷史學家連恩‧甘迺迪（Liam Kennedy）特別重視其政治性框架與外交意涵；他認為梅耶洛維茲影像中的美學崇高感可以被用來生產當時的美國正經歷「難以言說的喪失」這類的敘事，藉以在外交政策上形塑發動戰爭的有力理由。[5] 攝影評論家莎莉‧米勒（Sally Miller）認為不應忽略梅耶洛維茲攝影影像本身的批判性潛能，尤其特別提醒我們留意，梅耶洛維茲拍攝的場景不但是災後的廢墟，更是關於對「廢墟的清理與移除」（the removal of the ruin）過程。[6]

對 911 事件後的紐約世貿雙子星大樓做為廢墟地點而言，清理災難現場的過程亦包含著哀悼與療癒的作用，例如後續的處置方式中包含著「保留」、「販售」與「再利用」等手段。「保留」便是在事件地點新建的「911 國家紀念博物館」（National September 11 Memorial & Museum）中保留世貿雙子星大樓殘存的連續壁、立柱、鋼樑、管道殘骸，以及生長於事件地點的「倖存之樹」（Survivor Tree）等具有紀念意義之物；「販售」則是將事件廢墟中清理出來的廢棄鋼材標售至亞洲；而「再利用」便是例如將世貿雙子星大樓鋼材重新熔鑄後，使用在新建造的美國海軍紐約號 [USS New York / LPD-21] 兩棲船塢登陸艦的艦艏上。

上述這些清理災後廢墟的手段，讓廢墟不再只是「零度地點」（Ground Zero），而是成了是充滿著歷史書寫隱喻的「羊皮紙」（palimpsest）概念，主要是關於反覆書寫的印跡、壓痕比喻，以及「潛能」的暗示。這些後續的處置作為及其代表的

重生意涵，都讓「廢墟」與「進展」（progress）兩者間的複雜關係有著更進一步具體化地呈顯。因此我認為，由於廢墟的這種再書寫的潛能，使得廢墟不再只能是單向地朝向死亡與衰敗的意象。此時，廢墟的最重要的意義，就是將我們拋入時間的矢量中。廢墟的存在，暗示著我們眼前的「現在」，在未來也會變成廢墟，無論是天災或是人禍。於是凝視廢墟的存在，並不是讓我們肯定當前的政治、環境狀況，而是我們有機會可以預先想像另一種未來。而透過對「廢墟時間」的非線性思考，我們便得以進一步連結到前述莎莉・米勒關注到的廢墟的政治性潛能：「廢墟的潛能在於將其『時間性的矛盾』（temporal ambivalence）特性用來搖晃並鬆動霸權論述，如此，一種批判與質問的政治將向我們開放。」[7]

台灣西南海岸：「台灣水沒」的見證問題

攝影家楊順發的「台灣水沒」系列是廢墟攝影的另一種美學類型之展現。在這裡，我指涉的除了是楊順發影像作品的質感與風格，所謂的廢墟攝影做為一種美學類型，更是關於他深入拍攝地點，經過長時間的凝視與大量拍攝之後，在後續的影像處理工作中創造出一個個並不存在的廢墟風景；或者說，一個由「成問題的攝影見證」的廢墟影像啟動的環境反思敘事。

對於關注環境與土地的創作思考，陳泓易的評論指出楊順發的海岸踏查計畫與藝術家李俊賢之間的連繫，同時也點出了台灣西南沿海與高雄的相似與差異：「（…）楊順發還是加入李俊賢的《海島計畫》，在 2014 開始進行海岸踏查，從台南開始，七股海岸一直到嘉義、雲林，整個西南沿海事實上都有與高雄相似的問題，然而神奇的台灣海岸，儘管同樣飽受破壞汙染、國土流失、地層下陷，光是台南、嘉義海邊的風景，就與高雄大不相同。」陳泓易認為楊順發的拍攝行動和影像處理手法，「擺脫了模仿『本土人文主義』時的過度明暗的強烈劇場性，而發展出一種近乎法蘭德斯般、多重細工的潔癖所產生清新風格。」並且，陳泓易也認為，楊順發的攝影將是李俊賢、陳水財、蘇志徹、倪再沁等人自當年啟動《海島計畫》後，那些關於勞動與黑手、海港與工業、到近年的台灣壁畫隊與魚刺客等，

這可視為一脈發展的南方風格之路走出新的類型，在時代的前進中發展建構出另一種語言。[8]

我認為楊順發的攝影行動採取的主題與手法，訴說的不但是對台灣沿海環境的關注，更是關於對廢墟攝影自身的影像抗辯。一方面，他關切彰化至屏東沿海的環境傷害議題，以拍攝行動留下極大量因地層下陷導致海水淹漫而廢棄的房舍、工寮與廟宇的影像，另一方面，他又在每一幅作品中創造攝影影像之新生命，不斷將大量長時間攝得的影像凝縮成「獨一的風景」、「不存在的風景」或「不可能的風景」。但這並不能很快地說那是假造的風景；毋寧說，這並不適用真與假的二元問題框架。透過「台灣水沒」系列，攝影家從按快門者，進入一種由時間堆積的、動員繁複手工的、經過選取與汰除的、多層次的畫面細緻處置過程。同時，作品的呈現形式採橢圓形外框輪廓，而不是攝影作品慣常的方形，這總令我忍不住聯想到中國古典繪畫鏡面裝裱的典雅形式。此外，像是取景採 3 分之 2 或 2 分之 1 的地平線構圖、以拍攝地點與經緯度為作品標題如〈嘉義新塭鹽場槍樓〉、〈雲林口湖鄉北港溪口魚塭〉等，都是楊順發對於廢墟攝影形式的意見之展現。我所謂的意見之展現，在梅耶洛維茲那裡就是選擇將廢墟美學崇高化、而理查‧彼得的德勒斯登廢墟城市在天使凝視下充滿神性之憐憫、以標本式的記錄手法體現在安格斯‧波頓的布蘭登堡冷戰遺跡攝影中、而沈昭良則將攝影做為空間書寫類型，關注物件與空間的多重寓意。

楊順發的「台灣水沒」系列作品所呈現的，大多是無人的場景、[9] 是人類活動的建築遺跡、是遭受海水鹽蝕衰敗中的廢墟、是荒原般的沙洲水鄉、是環境災害形成的惡水濕地。若接續著前述對畫面處置手法的討論，楊順發的攝影行動確實是扛著相機去目擊、捕捉，然而其作品中的攝影影像不全是「決定性的瞬間」或「世界的某個時空切片」，而是在接合、重疊大量前述的攝影影像狀態的過程中，將畫面組織成充滿持續性時間暗示的「看」與「回憶」的過程。是以，這裡有著從「看」到形成「印象」的這件事所具有的歷時效果與時間厚度，即體現「觀看的經驗」。也就是說，楊順發的創作問題感某方面來自環境批判，也許還有某種土地關懷和南方意識，但我認為更重要的是，楊

順發在風景攝影的美學凝視、影像風格營造的種種企圖，那看似溫馴地接受風景攝影的視覺傳統，卻在不斷試圖撐出影像力度的創作嘗試中，已將廢墟攝影的見證性功能看作是一種必須抗辯的影像言說，藉以尋思廢墟攝影的美學格局與批判路徑在當代還有哪些可能性的問題。

最後，投入廢墟攝影的台灣攝影家、藝術家眾多，其中有些以計畫型創作長期投入者，由於更多是涉及地景、城市、記憶等探討範疇，我將在另一寫作計畫中以不同的問題脈絡和主題規畫方法展開探索，並且認為值得發展為台灣攝影情狀的長期影像研究工作，未來亦試著將成果集結為專書。

註　釋

1.　Eduardo Cadava, 2001, Lapsus Imaginis: The Image in Ruins, *October*, Vol. 96, 35.

2.　Ibid., 36.

3.　Donna West Brett, 2016, *Photography and place: seeing and not seeing Germany after 1945*. New York: Routledge, 19.

4.　沈昭良，2020，〈不義遺址：安康接待室〉，台北：台灣光華雜誌。（https://www.taiwan- panorama.com/Articles/Details?Guid=a3775060-cbb7-4f87-8d0d-f1ac56cda6d1&CatId=12 瀏覽日期 :2020.11.10.）

5.　Liam Kennedy, 2003, Remembering September 11: photography as cultural diplomacy, in *International Affairs, 79*: 2, 321.

6.　Sally Miller, 2020, *Contemporary photography and theory: concepts and debates*, New York: Bloomsbury, 69-70.

7.　Ibid., 71.

8.　陳泓易，2018，〈楊順發的藝術之路 — 從望角到紅毛城〉，台北：非畫廊。（https://www.loranger.com.tw/beyond-gallery/wp-content/uploads/2018/07/ 楊順發的藝術之路 - 文 _ 陳泓易 .pdf 瀏覽時間：2020.7.15.）

9.　「台灣水没」系列多為無人風景，僅少數作品出現人或動物；而以狗的活動與姿態為主角，結合台灣各地沙灘地景的「台灣土狗」系列則屬楊順發近年另一創作系列。

思索檔案與攝影，一則自由式寫作
Photography as an archiving machine? A freestyle writing.

檔案與生命

傅柯（Michel Foucault）的〈聲名狼藉者的生活〉（the life of infamous man）一文，觸動了我思考本文想要探索的幾個主題，主要是關於檔案與生命。此文是傅柯接觸了 17 至 18 世紀總醫院（Hôpital général）和巴士底監獄（Bastille）的收容者檔案，再以他稱之為「標本集」（herbarium）的方式收集這些極度平凡且沒沒無聞者的故事，並將之編選成文集，〈聲名狼藉者的生活〉這篇文章即是該文集的前言。[1]關於這篇文章，德勒茲（Gilles Deleuze）曾不只一次在訪談中表達他對〈聲名狼藉者的生活〉一文的讚賞，例如在 1986 年與羅勃·馬吉歐尼（Robert Maggiori）的對話中，德勒茲將「聲名狼藉者」（Infamous man）與尼采的「末人／最卑鄙的人」（last man）相提並論，並指出：「〈聲名狼藉者的生活〉這篇文章是傑作。我常常提起該文章，雖然對傅柯而言只是次要的作品之一，然而其意義是豐富無窮、效果卓著，讓你可以感受到傅柯思想有效運作的方式。」[2]

傅柯稱他與這些檔案的遭逢，從一開始就受到某種偶然性的支配；因為真實的情況是，在眾多散佚的檔案中，只有這些能流傳到他的手上並被重新發現和閱讀。面對這些檔案，傅柯解釋了他的選取原則，首先是排除了虛構或是文學性的東西，也避開傳記、回憶錄等文本，重要的是，「這些收集來的文本與現

實的關係為不僅涉及現實，更能在現實中起作用。」這些檔案的主要特點在於，不同於歷史書寫中的「大」人物們，這些所謂的聲名狼藉者的平凡生命，原本並不會被記錄下來，也不會出現在歷史中，而他們之所以能留下文字的痕跡，就是因為與權力接觸。從形式來看，這些平凡小人物的生命存在於簡短的文字之中，於是這些文字就成為其生命的銘刻或紀念碑，除了在這些文字提供的簡短與不穩固的居所之外，他們的存在就沒有、也不會再有任何棲身之地。換句話說，這些真實存在過的人物，檔案中的文字就是表達他們的工具，其生命過程就在寥寥數語中上演（enacted）。然而，也是在這些涵蓋了他們一生的話語（discourses）之中，這些沒沒無聞者、聲名狼藉者的存在事實上是曝險與消失在這些文字裡。

「如果我們想要觸及一些這樣的事情，必須要有一束光，至少曾有片刻照亮過他們。這束光源來自別處。這些生命本來能夠、而且應當處於無名的黑暗之中，然而，與權力的一次偶然相遇，卻把他們從黑暗之中拖拽出來，如果沒有這樣的衝突，絕不可能留下隻言片語來記錄他們轉瞬即逝的一生。」在傅柯眼中，「他們重返現實的方式，竟與他們當初被逐出這些世界的方式出奇地一致，即『在文字中』。」並且，文字的簡短陳述把這些聲名狼藉者們變成了半虛構的存在物，由於偶然的機會，這些檔案重見天日。「這些生命似乎從來不曾存在過，只是在與權力衝撞後得以倖存，而權力原本想要毀滅他們，或者至少抹去他們存在的痕跡。只是透過許多偶然的造化，這些生命才重現於我們這個時代。」只是，在這些來自 17 至 18 世紀的檔案中，傅柯所稱的這個可以「光照、拖拽、毀滅、或顯現」一個平凡生命的權力是什麼？

做為傅柯探究對象的這些文獻檔案，嚴格說起來指涉的並不是今日我們較為熟悉的，那些發展於 19 世紀的科學式行政管理逐漸形構的「檔案學」所積累的文件，而是僅限於 1670 年到 1770 年那一百年間的法國，來自拘留所和警察局的檔案、向國王呈遞的請願書、國王手諭等。這些 17 至 18 世紀的文本，跟後來 19 世紀發展的行政檔案、警察檔案相比有個關鍵差異，即這是一些普通人在面對權力的傳喚時被責令說話或透過文字來

暴露自己；傅柯認為這是由於當時出現了某個重要時刻，即一個社會將句子與修辭出借給大眾，讓他們得以「在各種矯揉的語言野性中講述自身遭遇與冤屈」，因而「呈現出一道奪目的光輝，顯示出措辭的巨大效用，一種猛烈的力量。」

傅柯留意到，這個時間不長的重要時刻，在現在看來代表著從宗教機制走向社會監控機制的演變歷程中的一段奪目的顯現。從 17 世紀末開始，一種取代基督教機制的行政管理機制逐漸興起。過去某種宗教式懺悔、告解與自白的解消、贖罪的赦免性機制，或者借助阿岡本的文字來說，一種存在數個世紀之久的「懺悔裝置」（the apparatus of penance），人們透過這個「懺悔裝置」的否定自我和超越舊我（old I），得以建構出新的自我。換言之，「懺悔裝置」讓主體分裂，對舊的「罪我」之拋棄，能朝向新的主體的誕生。[3]17 世紀末，這個宗教的「懺悔裝置」讓位給記錄性的機制，某種程度也可以說，這樣的紀錄性機制後來亦逐漸演變成 19 世紀的「檔案裝置」。過去宗教時期以言說方式進行的各種告發、調查與審訊的社會監控形式，都變成經由書寫的方式記錄並累積，形成卷宗與檔案，而「書寫的痕跡」則將日常生活、話語和權力之間的關係以全然不同的方式連繫起來，形成了新的控制與闡述日常生活的方式。

17 世紀末這種由請願書、國王手諭、警察和拘捕所構成的機器，雖然和後來 19 世紀的檔案與社會監控不同，但也與過去基督教的懺悔模式不同，事實上我認為這也正呈顯出這段歷史與我們今日對於檔案的思考是密不可分的。因為我們也很快就會看到，隨著歷史演變，權力的來源與影響力將不再屬於國王，所謂的權力將由「一種更精細的、有差別的、連續的網絡構成，其中各種各樣的司法、治安、醫療機構和精神療養機構密切關聯、共同運作。在這種情況下形成的話語……將在一種自稱基於觀察和中立立場的語言中發展。那些平凡的事物，將會交由富有效率但是毫無特色的行政管理機構、新聞機構和科研機構來分析處理。」而這也就是傅柯一直開展並密切投注於其中的，關於「知識的形式」和「權力的部署」（dispositif）之分析。

檔案技術

在前一段中，傅柯留意到 17 世紀末檔案中的文字使用方式對籍籍無名生命的再現，是一種被權力光束照射到的「重生」，也啟動了我在本文中關注的主題：關於檔案與生命的連繫。接續著檔案與生命的連結思考，當艾倫·塞庫拉（Allen Sekula）在距今三十多年前的文章中討論檔案做為理性與社會管理的裝置，並且當檔案不只是以文字再現生命，而是引入以攝影為記錄手段時，其〈身體與檔案〉一文所提供的觀點也進入了本文的探索視野。但是，為了試圖先指出檔案與視覺的關係，在這裡我想先轉向攝影評論家約翰·塔格（John Tagg）發表於 2012 年的文章〈檔案機器；或相機與檔案櫃〉。[4] 此文深刻地處理了檔案與知識／權力之間關係的問題諸面向，在歷史性與案例化的論述策略中，塔格將 1859 年美國著名醫師與詩人奧立佛·霍姆斯（Oliver Wendell Holmes）對立體鏡（stereoscope）的讚歌與立體影像照片（stereograph）之收藏，做為其檔案思考的起點。

霍姆斯鍾愛的這種立體鏡與其立體影像照片的收藏，是在倫敦舉辦的萬國工業博覽會（London's Great Exhibition）初次發表立體鏡後，倫敦立體鏡公司（the London Stereoscopic Company）依據一千多種立體影像的產品清單，在 1854 至 1856 年間所生產與販售的商品。那將近五十萬組立體影像的銷售成績，意謂著立體鏡在歐美快速形成風潮，而收藏與整理這些立體影像卡片的檔案櫃便因此有了需求。如同霍姆斯說的，「這樣的狀況需要創造一種全面且系統性的立體影像圖書館。」[5]

與此同時，手持型相機的逐漸普及也讓攝影在各領域的角色更形重要。面對公共與私人圖書館、照片收藏室、各式收納櫃體的需求，當時歐美許多家具公司也研發出適用不同場所與空間的檔案管理系統櫃。另一方面，現代立式卷宗／檔案系統（the modern vertical file）的發明與其影響，也意謂著此現代檔案系統在 1892 年發明之後所引領的連串涉及分類、檢索與空間關係的嶄新檔案思考邏輯——例如建立具有相關性的文件抽屜、收納盒與卷宗；存檔與建檔的過程的流程；幻燈片的邊框

處理；標籤；捐贈者清單；檔案墨水的品質；十進位分類系統與主題索引；選擇適當印刷字體的重要性等，都是這套現代檔案系統所著重的檔案建立模式之內容。

在《觀察者的技術：論 19 世紀的視覺與現代性》中，強納森‧科拉瑞（Jonathan Crary）對立體鏡有不小篇幅的論述。除分析發明者查爾斯‧惠斯東（Charles Wheatstone）的立體鏡設計，科拉瑞更認為立體鏡標示著「視點」的徹底根除，以及立體鏡做為再現方式本身就含有一種「猥褻」（obscene），動搖了觀者與觀看對象之間的布景關係、眼睛與影像之間沒有中介感、身體的鄰近與不移動等效果，甚至立體鏡之運用很快地就變成春宮圖與色情圖的同義詞。[6]

在這裡，我要將重點聚焦於立體鏡的影像照片累積形成的照片檔案庫。然而，檔案不只是數量和累積的問題（雖然這在電腦時代之前一直是個大課題），檔案的分類系統對於其知識效果也是很重要的，尤其是大量照片類檔案的積累帶來的影像分類問題。在發表於 1982 年的〈攝影的推論空間：地景 / 視野〉一文中，羅莎琳‧克勞絲（Rosalind Krauss）認為，立體鏡與做為家中擺設的檔案櫃所形成的視覺知識空間已不同於地理學系統。[7] 克勞絲以提摩西‧歐蘇利文（Timothy O'Sullivan）的風景攝影為例，認為早期的攝影並不在風景攝影的美學論述空間中運作，而是屬於檔案的論述空間。歐蘇利文拍攝於 1867 年的作品〈Tufa Domes, Pyramid Lake, Nevada〉在藝術史建構的 19 世紀風景攝影類別中具有一定程度的重要性，然而這張照片的影像構成方式，是依據立體鏡特殊視覺深度感受的「視野」（view）的原則，而不是 19 世紀風景美學的範疇。透過立體鏡觀看歐蘇利文的攝影影像所帶來的視覺經驗，在當時可以說是帶來再現世界的獨特感受與時刻，也是種徹底地形學式的地圖集（atlas）。因此，從地圖集的概念便不難理解，這類型的攝影影像並不在展覽廳或牆面等美學空間展示，而是收納在檔案櫃中，自然也涉及了屬於地理學系統的分類目錄與檔存方式。

在同樣一篇文章中，克勞絲提到的攝影家尤金‧阿傑（Eugène

Atget）也同樣屬於論述空間的問題。在 1895 至 1927 年間，阿傑拍攝了大量的街景與風景的照片，並販售給許多博物館與圖書館單位。阿傑為這些照片編號並分成幾大類，例如「風景紀錄」（Landscape-Documents）、「如畫巴黎」（Picturesque Paris）、「近郊」（Environs）、「老法國」（Old-France）等主題，照片的編號方式則是來自這些單位典藏品的卡片建檔規則。因此，克勞絲認為要在攝影美學的論述脈絡下討論阿傑的作品時，不能不意識到其拍攝時經常對特定地點多角度或多次重返，像個（攝影界）的視覺人類學家般的工作方式，以及阿傑為照片編碼的檔案化意圖。也就是說，從此意義而言，這些上萬張的巴黎及其周圍的攝影影像，以社會人類學式的畫面構成規則記錄了法國文化與歷史，即某種關於檔案的論述空間。（另外也值得一提的是，在德國攝影家奧古斯特・桑德〔August Sander〕的紀實攝影中也有類似的、屬於美學與檔案的討論空間，特別是其『20 世紀的人們』〔People of the twentieth centry〕拍攝計畫中，關於肖像框取方式、主角與背景呈現的職業脈絡關係，以及照片之主題等足以提供為現代檔案的分類方式。）

檔案裝置

前述提到的各種攝影影像快速且大量累積的現象，導致收納與管理，亦即攝影的檔案化和檔案化的攝影成為重要的課題。這首先是從 19 世紀犯罪肖像檔案的數量和管理逐漸成了問題開始，對此，我們必須重探塞庫拉的觀點。1986 年發表於 October 期刊，長達六十幾頁的〈身體與檔案〉一文是極具影響力的重要文章；塞庫拉指出，在 1880 至 1910 年間，對攝影的圖像意義構成而言，「檔案」成為具備主導性的構成基礎。尤其是，塞庫拉認為 19 世紀的法國警官阿方斯・伯堤隆（Alphonse Bertillon）是最早體認到攝影做為檔案的根本問題與數量積累難題的人之一。他以伯堤隆和開創優生學、指紋學，也是達爾文表弟的英國博物學家法蘭西斯・高爾東（Francis Galton）的案例，在兩者的案例分析中探討肖像、攝影、後製、檔案、機構、生理特徵與生物性資訊之間的連繫，以及其拍攝器械、取景技巧、分類方式、檢索規則、身體測量

與空間布置等相關攝影性裝置的監控、管理的知識形構過程。[8]

若允許我用最精要的文字來闡明，那麼可以說，伯堤隆的罪犯肖像「試圖將照片嵌入檔案中」，而高爾東的重疊肖像技術則試著「將檔案嵌入照片中」。這些 19 世紀的攝影檔案都是種社會控制與區分的手段，同時照片影像也被視為具有科學的真實性。伯堤隆和高爾東兩人的工作做為肖像檔案管理先驅，都對犯罪學與基因學等機構性的治理，以及處理視覺文件的科學化管控手段，有著深遠的影響。對於這樣的影響，塞庫拉提醒，「即使在今日，仍能看到兩者的影子。像是『伯堤隆』（的模式）存活在國家安全狀態的運作中，無論在日常監視與地緣政治領域都能看見其密集與擴張的狀態。而『高爾東』則存在更新後的『生物決定論』（biological determinism）中，此種『生物決定論』往往產生於西方民主國家政治右派。」[9]

我想這正是阿岡本（Giorgio Agamben）在探討傅柯的「部署」（dispositif）概念時所提到的，將「身體測量」做為生命與「裝置」結合的案例。在〈什麼是裝置？〉一文中，阿岡本寫道：「為了鑑別慣犯，這種發明於 19 世紀的，從肖像到指紋的身體測量學（anthropometric）在發展中愈加完善，於是，一種歐洲的新準則便是將『量測生物學』（biometric）做為『裝置』（apparatuses）強加在公民身上，而錄像監控則將城市的公共空間變成一座龐大監獄的內部。確實沒錯，在當權者眼中，普通人看起來最像恐怖份子。」[10]

進一步來看，阿岡本透過〈什麼是裝置？〉嘗試尋找傅柯使用「部署」概念的源頭，阿岡本在文章開頭便明確指出其使用的英文 apparatus 即為法文的 dispositif（部署、布置），英文版譯者也在譯註中說明並依循此譯法。阿岡本指出其「裝置」（部署）概念直接來自傅柯，是傅柯思想中的關鍵性術語。值得一提的是，德勒茲（Gilles Deleuze）在某次訪談中亦曾提到他與瓜塔里（Félix Guattari）的「裝配」（assemblage）概念，對於傅柯分析「部署」的概念可能有所幫助。[11] 然而「裝置」與「部署」之間的翻譯問題，根據中國學者張一兵的解讀，阿岡本是想混用「裝置」與「部署」這兩個有些在英文與法文

語境中有著細微差別的詞，以「裝置」更簡練地概括並拓展傅柯的「部署」，展開其當代性閱讀。[12] 關於這點，事實上阿岡本也寫到自己身為「傅柯式裝置」的闡釋者，必須有著進一步推進、獨自前進之意圖。

阿岡本闡述基督教的 oikonomia 概念，鮮明了將上帝的神性「存在」，以及基督道成肉身的「執行」之間的區分。而 oikonomia 做為基督教的「救贖經濟學」——所謂的「神學上的家政」，即是一種裝置，意指著一套實踐活動、知識體系、措施和制度，亦即對人的行為和思維之治理。而「裝置」和「部署」共同承擔了神學上 oikonomia 的複雜語意，這是阿岡本將「裝置」和傅柯的「部署」概念與西方神學遺產連結起來的方式。同時他也從此處加入其關於「褻瀆」（profanation）之概念，來做為對傅柯思想的延伸。主要是，從傅柯的「裝置（部署）」出發，阿岡本進一步認為他自己所關注的「褻瀆」概念是一種「反一裝置」（counter-apparatus）；而所謂的「褻瀆」，要言之，即是去恢復人們對犧牲與神聖之物的自由使用。在阿岡本看來，「活生生的存在」和「裝置」之間代表著一種斷裂、也是一種鬥爭，因此「裝置」必然意謂著一種主體化（subjectification）的過程。只是，放眼當今資本主義時代的「裝置」，已不是透過生產主體來運作，而是透過「去主體化」（desubjectification）的過程來運作；更有甚者，當代「裝置」繼承了神性治理的遺產卻沒有救贖世界，反而將我們引向災難。是以，阿岡本認為當務之急是思考褻瀆「裝置」的可能性；也就是說，如何恢復那些被裝置捕獲和分離的事物的公共用途。

反向檔案

當思索著檔案做為裝置時，事實上檔案確實仍擁有和事實的特殊與優先關係。不過如果從傅柯式的觀點來看，檔案與事實之間的連繫來自於「治理性」（governmentality）所設定的框架——在其中，不但劃分所謂的「事實」與「虛假」的疆界，主體的位置亦被區分和界定。那麼，若我們試著延伸阿岡本對裝置的批評，或者是說，當我們與攝影、建檔技術、知識欲望

等「裝配」（assemblage）成為德勒茲式的檔案機器時，我們是什麼？以及，對檔案裝置的褻瀆實際上是意謂著什麼？對我而言，這仍是個待推進的問題。

另一方面，此時我特別想起前述塔格的文章中，所提到的那些重新出土的密件檔案或修復的損毀文件。塔格認為在思考檔案時，除了檔案做為系統「權力／知識」問題，更應將各種「反向檔案」（counterarchives）納入視野。所謂「反向檔案」，就是例如那些儲存秘密的磁帶與膠卷、被刪除的電子郵件資料（之復原）、或是像「維基解密」般擁有無數外交電文的資料庫被揭露等。此外，許多實體物件檔案也在重新取得、修復等重見天日過程或初次揭露的狀態中，得以重新訴說某段歷史；例如政變、災難或戰爭後獲取的各類型機密檔案、尤其是那些在撤守的政府建築、軍事監獄、集中營甚至垃圾處理廠中待銷毀的機密與非機密文件等。

除了「反向檔案」的潛能，塔格也提到了檔案與認同政治的問題。在檔案的空間中，關於「事實的政治」不可避免地會在時間、事實、記憶等關係的調控與交互影響下，透過記錄的實踐與回憶的技術，和認同政治產生交疊。就此而言，如果我們去檢視許多關於「檔案轉向」的討論，大致上均突顯了檔案的兩種特性：首先，檔案不只是知識的給出，它自身就是生產知識的框架；另一方面，檔案必須被組織成知識的對象，而這個知識對象的運作不但是歷史性的問題，更是政治性問題的一部分。

因此，塔格對於檔案的反思就像是為了回應他自己於 2010 年在紐約古根漢美術館的「縈繞：當代攝影／錄像／表演」（Haunted: Contemporary photography/video/performance）展覽現場中所看到的，當代藝術中使用與延伸檔案概念創作的「當代檔案轉向」潮流；而我們知道這個已有十數年發展歷程的潮流不但是哈歐·佛斯特（Hal Foster）在 2004 年為回應克雷格·歐文斯（Craig Owens）的「寓言衝動」時分析的，關於當代藝術「檔案衝動」（archival impulse）及其產生後續影響的論述流行，[13] 這股使用檔案、產出檔案的藝術潮流更是塞庫拉在〈身體與檔案〉那 19 世紀以來「檔案的幽靈」（the

shadowy presence of the archive) 的某種回返。可以說，我認為塔格的〈檔案機器；或相機與檔案櫃〉全文都在試著重探這個「檔案的幽靈」，並在最後提醒我們面對檔案時應具備的批判性思考：「檔案必須成為我們未來的思想的地平線，但又不能自限於這個地平線。」[14]

「所有的事情都是從檔案或檔案熱開始…」

無疑地，關於檔案、生命與攝影之間的連結在德希達（Jacques Derrida）那裡的豐富討論同樣是難以忽略的。德希達在《檔案熱》（Archive Fever）對佛洛伊德的閱讀，尤其著墨於精神分析檔案的書寫性與敘事性，甚至，「檔案化」（archivization）恰恰形構出一段精神分析的歷史。德希達將「archive」一詞回到其希臘文源頭，並仔細評析其意涵。希臘文的arche有「開端」（beginning）、「治理」（rule）、「命令」（commandment）等多種含義。「開端」具有本體論意義的序列性質（sequential），「治理」與「命令」則更多帶有政治權威的味道，而供權威訂立律法的檔案應其位址和（存放）地點，即希臘文的房子（arkheion）。面對此種意義的雙重性，德希達認為在當代，我們比較不是用權威的角度來看待檔案，而是著重其「開端」的意義（例如archeology的用法）。然而，重點在於，從某種解構式的觀點，檔案做為概念本來就不會只有單一意義；於是，我們不會有屬於檔案的固定概念，而是其「印象」（impression）。由此，《檔案熱》的談法試圖解構了做為檔案的人類內在記憶，以及檔案的外在形式與系統之間的界線。

國際策展人歐奎・恩威佐（Okwui Enwezor）在2007年曾以「檔案熱」之名將檔案與攝影連結，推出「檔案熱：介於歷史與紀念碑之間的攝影」展，其策展專文論述了攝影、當代藝術與檔案的問題諸面向。他直截地指出了相機與攝影機基本上就是個檔案機器（archiving machine），所以透過攝影機具，無論是以文件、圖像或影像記錄的方式所形成的檔案，都是某種存在的見證。[15]攝影的欲望，記錄事件的欲望、其實更直接連繫著創造檔案的渴望。對此，德希達對攝影的看法也是檔案

式的，他將攝影的機械複製性質賦予幽靈學的延遲──像是一種來自過去的聲音與存在。重點在於，這也是關於銘刻、紀錄、重複、與保存等朝向檔案化的存在模式。

最後，關於檔案，也許乍看起來德希達只有《檔案熱》在談檔案，但其實檔案的思考除了《檔案熱》中的佛洛伊德的書寫場景，更是從《論文字學》（Of Gamatology）、早期的「書寫」（writing）與「痕跡」（trace）概念、或是在「幽靈」（specter）或「幽靈學／作祟」（hauntology）等幾個德希達重要的思想軸線中都可看到；或者說，我覺得其實這些主題某種程度都是在思考某種「檔案性」，尤其是思考「檔案」那屬於「死亡」與「未來性」」的特質面向。我認為在德希達那裡，檔案就是從檔案的時間性、空間性、有限性（finitude）、事件性等性質，延伸為關於操演性（performativity）、擔保／保證（promise）、複製／重複（repetition），以及在「野獸與主權」研討班中標示出人與動物之間的差異。亦即是說，從某種追隨著其探索的讀者的角度，循其思路思考檔案，就是思考時間、痕跡、展演性，更是思考關於權力、主權／權威（sovereignty）。

曾有人指出未來的 20 年，德希達應該會較常以「人─動物關係」的哲學家被提起，反而較不是解構主義。事實上，我覺得晚期德希達的動物思考可能是進入並回溯德希達思想的最佳入口。在德希達的最後研討班「野獸與主權」中，此種關於痕跡、書寫、死亡與幽靈性，以及權力與主權等的檔案思考彌漫其間。在 2002 年 12 月 18 日的那場研討班中，德希達有一句以攝影為比喻的，對於死亡的先在性與未來性，「所有的事情都是從檔案或檔案熱開始。」（Everything begins with the archive or with archive fever）[16]

此外，曾有美國的圖書館員或檔案人員想跟他討論，「你的著作和檔案，在你死後怎麼處理？你的家人是否能決定？」等問題時，對方使用的不是「on your death」或「after your death」，而是「after your lifetime」。其實這個軼事般的例子埋藏的線索，也正是那個以「野獸與主權」為名的研討班

不斷在討論的東西；重點就是那些關於對死亡的迴避、對於孤寂、有限性、以及從檔案特性思考的生命。同時，更是質問生命「之後」是什麼？而這個生命「之後」，其實從一開始就伴隨著我們的生命而在。就像檔案。就像攝影。

1. 米歇爾・福柯（Michel Foucault），汪民安編，〈聲名狼藉者的生活〉，《福柯文選 1》，北京：北京大學出版社，289–319。並參閱：Michel Foucault, 2010, Lives of infamous men, in *Power: The Essential Works of Michel Foucault 1954-1984*. London: Penguin Books, 156–74.

2. Deleuze, 1995, *Negotiations 1972-1990*. New York: Columbia University, 89-90.

3. Giorgio Agamben, 2009, W*hat Is an Apparatus? and other Essays*, California: Stanford University Press, 19.

4. John Tagg, 2012, The Archiving Machine; or, The Camera and the Filing Cabinet, *Grey Room*, 47, 24-37.

5. Ibid., 27.

6. 強納森・科拉瑞（Jonathan Crary），2007，《觀察者的技術：論 19 世紀的視覺與現代性》，台北：行人出版社。

7. Rosalind Krauss, 1982, Photography's Discursive Spaces: Landscape/View, *Art Journal*, 42: 4, 311-19.

8. Allen Sekula, 1986, The body and the archive, *October*, 39, 3-64.

9. Ibid., 62.

10. Giorgio Agamben, 2009, *What Is an Apparatus? and other Essays*, 23.

11. Deleuze, 1995, *Negotiations 1972–1990*, 88.

12. 張一兵，2019，《遭遇阿甘本：赤裸生命的例外懸置》，南京：南京大學出版社，頁 63-77。

13. Hal Foster, 2004, An Archival Impulse, *October*, 110, 3-22. 亦可參閱同作者 2015 年篇幅較長的改寫版本，該文收錄於 Hal Foster, 2015, Archival, in *Bad new days: art criticism, emergency*. London: Verso, 31-62.

14. John Tagg, 2012, The Archiving Machine; or, The Camera and the Filing
 Cabinet, 34.

15. Okwui Enwezor, 2008, *Archive Fever: Uses of the Document in Contemporary
 Art*. New York: International Center of Photography, 11–51.

16. Jacques Derrida, 2011, *The beast and the sovereign vol II, 2002–2003*.
 Chicago: The University of Chicago Press. 51.

無家者的家：
街頭手推車與攝影的視覺無意識

The homes of homeless: Kelly Wood's
Vancouver carts project and optical
unconscious.

加拿大攝影家凱莉・伍德（Kelly Wood）在2004至2005年間，以那些出現在溫哥華街頭的購物手推車為主題，拍攝一系列名為「溫哥華街頭的購物手推車」（The Vancouver Carts）的攝影作品。這些手推車原本是屬於購物賣場或超市的購物車，但當被置入街頭的脈絡，購物車改變了其使用方式、意涵與象徵性，對遊民與邊緣人而言，這些手推車同時是裝載家當的貨車、是生活的容器、是謀生工具、更是移動的「家」。在訪談影片和創作自述中，凱莉・伍德在解釋其「溫哥華街頭的購物手推車」系列攝影作品時，曾提到作品中彌漫的「視覺無意識」（Optical Unconcious）的概念。伍德的說法在當下引起了我的好奇，之後也成為本文最早的問題起點，也就是：為什麼拍攝溫哥華街頭的手推車會與「視覺無意識」有關？而「視覺無意識」做為攝影理論發展的經典的視角之一，伍德所提的「視覺無意識」與班雅明的談法有何相同與差異？綜合以上這些問題，本文將以凱莉・伍德「溫哥華街頭的購物手推車」拍攝計畫的創作論述為主要對象，探討其作品中的手推車是如何以物和影像的狀態，穿梭於政治、社會與美學之間，又發揮了怎樣的語彙效果。[1]

凱莉・伍德早在1981年就居住在溫哥華，因此可以說他其實見證了許多來自太平洋彼岸的資金在此投注，以及國際地產開發商在溫哥華投資，並在十幾年間逐漸改變城市面貌與結構的過程。然而伍德並不只是城市轉變過程的見證者，某方面而

言也是受害者——曾在生活與工作上遭遇困局而被迫遷徙，後來伍德獲得西安大略大學（Western University）的工作機會，離開溫哥華前往加拿大東岸發展，但他仍在每年夏天返回溫哥華持續了數年，主要是為了持續其拍攝街頭購物車的拍攝計畫。簡言之，伍德所欲拍攝的，是城市社區「仕紳化」（gentrification）過程中人口被迫流動現象。

街頭的手推車就宛如世界的眾多領土

伍德透過溫哥華的手推車系列作品，創造了「潛在」（latent）影像的檔案。那是一系列拍攝溫哥華街頭改變使用功能的購物手推車，在遊民與其他邊緣人的經濟活動中被使用。這些街頭的手推車並不是被丟棄的廢棄物，而是被暫時遺留在某個地方，象徵著城市社區仕紳化過程的政治性、無家可歸的遊民議題、財產權的爭論、市民權利與城市空間等問題。

在創作論述中，伍德也稍微反思了自己身為藝術家的角色，特別是藝術家和藝術社群在城市社區仕紳化的過程與其社會循環的架構中，其實也扮演特定角色；例如那些與遊民同樣佔據著空屋的藝術家，卻是有著不同於遊民的目的與身心情狀，以及那些能大幅提升社區質感的、由地產投資商贊助的畫廊，也在仕紳化的過程與結構，即造成低收入者被迫遷離高級社區的循環中，有其扮演的共謀角色。然而有趣的是，伍德被畫廊拒絕展出的手推車系列作品，有許多拍的正是出沒在畫廊附近的街區上的手推車。

以作品本身來說，藝術家往返加拿大東西岸，持續在教學生活與拍攝工作之間奔波的那些日子，就像是將流離與放逐生活做成作品的移動創作計畫，儘管因距離與時間的關係讓拍攝計畫施行的強度和頻率減弱了，但就另一方面而言，也反而因長期研究而能觀察到更多可見的轉變。尤其是關於「沒有家的人」（People without homes）與「沒有人的家」（Homes without people）做為溫哥華在 20 世紀末的城市發展現象。

「現在回顧起來，某種『視覺無意識』形塑了這系列作品，而

這是同時發生在作品內部與作品外部。」對伍德而言，街頭的手推車是一種無意識狀態，或者是視覺無意識的代言者。觀看和拍攝這些狀態，讓其存在於世界的狀態被記錄與顯明，同時也是在城市的社區仕紳化暴力中，他們具有的某種無意識狀態，也就是他們的存在顯示了仕紳化過程中各種合法性下被壓抑的不公義和隱形的暴力。也許這是將班雅明的視覺無意識的看法延伸，透過攝影的視覺無意識觀點，試著捕捉被隱藏或壓抑在歷史與政治情狀底下的各種視覺。而伍德便是本文所探討的例子。

班雅明與攝影的視覺無意識

班雅明從對攝影的思考，結合了佛洛伊德的潛意識觀點，將攝影機具的視覺無意識伴隨著其靈光（Aura）的觀點一同發展，並在之後成為其歷史哲學的重要隱喻。我們都知道班雅明對於當時的新科技特別情有獨鍾，例如收音機、電影和攝影等，無論這些新科技是做為真實或虛擬的「假體」（prothese），班雅明認為這些都是人類感官的延伸。視覺無意識便是一種技術發展下的產物，若試著以最精簡的一句話來闡明，班雅明的攝影視覺無意識即：透過屬於新技術工具的相機機具的捕捉，顯現觀看（sight）自身「不可見／看不見」（unseen）的面向。

班雅明在 1928 年一篇評論卡爾·布洛斯菲爾德（Karl Blossfeldt）植物攝影的文章〈花的消息〉（News about Flower），就已留意到攝影做為一種新的技術媒介與潛意識之間的關聯性。1931 年發表迄今仍權威的論攝影文章〈攝影小史〉，更強化其視覺無意識的觀點，也再度提到布洛斯菲爾德的蕨類影像，「因為對著相機說話的大自然，不同於對眼睛說話的大自然：兩者會有不同，首先是因為相片中的空間不是人有意識布局的，而是無意識所編織出來的。」[2] 班雅明似乎是在說，攝影暴露了人類意圖的各種極限，攝影又是如何顯現逃避意識捕捉的存在面貌，「攝影有本事以放慢速度與放大細部等方法，透露了瞬間行走的真正姿勢。只有藉著攝影，我們才能認識到無意識的視相，就如同心理分析使我們了解無意識的衝動。」[3]

另一方面，透過 19 世紀立體視鏡觀看的影像提供了空間的維度和深度的幻覺，但那並不是關於真實的幻覺，也就是說，那是一個想像出來的景象，那不是可以直接感受的東西，只能發生在觀者與文本之間的想像性互動。班雅明借助立體視鏡重疊與改變兩張照片所形成的新視野，幻覺的觀看效果做為視覺無意識的例子，並且成為他的歷史研究工作的重要隱喻。

在發表於 1936 年的〈機械複製時代的藝術作品〉一文中，從攝影機的例子指出一種新的觀看結構誕生了，「（…）它整個揭示出課題的新的結構形態。同樣，慢鏡頭不僅僅是呈現運動的為人熟知的特性，而是在裡面揭示出一種全然不為人知的東西。」[4] 班雅明的視覺無意識概念在這裡被空間化，而這是攝影鏡頭的運動展開的對於被隱藏的空間向度的揭露，因此，「攝影機把我們帶入無意識的視覺，猶如精神分析把我們領進無意識的衝動。」[5] 就攝影而言，班雅明所主張的透過相機能發現視覺無意識的觀點，則是以尤金‧阿特傑（Eugene Atget）的巴黎攝影檔案為主要事例。

進一步觀之，班雅明關於視覺無意識的看法，主要是讓我們知道關於影像與照片的製造、流通與觀看，並不是完全都在意識清楚控制下的狀態。攝影這種在當時已逐漸普遍且廣泛使用在人類與非人類活動中的技術，影像的製造與消費總包含著某種偶然性（contingency）的要素。在影像生產中，仍不能排除那些未經審視的動機和效果的影像。因此，就因為這種偶然性，視覺無意識並不是某種可以直接看見的東西、有意識去看見的東西，但視覺無意識能提醒並影響我們「將能看到什麼」。所以，依據這樣的觀點，若將視覺無意識做為心心念念的問題感，並由此出發，我們也許能看到、意識到以前沒有留意到的細節或生機，以及重新發現那些形構我們感知方式的物質、精神和社會結構。

2002 年哈佛大學出版的《班雅明文選 III，1935-1938》系列著作，收錄班雅明寫於 1936 年第二版的〈藝術作品與其技術複製性時代〉（the work of art in the age of its technological reproducibility），在該篇文章原本多出的段落中（因為後

來由漢娜‧鄂蘭所編的版本中的〈機械複製時代的藝術作品〉並未收錄此段，中譯本亦無此段），[6] 班雅明引用了古希臘哲學家赫拉克利特（Heraclitus）所揭示的真理：「清醒的人們有著一個共同的世界，睡夢中的人們都享有自己的世界。」[7] 其實已被電影顛覆，而電影提供的集體感知（collective perception）就像是共享的無意識幻見。（當時的）現代科技已能提供一條途徑，讓我們看見那些未知的、被（意識）否認的、或是那些無法被意識到的東西。

我們會發現，班雅明攝影理論的重點不是攝影與現實之間所謂索引性（indexical）的連結關係，而是與「幻見」（fantasy）的鄰近性。因此，班雅明關注攝影的政治性潛能，主要並不在於攝影記錄現實的能力，而是攝影與心理／精神結構的深度連結。進而，班雅明看待大眾傳播也是從視覺無意識的觀點出發，認為關於一個文化的潛意識慾望、恐懼和防衛結構等等精神的面向，攝影都成為重要的媒介。

在這裡，借助尚恩‧蜜雪兒‧史密斯（Shawn Michelle Smith）對英國精神分析學家克里斯多福‧波拉斯（Christopher Bollas）的閱讀，也許更能理解視覺無意識做為一種潛伏的、潛在的思想狀態。波拉斯稱這些被否定的面向為「未被思想的已知」（Unthought known）。波拉斯告訴我們，這些「未被思想」（unthought）的部分，是構成知識（knowledge）不可或缺的一部分。[8]

對我們想要討論的攝影的狀況而言，那「未被思想的已知」就像是「潛在記憶」（latent memories），那些可預期或不可預期攝影時刻，在攝影的捕捉下都將變成可見的影像細節。這就是班雅明所說的「偶然閃現的火光」（tiny sparks of contingency），不但看見過去，也看見未來，會快速地消失或隱沒於觀看視線中，除非在某些認知的時刻被捕捉到。

班雅明著迷於攝影的偶然性特質，也就是超出人所預設和控制的那些部分，他稱之為「偶然閃現的火光」（tiny sparks of contingency），而這來自〈攝影小史〉的一段描述，關於抵

抗創作者的控制，極為重要與經典，只能整句引用，「不管攝影者的技術如何靈巧，也無論拍攝對象如何正襟危坐，觀者卻感到有一股不可抗拒的想望，要在影像中尋找那極微小的火花，意外的，屬於此時此地的；因為有了這火光，『真實』就像徹頭徹尾灼透了相中人——觀者渴望去尋覓那看不見的地方，那地方，在那長久以來已成『過去』分秒的表象之下，如今仍棲蔭著『未來』，如此動人，我們稍一回顧，就能發現。」[9]

攝影可以幫助我們捕捉那些對我們肉眼而言速度太快的、太遙遠的、太模糊等等超乎我們的意識能力所及的景象和對象。相機和攝影機可以透過放慢、拉近與放大細節捕捉各種景象，這些景象是我們曾經遭遇過，但並未在意識的認知程序下進入潛意識中的景象。關注視覺無意識的狀況，不是要讓那些潛在記憶的痕跡變得可見，而是指出無意識的感知所能觸及的面向，以及其複雜性。

手推車：無家者的家

從班雅明的「視覺無意識」關於速度、空間、細節、潛在與否認所延伸的影像問題，提供許多思考的路徑。於是，攝影的影像無意識可以是：對感知的關注、發展潛在影像、發掘隱藏在表面視線中的東西、聚焦那些被否定與拒斥的東西、對於速度的試圖感受。這些都探索不可見、可見但未被聚焦觀看的領域。

從這裡再回來看伍德的溫哥華街頭拍攝計畫，手推車做為視覺無意識的意涵也逐漸鮮明。伍德在前往東岸前便已長期觀察街頭手推車的文化，除了覺得溫哥華擁有其他加拿大城市較少見的手推車城市文化，他更從手推車本身發現一些有趣現象。首先，在拍攝計畫的早期階段，伍德看到的手推車經常是裝滿了做為財產的私人物品，例如毯子、馬克杯、帆布雨罩、食物容器、衣物、絨毛玩偶等日常生活用品。逐漸地，在拍攝的後期階段，伍德發現他看到的多數的手推車都已成了街頭拾荒者的載具，往往裝滿了五金、工具、管子、鏟子、盒子、袋子等，屬於撿拾回收物或拆解物品時所需的工具和可以拿去賣錢的戰利品。整體而言，到了「溫哥華街頭手推車」計畫的拍攝後期，

已經比較看不到手推車被遊民當作移動家當車的功能，而比較像是種生財器具，協助那些不見得是遊民的拾荒者們在街頭掙錢的經濟工具。

「在我的行走拍攝經驗中，只有幾次遇到手推車的主人。大部分我所見的都僅是一台孤伶伶的手推車。事實上，在一開始，就是那裝滿了各種物品且被單獨地棄置於街頭的手推車吸引了我的注意，進而才有了後續拍攝計畫。」伍德觀看、目擊、捕捉街頭手推車的方式，實際上無法事先計畫，因此與手推車的遭逢帶有不少偶然與機運的成分。同時，伍德面對手推車的態度並不是走馬看花或驚鴻一瞥，而是似乎對每一台手推車都投注了一定的觀察時間，並且仔細地研究其與環境的關聯，「那手推車就自己停在那裡長達好幾個小時，這一點讓我感到驚訝。突然之間我開始發現這些手推車藏匿在各處，有刻意隱藏起來的，也有放在角落半隱藏、或是妥善地蓋好後就直接就擺在公共空間的街道旁。」並且，伍德回憶道：「我遇到的大部分手推車主人都不是『期待中』的遊民，主要都是在領取社會救濟金之外自我補貼的撿拾買賣、或者也有單靠拾荒經濟維生者。他們都在工作著。有位老兄告訴我他一天工作四小時的收入約 $40 美金，他覺得有需要時就會上工東搬西撿，而且這不是被迫如此，而是自己的選擇。我對此怔了半晌，其實跟我的收入也差不多阿。」這並不是一個觀看邊緣人或憐憫的敘事，而伍德也並不遮掩自己對這個難以定義的體系所感到的困惑。

在拍攝倫理或工作手法上，伍德如是說道：「我從來不會移動或安排任何人的手推車或物品（財產），這是我的拍攝與工作倫理。我拍攝的都是我所看到、遇到的現場狀況（in situ）。」伍德選擇以物為對象，而不是人，並與拍攝對象物保持不碰觸的，這種某種程度延續街頭攝影與紀實攝影的倫理傳統，而不是以擺拍布置的影像編排敘事手法來表達其意念，我試著推想除了是想要避免在與人或肖像的拍攝交往過程不可避免的攝影倫理和政治性問題，其實更是希望透過對物的中介與凝視過程，從潛伏在城市不同角落的手推車，映照那些從視覺無意識中所潛伏的東西，進而發揮回望現實環境的政治時的某種批判性。因此，手推車可以象徵性地代表某些這類的政治

性。可以說手推車所代表的形象（icons），可以是勞動、經濟、移動、消費關係、公民身分、財產價值、倫理、無家可歸者等等。手推車代表著某種財產的渠道，儘管其臨時性和移動性暗示著它們並不是財產，這是它們的價值得以被嵌合在城市空間的政治現實中的方式之一。

加拿大西岸城市的氣候也是伍德在創作論述中特別提到的重要創作因素。回到溫哥華的日子，伍德每天都會以步行的方式上街頭拍攝，而溫哥華的溫和氣候也讓他感到非常有助於攝影的拍攝工作。「你可以一整年都在同樣的（天氣或光影）狀態下拍攝，而長達九個月的雨季只會更有助於讓城市顯得更有光澤、更充滿深度。」對伍德來說，這座城市可謂是攝影的天堂；當然，這樣的氣候也同樣助長他所記錄的街頭手推車文化。與此密切相關的是，在伍德眼中，氣候的獨特性和社區「仕紳化」（gentrification）過程可以說是相互連結的。加拿大的其他城市並沒有像溫哥華這樣的街頭手推車文化（有些人可能會稱之為遊民文化）。伍德聚焦溫哥華的手推車文化，並將之視為政治性議題、視覺謎題與挑戰。因為政治是一時的、不可見的，必須透過視覺的手法將其確實地呈現出來。

2011 年夏天，發生了媒體稱之為「摧毀小房子」（micro-house demolition）的事件，主因為溫哥華市政府環保工程單位的人員將手推車丟進垃圾堆時的畫面被拍攝到並廣為流傳。而這類的大小事件層出不窮，當時引起了對於所有權與資產的政治爭論，並在 2010 年溫哥華冬奧開幕之前達到高峰。儘管溫哥華市政府依據《廢棄財產政策》（Abandoned Property Policy）禁止毀壞遊民的物品財產，但實際情況是警察和某些特定者經常性地違反這些法律。同時，溫哥華針對市區東邊遊民集散地展開的「振興策略」（Revitalization Strategy），儼然將貧窮視為犯罪，並將這些社會底層者從佔領的空屋公寓與旅館中驅逐。於是，在這個快速仕紳化的城市中，「無家可歸」（homelessness）成為焦點。對此，伍德指出他所理解的手推車文化在這些現實政治狀況中，以及在其創作計畫中的關鍵位置：「而遊民的手推車反而在城裡某些出錯的地方被做為某種避雷針的功能。這就是我為什麼要拍手推車，因為手推車具

有十足的象徵性。」

伍德強調照片中手推車的視覺無意識向度，但他不只是試著去指出這些手推車在城市的豪華市民與中產階級場景中被忽視。事實上，伍德還提到他自己身為藝術創作者的實際經驗，那就是他拍的這些攝影作品，無論是做為一種對於議題長期關注的紀實攝影行動，或是做為攝影影像的當代藝術本身，其實也是長期被畫廊系統所拒絕的。「我曾遇過一位溫哥華的策展人，他就直白地跟我說，他們的畫廊不會展出這些作品。」然而，在城市仕紳化的過程中，畫廊其實也扮演了重要的角色。但是面對關注此議題的攝影作品，也就是透過鏡頭目擊、捕捉仕紳化過程的各種負面現象，攝影影像的直接性所呈現的批判效果，畫廊體系似乎尚無法接受。這似乎是說，手推車就像是埋藏在藝術社群中的深層潛意識，藝術家和畫廊系統自己並無法清楚意識到同樣身處在在城市社區仕紳化的迴圈中，自身所扮演的角色之轉變。而也許這也跟溫哥華最大的贊助者就是最大的房地產開發商有關。

「這些手推車宛如世界的眾多領土（territories），有某種互相關聯的奧妙在其中（wheels within wheels），而我必須試著去認識並解讀其隱晦不明的意涵。」手推車不只是某種潛意識般的地下經濟的象徵，它們也是有機連結城市生活中的移動力量和徵候。「我的攝影就是非常具有意識與目的性地，想要透過拍攝手推車，挑戰並記錄這是一個將房子變成剝奪了普通人的市民權利的手段的時代。」當溫哥華街頭的手推車是一種不可能的形象化——無家者的家（the homes of homeless），在伍德的這些攝影作品裡的視覺無意識，就是要透過讓市府、市民、畫廊與藝術贊助者不舒適的觀看，清楚地揭開這個往往以被埋藏或被否認的方式存在著的議題，或更準確地說：生命。

註 釋

1. 關於「溫哥華街頭的購物手推車」系列攝影計畫的創作論述，請參見：Kelly Wood, 2017, The Vancouver carts: a brief memoire, in *Photography and the Optical Unconscious*. Durham: Duke University Press, 281-85. 也可閱覽紀錄片 YouTube: The Vancouver Carts: Photographs by Kelly Wood（https://www.youtube.com/watch?v=P7zBAx0Kl20）

2. 華特・班雅明（Walter Benjamin），1998，許綺玲譯，《迎向靈光消逝的年代》，台北：台灣攝影工作室，20。

3. 同上頁。

4. 本雅明（Walter Benjamin），1998，張旭東、王斑譯，《啟迪：本雅明文選》，香港：牛津大學出版社，240。

5. 同上，241。

6. Walter Benjamin, 2002, *Selected writings vol.3 1935-1938*, MA: Harvard University Press, 117-18.

7. " *those who are awake have a world in common while each sleeper has a world of his own.* "

8. Shawn Michelle Smith, Sharon Sliwinski, 2017, *Photography and the Optical Unconscious*. Durham: Duke University Press, 4.

9. Walter Benjamin，1998，許綺玲譯，《迎向靈光消逝的年代》，19-20。

攝影與繪畫
Photography and painting: on Li Ji-Xian's paintings.

> 我不是試著去模仿照片，而是嘗試去製造一個。亦即，如果我們暫時不論所謂照片是由光線在紙上曝光的這樣設定，那麼我其實是以另種方式在實踐攝影。

> ──傑哈‧里希特（Gerhard Richter）在訪談中答覆勞夫‧朔恩（Rolf Schon）的問題，1972 年。

初次見到李吉祥的作品是透過電腦螢幕觀看數位圖檔，那是一幅幅乍看是攝影影像、其實是很細緻寫實風格的繪畫。作品所描繪的場景與物事透過壓花玻璃這個精巧的設置，成為帶著撩撥感，既吸引又拒絕觀看的視覺效果，也可說是李吉祥在靜物繪畫的傳統主題上走出極富個人風格的路徑。然而，透過電腦螢幕看到的作品圖像解析度並不高，而且我看到的其實是像素而不是筆觸，這驅使我前往現場近距離觀看的繪畫的「真實」物理效果，除了感受屬於繪畫的材料質感、手與筆觸的繁複動態，更是為了尋找藝術家為了創造視覺觸感，繪製重複花紋時在極細部可能的抖動與不穩定痕跡；而這種材質與身體共同震動的效果，則是繪畫媒介的真理，也是本文問題點的起始處。

畫作中朦朧透明且帶有大量重複紋樣的壓花玻璃質感，其實是畫布與顏料堆疊的物質不透明性所創造出來的某種的關於透明的相似性，簡言之，繪畫中的朦朧透明在本質上不是穿透而是

遮蓋。於是，在這裡，相較於攝影，繪畫的寫實語言顯然更是關於模擬的相似性，而不是光的穿透性。也可以說，我是被這些模擬攝影影像的繪畫圖像，以及作品所經營的關於光的穿透性所邀請；李吉祥的繪畫圖像一方面開啟某些議題，另一方面其所呈現的內容也像是 iPad 相簿般自動選輯照片，為觀者製作了片段的回憶影片。對此，也許可以從作品內容到繪畫媒介兩個方面來看。

李吉祥選擇了 20 世紀台灣家屋窗戶常見的玻璃形態為長期經營的創作元素，不同於當前主流的門窗玻璃以染色玻璃或隔熱膜為主，這些早期的玻璃樣式為我們所熟悉，其特色是具有各式各樣的壓花圖紋樣版，然而許多種紋樣風格形成某種文化般的「時代窗景」的玻璃，若不是已停產就是需訂製，往往只能在較有歷史的建築物中找到。不難想見，藝術家描繪這些壓花玻璃，除了是企圖透過這類帶有集體記憶與共同文化的物件，喚回每個人（以及藝術家自己）在某段過去時光中各自的生活經驗與生命境況；我認為，壓花玻璃結合繪畫的框取，並加入藝術家的攝影影像觀看經驗，以及關注平凡日常的圖像敘事，這樣的集結在李吉祥作品中的功能更像是一具具巧妙的觀看裝置。除了讓畫面變成具有內外空間感的窗，透過玻璃與物的作用產色的模糊與色塊化，更是視覺上的情感格柵、也是具時間暗示的記憶濾鏡，創造出帶有豐富言說意圖的情感圖像。

我也注意到，李吉祥命名作品的方式所展現的，是邀請我們微調觀看焦距的提示，也就是視覺焦點停留在玻璃上？或是穿透玻璃？例如以壓花玻璃後方之物（作品〈蕨〉、〈Love〉）、玻璃之外的場所（作品〈後陽台〉）、玻璃本身的效果（作品〈白格子〉），或是被壓花玻璃阻隔所透出的狀態（作品〈執著〉、〈遺落〉、〈輕躺〉、〈偷偷跟你說〉、〈微小的聲音〉）等；從大致的分組看起來，李吉祥欲提示的更多是關於透過玻璃觀看的「物的狀態」，同時，這也是某種難以凝視的凝視。意思是，如果作品是我所謂的觀看裝置，這個觀看裝置設置的是具視覺穿透暗示、但卻被阻隔在「窗外」的情境營造，甚至，這個壓花玻璃中的玻璃穿透性與壓花模糊阻隔的雙重性，本身還因壓花而帶著某種強烈的符號意義（像是懷舊），於是我們的觀看

狀況又變得更加曲折，如同壓花玻璃展示的光學效果，無論就物理意義或象徵意義來說，此時穿透已不再是光線的直接通過，而是種折射；也就是說，以寫實的風格處理壓花玻璃的質感，是為了呈現玻璃後方物的質感，例如窗簾、植物、貓、塑膠袋、樂譜或者那張與玻璃相黏但呈半脫落狀態的雙喜字貼，這些物的影像在玻璃上的漫射、折射，即產生某種模糊效果。

而帶著模糊的阻隔，那即是誘惑。這樣的誘惑，是畫面中的壓花玻璃形構成的某種哲學樣態，這種模糊的過渡狀態，或許就像是杜象筆記中不可定義的「次薄」（Infra-mince）。那是身體留在沙發上的餘溫，那是煙斗的煙與呼出的煙草氣味；那是過渡、那是相似、那是差異、那是不斷交錯的虛空。是從身體過渡到身體的身體。是從空間過渡到空間中的空間，介於聲音與聲音之間的聲音、連接感覺與感覺的感覺。也是存留在李吉祥的壓花玻璃中，介於隱約顯現的情感之物與記憶索引過程中間的那層記憶之物。就像是陽光穿透這些玻璃窗時壓花折射的亮點，以及留在玻璃上的熱度。

就創作的面向來看，可以說這些作品大致是李吉祥記錄生活場景，以及當代影像經驗的圖像轉化。一如在創作論述中所表述的，他選取了生活中某些窗景模糊或失焦的畫面，而這與數位相機鏡頭捕捉為具細節或失焦狀態的成像特性形成某種對話，這種溝通關係在畫面上所形成的影像效果，也是藝術家想迅速捕捉觀者眼光的企圖。對我而言，李吉祥的「觀看裝置」涉及了幾個問題，首先是藝術家所說的繪畫對攝影影像之模擬，如果李吉祥的繪畫使用的是種攝影的語言，那麼從創作媒介的觀點，攝影與繪畫這兩種媒介之間的本質差異是否有更進一步探究之處？我的疑問是，李吉祥的繪畫與攝影影像之關係，是模擬、引用（citing）、還是演繹（rendering）？其繪畫做為觀看裝置，其實涉及許多繪畫與攝影的經典論題。除了作品的媒介的問題，更是這樣的「觀看裝置」回應了什麼樣的視覺感知？

事實上，我並不想從照相寫實繪畫的脈絡來理解李吉祥的作品可能對話的風格傳統；一方面是因為李吉祥的繪畫是他身處在

當代技術環境中的身體經驗與記憶的回應，已非處理照相寫實繪畫發展的當時文化脈絡的問題（儘管在繪畫形式上有某種相似性）。其二，既然李吉祥的繪畫是對數位攝影機具與當代影像視覺經驗的模擬與體現，我更想討論這個繪畫與攝影影像的轉換經驗。此外，德希達曾在與塞尚通信，以及談論翻譯時提到的「慣用語／特色風格」（idiom）觀點，也將試著藉由 idiom 觀點來思考李吉祥的繪畫所開展出來的議題，切入當代攝影影像與繪畫的關係，觀察這兩種媒介在畫布上對於相似性與媒介的 idiom 之間不可翻譯性的問題狀態。同時，也要借助畫面元素中的主要母題：「壓花玻璃」的文化記憶特質，與做為「開放之窗」與「遮蔽之物」的這種具有穿透與阻絕、模糊與清晰雙重性的空間厚度，展開屬於我的凝視與思考。

面對先前的提問，李吉祥的寫實繪畫與攝影影像之關係，是模擬、引用或演繹？我想，藉由德希達的「慣用語／特色風格」觀點（idiomatic aspect）有助於從 idiom 式的媒材特質解讀進入李吉祥的繪畫中與攝影的各種嵌結。在德希達眼中，我們只能透過翻譯來理解事物，然而翻譯也是一種不可能的任務，也就是不可能完整地翻譯原本的事物。而這種翻譯的失敗，正是翻譯產生新意義之處。因此，翻譯是原作的意義開始擴充的時刻，原作不只是在翻譯過程中被修改（modified），其實也透過翻譯而存活（survives）。但無法存活的就是那些語言（或媒介）的 idiom，從而，也是因為 idiom 讓原作與新的譯本之間能有所區別。也就是說，idiom 是屬於某個語言（或媒介）且無法帶到另一種語言（或媒介）的東西。

以繪畫和攝影來說，就是其媒介語言的 idiom 造成兩者之間翻譯的失敗，因而一幅像繪畫的攝影（如「畫意攝影」）與一幅像攝影的繪畫（如照相寫實繪畫）其實都在其高度的相似性中保留了其各自媒介語言的 idiom。既然，就德希達的觀點，idiom 屬於翻譯的轉換過程中無法翻譯的部分，那麼以此來看李吉祥作品中繪畫與攝影的關係，如何透過繪畫的某種精細寫實性來體現攝影的特色風格（photographic idiom）？或者，如果要說繪畫翻譯了攝影的某些 idiom，那麼一定不是「語法上的」（idiomatic），而是種語言的吸收同化作用。這一點，

其實就是本文一開始引用里希特的說法的緣由，李希特不是模仿攝影影像，而是透過其他創作手法製造、實踐圖像創作的某種攝影性。要言之，模仿攝影影像意謂著複製表面的效果，而製造圖像意謂著把攝影的 idiom 成為自己的，也成為另一種語言。

如果說，肌理感、筆觸、或是那些介於控制與未受控制之間的震盪效果是繪畫語言的 idiom，那麼關於真實效果就是攝影的 idiom、而與真實的索引性與圖像性的悖論更是攝影的 idiom。攝影理論的經典悖論就是「攝影影像的透明性」與「攝影影像的再現性」這兩者之間明顯的矛盾。提埃里·德·迪弗（Thierry de Duve）曾在 1978 年發表於「October」期刊的〈曝光時間與快拍：攝影做為悖論〉文中將這種悖論特質用來描述在談現代主義攝影發展呈顯的兩大特性：關於攝影對真實的見證（reality-produced）的「指示系列」（referential series），以及透過藝術家的手紀錄對象所產生的效果（image-producing），即攝影的「表面系列」（superficial series）；這兩者即是攝影的矛盾狀態。並且，即使到了 2015 年的著作《圖像科學》（image science），W. J. T. 米契爾（W. J. T. Mitchell）在討論數位影像與現實主義時，依然先重述了這個「攝影的雙重指示性」（double referential）的經典特質。也就是那經由化學作用的傳統攝影，有著光與物的反射中形成的索引（indexical）關係，因而成為痕跡（trace），以及某種相似物（analogon），這也就是攝影影像同時做為索引與圖像的雙重進路。

我認為，攝影的悖論特質與繪畫的現實特質是可以放在一起討論的。攝影同時是真實物的索引和經過選取的圖像，這也就是維克多·柏金（Victor Burgin）在 1988 年的〈關於攝影理論的一些事〉文中將這兩者結合起來所給出的攝影的美妙定義：「透過感性所折射的對真實的記錄。」那麼，繪畫做為藝術家感性折射的直接真實物，儘管攝影語言 idiom 無法成為繪畫的 idiom（例如光的穿透性與顏料的不透明性在本質上的對立），李吉祥的繪畫圖像關於攝影性語言之吸納與體現，來自於對物的觀看焦距之探究；透過玻璃的鏡片隱喻，以及壓花玻璃的圖

像修辭效果所強化的「繪畫的筆觸模糊」與「攝影的對焦模糊」這兩者的交會，這個模糊與焦距效果就成了攝影與繪畫兩種無法互譯的 idiom 的突然遇合。在這裡，繪畫與攝影之關係與其說是翻譯，我認為其實更是種演繹（rendering）。

儘管德希達的 idiom 觀點指出了媒介之間不可翻譯的部分，成為語言或媒介在交雜混合過程中得以區分的重要因素。但媒介之間連結與互動的方式，也就是上個世紀 90 年代中期歐美當代藝術關於「後 - 媒介狀況」（post-medium condition）的發展，在今日已經是很熟悉的當代藝術景觀。不同於葛林伯格主義的媒介純粹化，即關於還原（reduce）追求平面性（flatness）的繪畫意義提煉，羅莎琳・克勞絲（Rosalind Krauss）在 1999 年的文章提出自己對於媒介的看法。她以藝術家馬歇・布魯達斯（Marcel Broodthaers）為例，指出當代藝術的「後 - 媒介狀況」，即認為每個特定的媒材都不能縮減至其物理支撐，而 Marcel Broodthaers 呈現的作品媒介的「網絡」（network）或「複合」（complex）狀態就可被理解為一種媒介狀態。

對克勞絲而言，媒介是製造出來的，而不是固有的。因為媒介唯有被使用才能被組裝與被感知，也才能形成媒介內部與外部的對話。更進一步地，做為觀點的延伸，2006 年在「October」期刊的〈來自後媒介狀況的兩個時刻〉一文中，克勞絲更將這樣的後媒介狀況與傳統媒材物理性觀點相對起來，把當代藝術媒介從傳統美學以「物理支撐」的分類範疇，更加適切地理解為「技術支撐」（technical support），並以愛德華・魯沙（Ed Ruscha）和蘇菲・卡爾（Sophie Calle）等人的作品說明關於「技術支撐」的媒介觀點在當代藝術的多層次與多向度的延展與意義狀態。

問題是，在這邊談「後—媒介狀況」做什麼呢？事實上，從「物理支撐」的美學分類範疇來看，李吉祥使用的媒介仍是傳統繪畫的，而其繪畫作品與攝影媒介的交往情況事實上也是評論加諸於畫面上的詮釋。但是，我想指出的是，所謂的媒介從來就不是單一媒介，它毋寧是物的集結網絡，而且正是這種媒材內

部與外部的對話關係，所開展的一種意義的延展與擴充的狀態，以及帶有傳播、流通、多媒介意涵的「技術支撐」，成為今日的當代繪畫景觀。而李吉祥設置的「觀看裝置」，也讓我重新思考所謂的當代影像經驗在繪畫中的「演繹」可能會是什麼，而我們所固著的繪畫觀念又是什麼。

攝影與記憶：
鬼魂的愛、逼迫與曖昧
Photography and memories: love, spectrality effect and haunting.

> 幽靈性（spectrality）就是……那導致現在動搖的東西：
> 就像那顫動地穿透廣大客觀世界的熱浪……如今像海市蜃
> 樓的幻影般閃爍蒸騰著。
>
> —詹明信（Fredric Jameson），〈馬克斯的一封失竊信件〉[1]

攀登奇萊主北峰時，對於成功一號堡旁擺放米酒瓶與燒金紙的祭拜痕跡印象很深刻。[2] 若從「鬼魅地理學」（spectral geographies）的角度，那是一個充滿傳說敘事的「鬼魅地點」。起源於 2006 年英國皇家地理學會年會的「鬼魅地理學」是關於超自然或與死亡有關的空間研究，而成功一號堡結合了偏遠山林、事件、傳說、紀念與祭拜，也就是有靈異故事的地點，除了是鬼魅地理學研究的範疇，也是社會學者林潤華所分析的幾種「鬼地方」類型的集合體。[3] 另一方面，在公視播出的高俊宏大豹社研究紀錄短片中，我曾特別觀察鏡頭對祭拜儀式的調度方式與剪輯比重。從進入山區前的萬善堂祭拜，到帶著米酒進入山林裡以原住民的方式祭拜忠魂碑的行為，這些片段在開始撰寫本文時也來到我的腦海。當然，那些關於進入祖靈地、古戰場、獵場、事件地點前的祭拜儀式案例是不勝枚舉的。

可以說，朝向森林祭拜的對象除了包含了罹難者、祖先，其實還有許多來自死亡動物、植物等不可見不可知的能量。進入山

林者，以簡易祭拜的方式向那不可知致意，其實也是將自己與森林中的各種「存在」連繫起來的方式。人類學家伊杜多・康恩（Eduardo Kohn）曾試著描繪這種從生態觀點出發的時空關聯。他的著作《森林如何思考》是進行四年人類學田野研究後的理論嘗試，對象是位於厄瓜多北方的亞馬遜叢林中 Avila 部落的 Runa 人。康恩試著透過田野工作的幾個時刻，指出亞馬遜叢林人是如何與生態互動，以及更重要的是他們如何將自己與森林中的各種「存在」連繫起來。這些「存在」說起來複雜，至少包含了「森林中的生物與做為食物的生物」、「徘徊在森林中的靈體，包含祖先的、惡靈與魔神的、對抗殖民而犧牲者的戰士、白人冤魂，以及死去的各種生物的。」當然，還有做為人類存在、活著思考的、有著複雜巫儀做為社會網絡的部落村民。[4]

鬼・靈・精・怪

這種生態系觀點的靈體想像，令人想起「倩女幽魂」電影中，由書生、女鬼與樹妖等元素構成的故事，並在愛情、魅惑與法術的作用下交織成艷情奇幻的當代鬼魅敘事。其中，有著對《聊齋志異》一脈古典文學人鬼悲劇愛情母題傳統的承接與改寫，也有關於似人非人的、任意轉換性別的、隨時準備以其植物特性的根莖式舌觸手吸收精魄養分的，一套由森林中的千年植物鍛鍊成魔、簡直朝向非人類的、如幻似魅的精怪志異書寫。於是，有尋歡交疊的身體、伸入體內的舌觸手、昆蟲般濃稠的汁液；那是肉體、是蟲體、亦是植物體的生命動力，交織成跌宕欲望的戀物畫面，是同時滿盈鬼氣與妖氣的情色換喻。

在我們熟悉的台灣的山林田野，有著獨有的魔神仔的說法。做為山精水怪的魔神仔，在人類學者林美容眼中，廣義來看雖然也包含鬼魂，但鬼魂與山精水怪、魑魅魍魎之間的性質差異仍須仔細區分。[5] 在林美容對鬼的研究中，鬼故事所呈現出來的文化心理和社會心理，正是台灣人面對死亡的思維與感受方式。他並將 1921 年片岡巖的《台灣風俗誌》中所整理的各種鬼的名稱，理解為描繪「台灣鬼」圖譜的源頭之一；此外，吳瀛濤《台灣民俗》、高致華《台灣文化鬼跡》，也都是屬於早期台灣鬼

敘事的重要材料。[6]

魔神仔與鬼魂傳說都是關於他異性存有的敘事，可視為一個地方集體心靈的形塑過程，本文會將範圍集中在鬼魂的討論。從字源學來看，鬼魂的概念在不同語言也有著某種類比性；例如，借助王德威的考察，中文的「鬼」與「歸」可以互訓，也就是《爾雅》：「鬼之為言歸也。」有趣的是，法文的 revenant 也具有「歸來」（returner）與「鬼魂」（ghost）之意。鬼魂，儘管都是死後的靈魂，但不同於西方的鬼，日本的幽靈（yurei）則有特定的文化意涵。根據柴克‧戴維森（Zack Davisson）的觀察，日本的幽靈觀受到好幾世紀的文化與傳統束縛，依循一定的規則與法則；對日本人而言，幽靈是非常真實的存在。[7]

王德威曾以鬼魂觀點來梳理現代中國文學中對於鬼魅精怪書寫的豐富與潛流，並在對驅妖趕鬼的寫實主義的反叛中以書寫展開召魂。[8] 他簡要鋪陳在六朝臻至高峰以來的鬼魅書寫傳統，銜接五四時期的現代意識型態與知識論下的銷聲匿跡，卻在 1980 年代捲土重來的歷程。王德威同時指出這股現代的鬼魅書寫受到西方從志異小說（Gothic novel）到魔幻寫實主義的影響，進而試著以「幻魅想像」（phantasmagoric）、「志異論述」（即源自英國的鬼魅恐怖書寫的哥德式小說，而這也是西方浪漫主義傳統的哥德與奇幻文類）、「魂在論」（即德希達的「幽靈學」[hauntology]）等面向，來觀察現代中國文學「魂歸來兮」的現象。

論鬼魂的傳統在西方的浪漫主義下的哥德小說和奇幻文學是明顯的潮流，當時也透過宗教、靈魂學、心理學來處理這些「他者」，以攝影來說，19 世紀攝影的早期階段也曾流行「製造」出各種鬼魂影像，本文稍後也會談到。其實，無論是書寫或口述傳統，鬼魂是種歷史久遠且跨越文化的現象，例如從古典的《牡丹亭》到電影「我的美麗與哀愁」，那些難以盡數的從死亡回返的「鬼故事」，「料應厭作人間語，愛聽秋墳鬼唱詩。」其內容也許是為了復仇、指引犯罪真相、延續愛情、從冤屈中尋求轉生等，並且藉由宗教儀式、都市傳說、民俗故事，以及禁忌傳統等方式不斷現身；無論那是有形體或無形體的現身。

一旦意識到在文化差異下，關於鬼魂與幽靈的現象乃是集體意識與文化傳統之展現，我其實無意將重點放在對於西方鬼與東方鬼的異同之指認，更不是要展開某種鬼魂系譜或分類學工作。

幼生幽靈與完美幽靈一同徘徊

某種程度上可以說，鬼魅敘事是一種觀念性的隱喻。例如，阿甘本（Giorgio Agamben）曾將威尼斯的城市狀態比喻為幽靈；對他來說，鬼魂是一種生命的形式，在他的文化脈絡中，甚至還能將幽靈性區分成離群索居的「沉默幽靈」，以及「幼生的幽靈」（larval specter）。[9] 前者是死後的生命或彌補性的生命，是和屍體不同的朦朧微妙實體、一種充滿魅力和機敏的生命形式，阿甘本稱之為完美的幽靈。而幼生的幽靈性，指的是潛藏在噩夢與夢魘裡，不接受自己的存在狀態、沒有未來、假裝仍擁有肉體、為自身的無能找到空間的惡意識。阿甘本談幽靈，是以幼生幽靈無法言說但透過顫動和低語的幽靈語言狀態，來描繪威尼斯的政治、經濟、觀光與宗教狀況。同時，阿甘本也展現了幽靈徘徊做為隱喻概念，是如何中介在場與缺席，調停創傷與壓抑的過往。

在近幾年一些對台灣在地理論的集體書寫計畫中，林芳玫以「鬧鬼」（Ghosting）的觀點詮釋台灣的認同情狀，其詮釋方式頗有德希達式「幽靈學」的「鬼魂徘徊／縈繞／作祟」（haunting）味道（儘管並未提及德希達）。「鬼魂通常具負面意義：是過去時間與當下空間的糾纏、非生非死的曖昧狀態、心懷怨念而意欲復仇的幽魂。另一方面，當代鬼魂亦有正面積極的意義：經由喚起遺失的歷史記憶，我們得以面對傷口、哀悼死者、安慰受冤屈而不被了解的逝者。」[10] 林芳玫特別指出鬼的中介性質（in-betweenness），認為正是可以很好地用來理解台灣／中華民國的國族認同的鬼魅特質。

這令我想起了德希達以半開玩笑的解構式敏銳將「幽靈學」（hauntology）取代法文發音相似的「本體論」（ontology），那不發音的「h」也就巧妙地似幽靈般地存在。這是說，用鬼魂的既非在場也非缺席、既非死亡也非活著的形體狀態，代替

本體論那堅實的存在與在場。解讀德希達的幽靈學、鬼魂，以及鬼魅影像之間的關係，我認為柯林·戴維斯（Colin Davis）的理解是深刻的。「德希達的幽靈是解構的形體，盤旋在死與生、在場與缺席之間，導致各種已建立的確定性開始搖擺。也可以說，德希達的幽靈性並不屬於知識的秩序。」戴維斯認為，對德希達而言，鬼魂的秘密並不是等待解開的謎團，而是透過過去的聲音或尚未形構的未來可能性，直接以其開放性向著現存者表達。也就是說，鬼魂的秘密並非因是禁忌故不可說，而是無法以我們可以接受的語言來表達，因而，「鬼魂逼迫（pushed）著語言的與思想的邊界。」[11]

鬼之小說，小說之鬼

那麼，為什麼要寫鬼？該怎麼寫？是在寫鬼還是鬼在寫？關於鬼成為書寫議題，艾芙莉·戈登（Avery Gordon）精確地指出了鬼做為書寫對象的文化狀況。戈登的《鬼魂般的物事：鬼魂徘徊與社會想像》是鬼魅書寫研究領域極重要的著作，他指出：「鬼魂作祟是現代社會生活組成的一部分，既不是前現代的迷信，也不是個體的精神疾病；它是普遍且重要的社會現象，想要研究社會生活狀況，就必須處理鬼魂的面向。」[12] 事實上，從德希達以「幽靈」（specter）和「幽靈性」（spectrality）讓鬼魂（ghost）的概念與可見性（visibility）和視覺（vision）有了字源學上的連結，於是，透過凝視與觀看，鬼魂的文化意義從單純的死亡回返，更有了探索和啟發的意涵。而這個出自《馬克斯的幽靈》，並被跨領域地擴大理解的「幽靈學」（hautology）也經常被視為社文相關研究領域「幽靈轉向」（spectral turn）的關鍵點。

於是鬼魂與其「作祟／鬼魂縈繞」的恐懼、詭異（uncanny）與糾纏力量，透過「幽靈性」在視覺上的可見性與不可見性來建立其二元結構：生命與死亡、物質性與非物質性等。進一步地，透過幽靈性的觀看，可以質問許多社會與傳統在歷史變遷中產生的問題，像是各種集體與個人的創傷記憶、族裔、性別、階級等議題，如同我們在許多小說與電影中所收受的那些情節。鬼魂是來自過去，試圖與當下建立對話的某種存在，是創傷徵

候的一部分，也是傷痛歷史經驗的隱喻。「幽靈性」與失落、哀悼、療癒等言說密切相關，因此「幽靈性」做為隱喻，在興起於 1980 年代的記憶與創傷研究領域中有重要意義。戈登的鬼魅書寫研究自然也處理創傷經驗，例如該書第四章所評述的童妮·摩里森（Toni Morrison）的重要著作《寵兒》（beloved）。為了避免小孩被抓去當黑奴，母親殺死女嬰，並在多年後，女嬰「寵兒」先以房子鬧鬼的方式回返，再以不令人害怕、不知自身來歷的成人的模樣變成家中「客人」，直到母親知道真相。為了補償「寵兒」的回返，母親在鬼魂作祟下日漸消瘦，最終「寵兒」的作祟鬼魂被知情的村民驅逐。戈登認為《寵兒》一書對於理解鬼魂作祟具有重大意義，小說文本在鬧鬼之屋與受壓迫的族裔命運間，以鬼魂交織起作祟與權力的複雜性，開創不同型態的社會寫實格局。[13] 而關於創傷與鬼魂，戈登總結道：「鬼魂作祟和創傷不同，作祟的特殊性在於上演『等待被完成的事情』（something-to-be-done）。」[14]

時間的概念也是關鍵的。德希達的「幽靈學」藉由擾亂年代學的常規結構，因而得以重塑歷史。「鬼魂徘徊／作祟是歷史性的，但沒有確定的日期，無法根據日曆的秩序逐日地在日期序列中給定一個日期。」[15] 透過《馬克思的幽靈》，德希達指出鬼魂連結歷史和記憶的觀念性潛能是為了闡明：歷史事件或記憶會有大量不同的鬼魂縈繞／作祟；即使是相同的事件，鬼魂也不會以相同的方式回返。也就是說，儘管某方面而言所有的歷史和意義都是幽靈性的，然而觀察每個事例時仍需要仔細地脈絡化與限定其概念。

鬼魂徘徊在逝去與回返的循環時間的重複性，造成一種幽靈效果（spectrality effect），並且打開了從現在向過去（或反之）的一道缺口，這就像是莫言的《生死疲勞》中那個不斷投胎的鬼魂、不斷敘述自我遭遇的漂蕩靈體「存在」、或者是中陰身，其實這正是小說之幽靈為我們展示了在線性與重複時間中的歷史幽靈性。我有時會騎單車橫越台南這座古老城市，經過一些歷史地點時總會雜亂地想像從荷蘭東印度公司、東寧王國到日治時期的景象，並在大量體力活兒的移動過程中反芻各種虛構

與非虛構作品的閱讀記憶，某種程度亦是種被歷史幽靈纏繞的經驗。重點是，路線的東西兩個端點安平和仁德都有著也許稍嫌古老的鬼故事：佐藤春夫的《女誡扇綺譚》，以及葉石濤的幾篇魔幻且鬼魅的極短篇小說。

1970 年代葉石濤有幾篇充滿離奇與詭異感的鬼魅書寫，像是〈齋堂傳奇〉、〈葬禮〉、〈鬼月〉、〈墓地風景〉等。[16] 其中，〈墓地風景〉寫的就是在仁德公墓撞鬼的過程，以民俗軼聞般的情節，如幻覺似夢境的視覺體驗，書寫著台南人熟悉的地點，以及可能從小聽到大的，有著碰觸禁忌般恐怖感的墓地「鬼故事」；但最後發現，自己就是死者、已成鬼魂，原來應該在小說中被書寫的鬼成了鬼在言說，鬼之小說。《女誡扇綺譚》則是日本人觀點的安平鬼故事。高嘉勵以時間的觀點來看《女誡扇綺譚》，「解構時間空間和概念的對立關係，以廢墟時間取代線性時間，以鬼魂言說取代殖民論述，創造出一個混沌、矛盾、猶豫，卻充滿可能、新生、未來的批判現代性和帝國殖民的空間。」[17] 他認為佐藤春夫的殖民者觀點鬼魅書寫是具有批判性的，而非像其他報導作家般賣弄南國鬼怪奇談的妖魅他者性來吸引內地讀者。

攝影影像的「幽靈學」

接下來，我想討論攝影與幽靈性。與鬼魂有關的攝影影像，最知名的例子就是 1860 年代威廉·曼勒（William Mumler）的靈魂攝影（spirit photography）。在當時美國「唯靈論」（Spiritualism）與尋求慰藉的迷信風潮中，曼勒的靈魂攝影一度洛陽紙貴，然而其假造的手法也導致快速地結束事業。曼勒最重要的研究者卡布蘭（Louis Kaplan），在其著作《威廉·曼勒靈魂攝影的奇特案例》中，將這些偽造的靈魂攝影視為文化與歷史現象，試著從這些案例觸及攝影與真實的問題，特別是靈魂攝影與解構、精神分析之間的關聯。[18] 同時，關於靈魂攝影也不能不談及約翰·哈維（John Harvey）的著作《攝影與靈魂》。[19] 當卡布蘭將 1860 年代美國流行的「唯靈論」視為一股獨特的靈魂觀點甚至是信條，在哈維那裡這只是彌漫在歐洲和美國的普遍現象；他採取較為宏觀的視野，讓科學、宗教

與藝術成為討論靈魂與攝影的三個主題，也梳理成研究攝影歷史的重要議題軸線。

此外，日本攝影家伊島薰（Izima Kaoru）「有屍體的風景」（landscape with a corpse）系列作品中，有部分攝影影像連結森林與死亡，透過畫面的安排與編導，「表演」出攝影做為媒材在本質與的議題上的多重性。伊島薰的作品拍攝一系列不同場景中的死亡屍體，名稱標示了服裝的品牌，那是扮演屍體的模特兒所穿著的昂貴精品。相較於拍攝於城市的場景，我特別關注那些森林中的場景，攝影連結了森林那種未知的陌異感與威脅感，喚起了強烈的懸疑恐懼。在這系列的攝影作品中，森林成了死亡與生命的相遇地帶，掩蔽掩埋和暴露曝屍在此並存，自殺與謀殺的重疊場景。

但是，前述的兩個案例分屬合成再製與編導扮演，其實它所召喚的，前者是刻板化的鬼形象，後者更多是恐怖（horror）甚至時尚的美感。那麼，所謂攝影的幽靈性是什麼？如果攝影能讓過去一次又一次地重返，就像是鬼魂可能的回返般，不斷地重複自身；那麼這或許能理解為攝影的幽靈性特質，也讓攝影成為一種鬼魅書寫。亦即是說，當攝影記錄每個當下，然後成為（影像）檔案，而那些按下快門時已不可回復的原始時刻，能不斷地重現。於是，這也就是為什麼德希達認為攝影成了表現影像與其主體的「他異性」（alterity）和「非同時性」（non-coincidence）的最佳例子；簡言之，照片影像與其主體的參照關係，就像是鬼魂與生前的自己。

在一篇收錄於比利時攝影家瑪麗‧伊莎（Marie-Françoise Plissart）攝影集的文章中，德希達曾斷言：「幽靈性就是攝影的本質（essence）。」[20] 雖然德希達使用「本質」的說法與鬼魂的曖昧性似乎有所衝突，但也許這正是種透過攝影的特性來質疑「本質」的做法；也就是：所謂的本質其實都有他異性（otherness）的痕跡（trace）在作祟（haunted）。這種德希達式的幽靈性攝影觀點，除了意謂著攝影能讓已不存在的他者重返，同時這個「他者」也包含來自我們自身的「他者」。於是，攝影的幽靈性，是對自我主體與對自我在場的一種擾亂；

進一步地，這樣的觀點也可用來理解風景攝影的時間性議題。這是烏利奇‧巴爾（Ulrich Baer）在探討米凱‧勒文（Mikael Levin）與德克‧雷納茲（Dirk Reinartz）兩位攝影家，在曾是納粹集中營的地點拍攝風景攝影作品時所引出的問題。

樹林中的空地

接續著前述的問題，收錄於《幽靈的證詞》的文章〈給記憶一個場所：當代大屠殺攝影與風景傳統〉，反思攝影與（大屠殺）創傷記憶的再現框架。[21] 巴爾在雷納茲的〈Sobibór〉[22] 和勒文的〈Untitled〉這兩張攝影影像中，試圖闡明拍攝集中營遺跡的攝影影像，是如何透過風景藝術的美學慣例，來為缺席的記憶尋找一個場所。這兩張照片和其他戰後大量直接拍攝集中營地點的那些攝影影像不同，攝影家沒有透過影像展現這些場址的使用歷史（如拍攝集中營建築物或物件），而是以標題和文字說明來搭配影像，並且採取風景藝術的美學傳統，以構圖限定視線，呈現被樹林包圍的空地，以及叢生的濕地，也就是某種讓觀者連結場所經驗的靈光——某個看起來沒有「什麼」的荒涼場所，以「拍攝無物」（picturing nothing）來紀念那毀滅的經驗與記憶。

面對大屠殺與納粹集中營的歷史，在戰後以「真實」的意識型態為依據，為了記憶與紀念，產生大量影像存放（如受難者肖像之排列）、以及呈現各種「記錄過去」的檔案資料的做法，兩位攝影家都嘗試對此尋找新的觀看方法。巴爾認為，勒文和雷納茲的影像，其實是對那些以歷史脈絡做為說明性框架的靜默質疑。這兩張攝影影像，透過構圖與觀看動線設定，將觀者放置在荒涼與陌生的「缺乏場所感」（placeless）中，為的是將經驗與場所之間的連結，指向創傷記憶的難解結構，以及對各種說明性的、脈絡化的紀念方式的質疑。也就是戰後所有那些對大屠殺議題反思時，關於「不可說」、「難以名狀」、「再現的有限性」的論辯。而對巴爾而言，這兩張沒有呈現歷史脈絡資訊的照片，呈現的正是關於再現創傷經驗的困難，以及關於見證的詩學。

雖然這般呈現某種風景美學的攝影影像能吸納觀者，但如同前面提到的攝影的幽靈性本質，觀看的當下迎來的正是那「無可挽回的他異性」（irretrievable otherness）。此外，這樣的兩張照片並未增進或肯認我們所面對的歷史知識，反而是試著從被抹除的內部說話；也就是「拍攝無物」的林中空地。在這樹林中的空地與雜草叢生的濕地，攝影影像所呈現的創傷經驗是「無法復原的缺席」；於是，巴爾透過這兩張照片，尋求在觀看與見證之間的感知與認同。但還有什麼沒說的？如果不是以歷史脈絡式、檔案式的說明性框架，那麼該怎麼（對下一代）說？這樣的「非知識」如何以知識的形式教學與傳遞？

樹皮的反面

迪迪—于伯曼（Georges Didi-Hubeman）提醒我們，當美軍初次見到納粹集中營時，用來表達驚訝的文字是「不可能」（impossible）。事實上，這形成一個認知的悖論：也就是美軍說出「不可能」時所認知到的（recognizability），只能透過集中營裡所發生的事情的不可認知性（non-recognizability）來理解。

2011 年出版的《樹皮》（Bark）一書，可視為 2003 年迪迪—于伯曼的重要著作《不顧一切的影像》（Images in spite of all）的傳記性補充。[23] 透過親身經歷的散文式隨筆，加上自己拍攝的攝影影像，是在大屠殺事件將近七十年後，一場有著深度凝視歷程的個人見證之旅。漫步在博物館化的前納粹集中營裡，迪迪—于伯曼不斷找尋的是那些「不連貫的時間性」（disjointed temporalities），例如生鏽和新設的鐵絲網之間，與記憶和歷史的連結。也就是說，透過對物的表面之凝視，從其歷史痕跡解讀其徵候。例如在樹皮的影像中，迪迪 - 于伯曼闡述了「非—可見」（Nicht-Sichtbaren）的可讀性寓言（allegory of readability）。當樹皮做為樹體的一部分，樹皮的反面就是相對於樹體表面的內面，但這個樹皮的敏感內側卻像寫字板般紀錄著樹的生長痕跡與傷痕。然而樹皮的反面卻

是被遮掩在可見性的另一面。我們如何看到或翻譯那被遮掩的可見性？什麼是可讀性？一個樹皮的隱喻。

這和前述巴爾討論的那兩張樹林中的空地的攝影不同，迪迪—于伯曼就身處在集中營這個確定地點內，以漫步的步伐、逡巡的視覺，以及攝影鏡頭，凝視著「物」。迪迪—于伯曼的文字書寫和攝影影像，是屬於私人經驗的，也是透過影像的框取與閱讀，開展自己的思索與意義。如果篇頭的引言是串起本文的主要精神：「幽靈性就是……那導致現在動搖的東西。」在這個幽靈縈繞的場所裡，後來到的人，如何見證？最後，就讓我借用迪迪—于伯曼的這句反思來回應，並結束這篇幽靈還持續在腦中作祟的文章：「我們必須知道如何像個考古學家（archaeologist）般地觀看。」[24]

註　釋

1. Fredric Jameson, 2009, Marx's Purloined Letter, in *Valences of the dialectic*, London: Verso,142.

2. 成功一號堡是清大校方與學生募資興建，為了紀念 1971 年山難的清大學生。 興建之初內部曾懸掛罹難者照片，如今只保存說明事件始末與姓名的紀念牌， 山屋狀況整理良好。只是因早期有大量靈異傳說和做為山難停屍間等增添神秘色彩的說法，加上離水源較遠，因此選擇宿紮此處者並不多。

3. 林潤華，2017，〈鬼地方：鬼魅地理學初探〉，《人社東華》，15 期，http://journal.ndhu.edu.tw/e_paper/e_paper_c.php?SID＝232 閱覽日期：2019 年 7 月 15 日。

4. Eduardo Kohn, 2013, *How Forests Think: Toward an Anthropology Beyond the Human*. California: University of California Press.

5. 關於魔神仔的進一步研究，可參閱李家凱，2009，《台灣魔神仔傳說的考察》，國立政治大學宗教研究所碩士論文；林美容，2014，《台灣民俗的人類學視野》，台北：翰蘆圖書；林美容、李家凱，2014，《魔神仔的人類學想 像》，台北：五南。

6. 林美容，2017，《台灣鬼仔古：從民俗看見台灣人的冥界想像》，台北：月熊。

7. 柴克・戴維森（Zack Davisson），2016，《幽靈：日本的鬼》，新北：遠足文化。

8. 王德威，2011，〈魂兮歸來〉，收錄於《歷史與怪獸：歷史、暴力、敘事》，台北：麥田，頁 407-37。

9. Giorgio Agamben, 2011, On the use and disadvantage of living among specters, in *Nudities*. California: Stanford University Press, 37–42. Haunting 常譯為：鬼魂的徘徊、縈繞、作祟等，在本文中會出現多次，我將依句子的需求與脈絡選擇不同的譯法。

10. 林芳玫，2019，〈鬧鬼〉，收錄於史書美等編，《台灣理論關鍵詞》，台北：聯經，頁 338。

11. Colin Davis, 2005, État Présent: hauntology spectres and phantoms. in *French Studies*. 59 (3): 373-79.

12. Avery F. Gordon, 2008, *Ghostly Matters: Haunting and the Sociological Imagination*. Minneapolis: University of Minnesota Press, 7.

13. Ibid.,147.

14. Ibid., xvi.

15. Jacques Derrida, 1994, *Specters of Marx: The State of the Debt, the Work of Mourning and the New International*. New York: Routledge, 3.

16. 這四篇文章均收錄於彭瑞金編，2006，《葉石濤全集：小說卷三》，高雄：高雄市政府文化局。

17. 高嘉勵，2016，《書寫熱帶島嶼：帝國、旅行與想像》，台北：晨星，頁106。

18. Louis Kaplan, 2008, *The strange case of William Mumler, spirit photographer*. Minneapolis: University of Minnesota Press.

19. John Harvey, 2007, *Photography and spirit*. London: Reaktion Books.

20. Jacques Derrida, 1998. *Right of Inspection*, translated by D. Wills. New York: Monacelli Press, vi.

21. Ulrich Baer, 2002, To give memory a place: Contemporary holocaust photography and the landscape tradition, in *Spectral Evidence: the photography of trauma*. MA: MIT Press, 61-86.

22. 巴爾在文章的後記中表明，雷納茲的〈Sobibór〉攝影，是巴爾自己在電腦上將兩張單獨的照片接起來而成的橫幅照片。因此這張並不存在實體的影像所產生的「場所感」，以及像是鬼魂縈繞其中的感覺，其實是科技的效果。

23. Georges Didi-Huberman, 2017, *Bark*, Cambridge, MA: MIT Press.

24. "We must know how to look as an archaeologist looks." Georges Didi-Huberman, 2017, *Bark*, Cambridge, MA: MIT Press, 105.

藝評作為創作？
寫作實驗數種
Art Criticism and Catalog
Essays

水的素描：
從羅尼·霍恩的冰島到王綺穗的水滴
On Water:
From Roni Horn to Wang Chi-Sui

這篇不知是否算是藝評的文章，主要受到幾件物事的觸發，萌生想要透過書寫將之放在一起討論的欲望。首先是對藝術家羅尼·霍恩（Roni Horn）最近出版，結合寫作與影像、回憶錄與創作計畫的文集之閱讀；接著是與王綺穗的訪談，在其發表的新作中看見從水的形態、繪畫之眼與媒介思考，並讓創作計畫成為生命史隱喻的嘗試；以及讀到小說家黃暐婷《捕霧的人》巧妙地將沙漠中的捕霧網，加上各種水的意象轉化成刻畫情感的文字捕獲裝置；還有幾次經過海安路和水仙宮總會想起邱致清的小說《水神》。這些若有共通點，便是都與水有關。水做為創作者想要連結的對象物，它是種什麼樣的客體狀態？同時，關於對象物或客體，格拉漢·哈曼（Graham Harman）以摩天輪隱喻來解釋其「客體導向本體論」（Object Oriented Ontology, OOO）也是頗為生動，但這個由少數幾個歐美白人男性發展的理論風潮和我想寫的「水的素描」能放在一起談嗎？

摩天輪宇宙

簡要地說，「客體導向本體論」、「或客體導向哲學」（Object Oriented Philosopy, OOP）建議我們將理解事情的主觀（subjective）觀點轉向比較客觀（objective）的模式。提摩西·莫頓（Timothy Morton）在《超客體》中便很好地示範處理了「客體導向本體論」的議題。「客體導向本體論」這個由年輕哲學家李維·布萊恩（Levi Bryant）

創造的名詞，其實與格拉漢‧哈曼（Graham Harman）的理論發展，以及 20 世紀 00 年代發展至今的「思辨實在論」（Speculative Realism）哲學思潮密切相關。重要的是，不管「客體導向哲學」或是「思辨實在論」，其實都是對昆汀‧梅亞蘇（Quentin Meillassoux）的《有限性之後》之回應，或者受其影響。梅亞蘇批判源自康德先驗觀念論的「關聯主義」（Correlationism），「關聯主義」即是認為所有的對於客體的認識都必須連結到一個思考的主體。「思辨實在論」試圖從後康德歐陸哲學的主觀主義轉向，將關注的目光投向那些陌生與複雜的客體行為。例如對於自然科學和數學的某些觀點和觀察等議題的再投入。此外，與此相近的，布魯諾‧拉圖（Brouno Latour）的「行動者網絡理論」（actor-network theory）中的物，物處於動的狀態遠遠高於靜止的狀態，因此物做為關係網絡中的實體，在「脫鉤」與「連結」的過程中是比較不被強調的。畢竟相較於物（實體），在行動者網絡中，聯盟（Alliance）才是核心。

哈曼曾以摩天輪比喻其發展了十幾年的「客體導向本體論」哲學。概述為：想像地球上有一座超級巨大的摩天輪，其軸心架在地表，高入天際，深入地底裂縫，因此摩天輪一半在空中消失在雲端，而另一半則在面臨高溫與黑暗的地底。這個巨大摩天輪以 24 小時轉一圈的速度日夜不停運轉著，摩天輪上的包廂裝了數以萬計各式各樣的生物與物件，例如爬蟲類與鳥、旗幟與文件、發電機、炸藥、酒、演奏中的軍樂隊等。靠近摩天輪的地表處有人群居住，每個人，包含狗和鳥對於這個摩天輪奇觀都有不同的反應。沿著摩天輪的地底有許多房間，有的房間擠滿了人、有些則是堆滿了東西；每當裝載不同東西的摩天輪包廂通過不同內容的地底房間，就會引起不同的聲響與反應。

哈曼認為，這個轉動的摩天輪景象就是我們世界的圖像。這是事件摩天輪（Wheel of Events）、情境摩天輪（Wheel of Context），或關係摩天輪（Wheel of Relations），而他的工作，就是試著讓包廂和房間中之物與網絡戲劇性地相互影響變得可見，進而給出一幅所有摩天輪中又有相互連結的小摩天輪的畫面。就像是唐‧德里羅（Don Delillo）在《天秤座》裡

的神秘洞見，「世界裡還有一個世界。」這個無止境的系列摩天輪宇宙，將會像是佛家的恆河沙、如阿僧祇，朝向無量大數的三千大千世界。由此，哈曼，這位年輕時曾是棒球作家，在日後出版哲學著作時將曾與巨砲索沙（Samy Sosa）合照視為履歷並做為封底自介的有趣作者，似乎得以藉此標示出自己與懷德海（Alfred North Whitehead）和拉圖之間的差異；特別是後兩者所關注的那無所不在的相互關聯，以及對實體在其效果之外的存在之減損。

島嶼的素描

將畫面轉向冰島，藝術家霍恩與其相機、摩托車、曾經居住的燈塔，都會是持續轉動的事件摩天輪、情境摩天輪，或關係摩天輪。在 2020 年底時，霍恩將其與冰島相關的書寫與創作集結出版為《島嶼喪屍：冰島書寫》（Island Zombie: Iceland writings）一書。島嶼喪屍指的不是有喪屍的島嶼，我們應該將「島嶼喪屍」理解為冰島自身的換喻；在霍恩的字典裡，冰島是個動詞，「其行動乃是不斷地集中匯聚（center）。」就像是某種似有生命、會動的非人之物。書的內容包含了不同長度的關於氣候、環境、生命與創作反思的筆記與散文，也有攝影、地圖和霍恩創作慣用的圖文（illustrated essays）互文手法。圖與文所產生的某種文學性與抒情性的連繫，這在霍恩 1999 年拍攝泰晤士河的系列作品 Still Water（The River Thames, for Example）展現得最為鮮明，也在這系列作品中，能清楚地窺見霍恩歷來創作的兩大母題：重複與變動，以及兩大元素：水與詩文（特別是愛蜜莉·狄金森的詩）。

自從 1975 年第一次到訪冰島，之後數年與冰島產生頻繁且長期的連結，在冰島孤寂旅行時的生活、移動、觀看、採集與思考，可謂構成了霍恩創作脈絡中最重要的部分。在〈狄金森閉上其雙眼〉一文中，霍恩在冰島閱讀著狄金森的書信集，參與著向來足不出戶的狄金森透過寫作與懷想所發明的旅行形式。「獨自在房間裡，她是自由的。在那裡寫了一千七百七十五首詩。狄金森閉上其雙眼，去到這個世界從未有過的地方。」霍恩將狄金森與冰島的意義並置，狄金森的寫作就像是冰島，兩者皆

創造屬於自身的語法；前者是詩、後者是火山。對霍恩而言，冰島是藝術創作的泉源，在情感上則是個總像是回到家的地方。自 1980 年代中期，霍恩開始一系列與冰島有關的百科全書式的創作計畫「To Place」，從 1990 年第一本以紙上繪畫為主的「Bluff Life」圖冊，至今已累積出版了十集。早在 1990 年代初期，冰島就像是霍恩獵取、開採並提煉成為其創作資源的神奇島嶼；那個階段的繪畫、雕塑、攝影，都是總和了島嶼所供給的經驗和每一個在場。「冰島是一股力量（force），一股纏繞著並佔有著我的力量。」霍恩如是解釋冰島。

霍恩與冰島連結的創作生命，很大一部分是冰島獨特的氣候與生態在其居住與旅行時對身體的銘刻，像是一隻有生命的動物的冰島，對於人類存在方式的提醒是深刻的。我想霍恩的冰島書寫在本文的脈絡中帶來的思考方向在於，我們或許不需貶損人類的存在來採取某種「客體導向」的位置，不過最重要的是，我們也不會再聲稱人類的存在是特別的存在。這也是莫頓對「客體導向」理論的評價：「『客體導向本體論』在這個我們必須更加了解生態的時代很有幫助。試圖擺脫人類做為意義和力量核心的人類中心主義，至少，能認知到其他物（種）的重要性。」

水的素描：泰晤士河

數十年來，霍恩創作了許多以水為主題的系列作品，甚至在其雕塑作品中，玻璃都能視為是種超液體。Still Water 系列由 15 幅大尺寸攝影印刷作品組成，主要拍攝泰晤士河的水面。由於光線和水波狀態之差異，每一幅攝影像顯現出來的泰晤士河都隨著拍攝時的狀態和潮汐而呈顯很不同的水面肌理與色彩。因此儘管是同一條河流，卻有著從黑色、綠色、寶藍、棕色、灰色、白色等豐富的色彩頻譜，而霍恩將這些影像以某種規格化和系列化的方式呈現。如果說，這些水面波紋的攝影屬於一條河流的不同切面或碎片，那麼攝影做為碎片的意義將更加突顯泰晤士河做為巨大且無止息的運動整體，是如何涵納人們對其開展與投注的各種隱喻性的意圖，甚至連生命被吸納並消逝其中的自殺肉體，都可以是隱喻的。碎片與整體，正是霍恩 Still Water 系列的思考起點之一：「水是無法與其他水分開

的，不可分割的連續性是其固有本質。」

在 Still Water 系列的攝影影像的表面，有許多微小的數字，這些是指向每一幅水的圖片下方白色空間裡的大量文字腳註。當這些攝影作品逐一陳列在空白牆面，便與影像下方的腳註共同成為我們透過泰晤士河思索「水」的本質和隱喻時的知性結構。腳註的文字不斷撞擊影像，那些文字宛如班雅明未盡的《拱廊街計畫》，透過引言、短語以及標註參考資料的手法，文字和影像生產各種思考軸線和路徑，形成對觀看視域的不斷牽引、暗示。那些腳註有霍恩自己的反思小語、狄金森的詩、小說裡的金句、浮屍的招領公告、驗屍報告、投河自殺的新聞報導；霍恩說道：「這些語言的感覺的重要性在於，它們是訴說，也是靜默。」

水的素描：物的感覺

反射與穿透、孕育生命也淹沒生命，水的雙重性與悖論性在寫作和創作經常得到深度的凝視。關於水與書寫，我很快就想起了小說家黃暐婷的《捕霧的人》，在這本充滿水的意象，或被吳明益所形容為水氣氤氳的小說中，雨、霧、伏流、井、濕地等水之情狀成為各篇故事的背景，書中角色名也以水為部首，而其中以祕魯沙漠捕霧人利用捕霧網收集乾淨飲水的典故，成為書中一篇描寫父子關係的有趣故事意象。邱致清也是一位有趣的「寫水者」。在《水神》中，以台南水仙宮供奉的五位水神：大禹、項羽、寒奡、伍子胥、屈原等為主題，描述供奉水仙尊王，靠水運貿易起家的台南商賈的故事。由水撐起來的貿易與商業，意喻著台灣發展的歷史，而那些關於海安路、水仙宮、安平的海等屬於台南的場景、神、歷史之河海港紋理，更是充滿水曾經流過的痕跡。

關於水、影像、文字、修辭或抒情傳統，這裡，有著關於感覺與客體的議題。從「客體導向本體論」的觀點，哈曼將客體理解為四個面向：真實之客體（Real Objects, RO）、真實的品質（Real Qualities, RQ）、感覺之客體（Sensual Objects,

SO)、感覺的品質（Sensual Qualities, SQ）。沒有品質的客體無法存在，沒有客體的品質也不可能，並且客體與品質之間的連結是鬆散而不是緊密的。也由於這種鬆散的連結，得以指出客體和品質之間的四種張力，而「客體導向本體論」在不同領域的主要方法，就是去探索這些張力如何產生以及如何斷裂。而若要從美學或藝評的進路切入，最重要的是 RQ-SQ 之間的連結張力，正如同哈曼在探討洛夫克拉夫特（H. P. Lovecraft）和愛倫·坡（Edgar Allan Poe）的作品時所展開的分析。「客體導向本體論」相信現實是神秘（mysterious）與魔幻（magical）的，因為物的存在是種深沉的孤立（withdraw）狀態，你無法徹底地展開或是完全地捕捉物，也因為物影響彼此的方式是美學式（aesthetically）地，也就是保持著距離。因為物彼此之間的影響不是直接的，而是迂迴或替代（vicarious）的，而這種因果關係是美學的。水與人之間彼此影響相互連結的關係，在美學式的靠近中呈顯出張力，藝術家處理客體、感覺和品質；就像是進一步去探索霍恩、黃暐婷與邱致清作品中的水、物、人之連結，是如何成為藝術的張力？或者，如何令作品中的元素其既訴說又靜默？

水的素描：水分子的狀態

藝術家王綺穗也是長期關注水的狀態與樣貌的創作者。在比較早期的作品，她在機具之眼與繪畫之眼、關於事件與紀錄的觀看過程中尋思生命與記憶時空疊合的某個時刻。但是什麼樣的時刻？隨著其創作脈絡中不斷出現的玻璃意象，既穿透又保護、區分著內與外，透過玻璃看世界，但世界也能從玻璃看到你。玻璃如同水，但又不是水，在霍恩那裡，玻璃是超液體，但王綺穗同時描繪玻璃與水，水的狀態逐漸成為最重要的創作問題之一。在王綺穗最近的作品中，她持續描繪水分子的狀態，特別是一系列紙本素描工作。對她而言，水分子的旅程正如同自己的生命史，是有姓無名的原住民的身分問題，是長大後才了解的西拉雅族與卑南南王部落之歸屬，也是這樣的對於身分的思考，以及不思考之間，行走居住國內外不同生命情境多年之後，透過創作啟動的深刻反思。

「客體導向本體論」將「物」（things）置於「存在」（being）的中心，每個物都是平等的，並沒有某樣東西具有特殊的地位。在當代思想中，若從科學自然主義的觀點，物被理解為更小的元素之聚集，或弦；如果從社會相對主義的角度，物被視為人類行為和社會的結構。「客體導向本體論」試著在這兩者間另闢蹊徑，關注所有等級與規模的物，思索不同物的自然和彼此之間的關係，如同思考人類自己一樣。水滴是王綺穗，王綺穗是水滴，正如冰島是霍恩，霍恩是冰島。

鏡子問題的幾道線索：
對歐文斯藝評的一些延伸
On Mirror:
From Craig Owens to Jeff Wall

1.

> 「我記得自己總是惴惴不安地窺視著鏡子。有時候害怕鏡子會失真，有時候又擔心自己的容貌會莫名其妙地在鏡子裡走形。」—波赫士，〈遮起來的鏡子〉

藝評家克雷格・歐文斯（Craig Owens）在 1978 年的文章〈攝影的鏡淵〉（Photography "en abyme"）中，將「鏡淵／套層結構」（mise en abyme）[1] 的概念與攝影連結，從分析布拉塞（Brassaï）1932 年的〈舞廳人群〉（group of a dance hall）開始，描繪了布拉塞的攝影所顯現的酒吧中男女，經由鏡子反射所形成的空間關係、社會關係，甚至是欲望關係。並討論了鏡子元素在哈瓦登夫人（Lady Clementina Hawarden）、沃克・伊凡斯（Walker Evans）、羅伯・史密森（Robert Smithson）等人的作品的效果與意涵。

將照片中的鏡子、照片做為鏡子、攝影行為是鏡子，以及攝影做為一處潛在的、關於無盡的疊加複製（reduplication）的之場址（site），歐文斯的書寫進一步比較了攝影家對於鏡子的強烈迷戀，以及幼兒將聽見的聲音轉化成疊音做為溝通方式的衝動，指出「重複」是一種將隨機和任意（arbitrary）轉化為意圖（intentional）的想像性控制方式。攝影家常常透過鏡子

和反射來尋找屬於攝影自身的「回聲」（echo），而這是個可以比擬為拉岡「鏡像階段」的過程；也就是攝影者透過重複與鏡映做為攝影媒介探索的早期階段，並透過照片影像將自我表述（self-assert）的私我瞬間公開化，進而以此般儀式化進路開展出對於攝影，以及關於攝影家主體的自我肯認。

歐文斯的攝影書寫，是他藝評生涯早期的嘗試，主要受到羅莎琳·克勞絲（Rosalind Krauss）的啟蒙。以書寫攝影來說，一開始，歐文斯想寫的是攝影中的姿態（pose）問題，但很快便發現羅蘭·巴特（Roland Barthes）的《明室》正是第一個將攝影與姿態連結並進行理論化探討的著作。某種程度而言，歐文斯認為自己的攝影寫作其實是對克勞絲的攝影評論的一系列註腳，「我在她書寫的空白處書寫、強化她的理論立場，我想這也許是開始我的藝評寫作的最好方式。」[2] 不只是攝影，在更清晰地梳理出藝評寫作的任務感之前，歐文斯的所有寫作與思考都深受克勞絲和道格拉斯·克林普（Douglas Crimp）的影響。在 1984 年的訪談中，歐文斯提到自己深深地理解並完全地認同並採取兩者的姿態與立場。

活躍在紐約那樣核心的文化場景，歐文斯在 39 歲過世前一直是紐約大都會隊的球迷，那是大都會隊在 1986 年還拿到隊史唯二世界大賽冠軍的強盛年代。重要的是，那也是雷根主政時期各種文化活動空前激增與活躍的時刻。以某種今日的後見之明來說，在 1970 至 80 年代，關於再現的文化政治問題，其實是延續著 1960 至 70 年代的意識型態批判、精神分析、結構主義、後結構主義思潮，以及女權運動、公民權運動和同志解放等運動的批判性延續。當時，歐文斯便認為，只有去探查藝術文化與政治經濟之間的交織狀態，即資本主義如何影響文化藝術、又是怎麼發展出當時的文化藝術現象，才是藝評書寫要問的真正問題。

<center>**2.**</center>

「最美麗的藝術是被藏起來的，但它沒有秘密。或者說這
不像是秘密，而是一種狀態。」─傑夫・沃爾，「Art21 訪談
影片」

歐文斯的〈攝影的鏡淵〉於 October 刊載後的隔年，傑夫・沃
爾（Jeff Wall）也發表了攝影作品〈致女性像〉（picture for
women）。這幅早期的經典之作，也是沃爾被討論得最多的作
品之一，而它正是涉及鏡像問題的攝影作品。事實上，沃爾的
攝影中關於鏡像的呈現，還有與〈致女性像〉相隔了三十年但
是關聯密切的〈Ivan Sayers...〉（2009），以及〈試衣間〉
（Changing Room, 2014）等。

在 2017 年，由網路藝術媒體 Art21 製作的藝術家短片中，沃
爾解釋了何謂「不可能的照片」。對沃爾來說，尋思某種攝影
的不可能性，是讓攝影變得更有趣的契機。而我覺得短片中沃
爾對〈試衣間〉的詮釋非常有趣。透過仔細地實地拍照和丈量，
沃爾複製了巴尼斯紐約精品百貨（Barneys New York）裡的
試衣間場景，並以一位正在試穿洋裝的女人為主角。照片中觀
者和攝影者所在的位置，理應是鏡子的位置，但衣架上的正常
文字透露出在我們眼前的並不是鏡像。沃爾說明道：「門簾是
拉起的，沒有人有看進更衣室內部的權力。更衣室中看不見單
面鏡，也不會有攝影鏡頭，這些都是明顯事實。如果你分析這
張照片，你一定會得到這樣的結論：這是一張不可能被製造出
來的照片。這導致了有趣的困難。」也就是說，我們在〈試衣間〉
所看到的應該是鏡子「看到」的景象，但那個景象並不是鏡像。
於是，我們面對的是個巧妙設置問題的詭異場景──混淆了鏡
像、觀者位置、作者觀點等，在視覺政體下原應理所當然的再
現模式。

再回去看發表於 1979 年的〈致女性像〉，這幅以燈箱形式呈
現的作品自然就不會出現在歐文斯的討論中，而且事實上，此
作的畫面軸線和結構也比歐文斯探討布拉塞照片裡的空間層次

更加複雜。我們熟知沃爾的攝影總是關於 「舞台般的畫面」
（tableau），這種圖像畫面（pictorial tableau）總以適合
畫廊和美術館牆面空間的大型燈箱，以透光正片的基底形式呈
現。這種主動發光、大尺幅的格式，在當時也挑戰著觀看標準
尺幅照片的日常經驗，呼喚觀者面對攝影影像時的不同身體感。
而〈致女性像〉是理解沃爾早期創作思想的重要案例，影像涉
及了攝影與繪畫，主要集中在觀看者（spectatorship）與觀看
場景（spectacle）的問題，這當中包含了性別觀視、觀看位置、
拍攝與被拍攝、視覺與光線等議題。

攝影做為畫面（tableau），以沃爾的作品為例，畫面的強度往
往來自於兩方面的張力──攝影做為證據與記錄的細節狀態，
以及攝影的圖像組構方式能讓我們產生想像與深思的問題感面
向。正是在這一點上，大衛・卡帕尼（David Campany）認
為〈致女性像〉將自己呈現為這樣的一幅照片：「在鉅細靡遺
地記錄主角和場景細節時，也同時提供我們產生假設與思索的
各種可能性。」[3]

分析〈致女性像〉的畫面元素，可見主角的她直視著攝影鏡頭，
而攝影者的他則手握著大型相機的快門線，兩人皆表現嚴肅神
情。三腳架上的大型相機立於畫面的正中央。做為前景的女人、
男人和相機都是清晰聚焦，背景的工作室或教室空間則稍微模
糊。這是一套對被拍攝者的觀看、照片製作過程的觀看、被拍
攝者的鏡像、以及與相機位置重疊的（我們的）觀者位置，照
片呈現了富含大量虛實影像和視覺軸線的鏡映遊戲（mirror
play）。在藝評家提埃里・德・迪弗（Thierry de Duve）的
評論文章中，曾將這複雜的空間凝視關係繪製成平面化的幾何
式視覺圖表（diagram）。[4]

顯然地，我們也很容易能連結起幾件繪畫作品，例如馬內
（Edouard Manet）的〈女神遊樂廳的吧檯〉（Un Bar
aux Folies Bergère）與維拉斯蓋茲的〈宮娥圖〉（Las
Meninas）等作品及其著名分析，而這些經典繪畫也是具有研
究者與創作者身分的沃爾有意引用與對話的對象。同時，女性
直視鏡頭的狀態亦是回應著肖像攝影的傳統，特別是將鏡映遊

戲做為某種影像生產功能，展現肖像攝影的製作程序，並暴露視覺再現過程之主體關係。對此，我認為還有更重要的特點是，照片以帶有某種隱約謎團的空間處理手法，邀請我們展開更為細緻地閱讀與關注。

我覺得這種謎團感在〈試衣間〉那裡更為強烈，在衣服花色、拉簾等大量關於對稱與複製的視覺元素中，特別是質疑更衣鏡的在場與不在場所形成的某種困局，正以不合理的詭異狀態造成觀者強烈好奇情緒；也許那會是一種從「偷窺」變成逐漸意識到「我所在的觀看位置被架空」的感覺。亦即我變得像是在不同維度的觀看，宛如出竅靈體的外部凝視。也就是說，一旦發現自己位於一個不可能的悖論位置，主體性之動搖所引發的視覺震撼此時已超出各種知性的畫面分析。你不禁追問起照片的製作方式，然而沃爾的回應可能會是：「那是機密。（it's classified information）」[5]

<div align="center">

3.

</div>

> 「上帝真是花費了心計，通過玻璃那平滑表面的亮麗和那伴隨著夢境的深更濃暗，構築起那架捉摸不到的機器。」
> ——波赫士，〈鏡子〉

歐文斯在〈攝影的鏡淵〉中也闡明了「攝影的攝影」的深淵概念源頭，是紀德（André Gide）於 1893 寫到盾牌上的紋章學時提出的套層結構（mise en abyme），即在紋章的圖樣中還有紋章圖樣的小型自身。套層結構在電影和文學上也發展出許多例如超敘事（metalepsis）、後設小說（metafiction）、超小說（surfiction）等近似的概念；在研究圖像理論的 W. J. T. 米契爾（W. J. T. Mitchell）那裡更有著關於「圖像的圖像」的「後設圖像」（metapicture）面向；當然，還有歐文斯關於攝影的攝影之書寫，以及傑夫‧沃爾作品中的鏡映遊戲。

但若返回紀德的紋章學脈絡，套層結構仍較屬於關於文本內在的複製，文本中角色自我述說的表現為主。那就像是《天方夜譚》第六百零二夜的故事情節，正不偏不倚地縮映著整部一千零一夜的故事。進一步觀之，關於套層結構，也不得不提盧西安‧達倫巴赫（Lucien Dällenbach）1977年極負盛名的著作《文本裡的鏡子》（the mirror in the text）。他將文本描述為鏡子，並將文本鏡映的套層結構整理為三種模式，分別是「單純的重複」、「無限的重複」和「悖論（paradoxical / aporetic）的重複」。「單純的重複」即類似紀德的盾牌紋章中的紋章；「無限的重複」即由平行的鏡子所形成的連串、無限鏡淵；「悖論或困境的重複」，即自我背反並產生悖論迴圈的重複。在哲學領域，德希達和德勒茲的思想中也能看見套層結構或無限鏡淵的概念模式。德希達的那些「幾近概念」（quasi-concepts）如延異（Différance）之延異、增補（supplement）之增補、重述性（iterability）、痕跡（trace）等；或是德勒茲的重複之重複、差異思考差異等，都具有套層結構的特徵。

回到攝影來看，除了歐文斯文章中的例子，我也在威廉‧安納塔西（William Anastasi）1967年的〈鏡子中的九張拍立得照片〉（Nine Polaroid Photographs in a Mirror）、麥可‧史諾（Michael snow）1969年的〈授權〉（Authorization），以及汪曉青2001至2018年〈母親如同創造者〉的拍攝計畫中看到鏡淵模式所形成的思想與情感張力。前兩者以鏡子、鏡頭和照片組織的鏡淵攝影肖像拍攝步驟，以自我複製和自我遮蔽的雙重過程啟動主體性、在場性辨證。尤其特別的是汪曉青的拍攝計畫，令人讚歎的不只是手法，而那穿越時空而彌漫的愛，我好像也被孩子長大而自己變老的同感情緒擒住，輕軟又強大地席捲著。攝影做為鏡淵，此刻是關於生命的鏡淵，也似乎正映照著每一個看到照片的自己，墜入那深淵中的自己。

4.

「你就是希臘人所說的另一個自我，你時時刻刻都在暗中
窺探監視…在我死去之後，你又會將另一個人複製，隨後
是又一個、又一個、又一個……」—波赫士，〈致鏡子〉

阿岡本（Giorgio Agamben）曾將鏡中影像稱為「特別的存在」
（special being）。鏡中影像不是實體，而是在鏡中被發現的
偶然性（accident），不是在一個地方而是在一個主體中。而
影像的非實體本性有兩個特徵，首先，鏡中的影像根據觀看影
像的人的在場而時刻被生成。影像的存在（being）就是持續
的生成（generation），是一種生成的而非實體（substance）
的存在；而影像的第二個特徵在於，影像並非形式（form）或
影像，而是影像或形式的外觀（aspect）。

鏡子是我們發現自己有影像的地方，也正是在鏡中，影像能夠
與我們分離。阿岡本延伸道，在對影像的感知和對影像中的自
我認識之間，有一道裂隙，這道裂隙，中世紀的詩人們稱之為
愛。在這個意義上，即當影像既是又不是我們的影像，納西瑟
斯（Narcissus）自戀的鏡像就是愛的源頭。如果這道裂隙被
抹除，那就意謂著人不再有能力去愛。[6]

我想，這樣的愛戀正對映著前述歐文斯認為的攝影家的鏡像情
結；然而，相較於攝影家對於鏡像效應的迷戀，波赫士（Jorge
Luis Borges）則多次表示他對於迷宮和鏡子的恐懼。他有許
多以鏡子為主題的作品，總是關於被鏡子窺探、無限複製、另
一個不是我的我。除了本文引用的幾段文字，波赫士在〈特
隆、烏克巴爾、奧比斯·特蒂烏斯〉（Tlön, Uqbar, Orbis
Tertius）一文中提到，「鏡子和男女交媾是可憎的，因為它們
使人的數目倍增。」以及「鏡子和父親身分是可憎的，因為它
使宇宙倍增和擴散。」[7] 波赫士的鏡子是平面的，鏡子並未扭曲
也並不詮釋真實。鏡子代表的是詭異之分離，人的活動和意識
範疇，以及某些不可理解的、不可控制的部分，都在鏡子那關
於分離的「律法」中，挑戰我們的知識和詮釋方式。於是，藝

術家米開朗基羅・皮斯特雷多（Michelangelo Pistoletto）的鏡面繪畫和行為便成為這樣的寓言，那些總是試圖以虛實混淆鏡面內外的鏡子系列作品，魅惑地試圖開啟幻象新世界的邊界平面。卻就在那將要被吸納的時刻，皮斯特雷多精準地將鏡面打破。

註　釋

1.　1. 本文視狀況交錯地使用兩種譯法。〈攝影的鏡淵〉原文為 Craig Owens, 1978, Photography "en abyme", *October*, 5, 73-88.

2.　Lyn Blumenthal & Kate Horsfield, 2018, Craig Owens: *Portrait of a young critic, New York: ARTBOOK*, 45.

3.　David Campany, 2011, *Jeff Wall : Picture for women*, London: Afterall Books, 30. 同時參閱早先發表於期刊的較短版本 David Campany, 2007, 'A Theoretical Diagram in an Empty Classroom': Jeff Wall's Picture for Women, *Oxford Art Journal*, 30: 1, 7-25.

4.　Thierry de Duve, 1996, The Mainstream and the Crooked Path, in Jeff Wall, London: Phaidon Press.

5.　這裡我稍有去脈絡地借用 Art21 訪談的內容。沃爾雖然說是機密，但仍簡要 解釋其意圖與出發點。影片網址可參見：https://art21.org/watch/extended-play/jeff-wall-an-impossible-photograph-short/

6.　Giorgio Agamben, 2007, Special Being, in *Profanations*, New York: Zone books, 55-60. 並參閱中文版王立秋譯，《瀆神》，北京大學出版社，2017。

7.　本文全部的波赫士引言均出自臺灣商務印書館出版的四冊《波赫士全集》。

薄霧與黑雲：
關於廖震平的風景繪畫

On Landscape:
the case of Liao Zhen-Ping

> 「有些自然而生及依其自身組成在蒼穹這一部分的事物，
> 它們被稱為氣，它們以各種方式形成而且被帶上高空，當
> 它們消解時，它們不會停止改變樣貌……有時候我們看到
> 它們快速地在高空凝聚成雲而且染汙了宇宙平靜的面容，
> 以它們的運動輕撫著氣。」—盧克萊修（Lucretius），《論萬
> 物的本質，第四卷》

這幅畫以高架道路為前景、三種不同色彩層次的綠色系山嶺為
中景，遠景在帶有雲霧隱約透著陽光的天空表現中，創造多階
層的空間深度引領人們遊歷。而稜線上的巨型電塔立於畫面的
正中央，宛如標靶，從一開始就鎖定了我們對畫面中心的關注。
同時，電塔紅白相間的條紋也似乎呼應著畫面的構圖法則。這
幅以山為名的系列作品〈山 -5〉，是廖震平將前往花蓮的移動
觀看記憶，轉化為繪畫的視野；對我而言，作品的場景展現了
屬於風景繪畫元素之對比，也就是「定著、堅固的」，以及「變
動、不定的」兩種景物形態的對話。當風景繪畫作為對世界觀
看之擷取與再現，那麼去再現所見之物的狀態，經常也伴隨著
各種賦與精神性或文學性的抒情、激動與傷感等情懷。而對於
風景中不穩定與變動之物的處理，也許一直到了巴洛克對皺褶
的拜物式迷戀，對於那些不穩定的事物才有了穩固的表現方式，
而這一直都是風景繪畫的課題。其中，正是對於那些變動的和
不穩定的存在形態之捕捉和表現，乃展現藝術家手藝和觀念的
一大趣味與挑戰。

以〈山-5〉這幅花蓮途中山景的風景繪畫為例,有代表穩固堅硬的高架道路和電塔,也有象徵著持續變化、表現為綠意盎然充滿生機的山,以及遠景充滿動態暗示的水氣、雲、霧和光線等,也就是透過繪畫所捕捉的空氣視覺狀態,或「氣象現象」。我試圖指出的是這幅作品中的二元性,以及這種二元性之間的對話之設計,其實持續出現在廖震平的作品中。而這樣的對話特質做為繪畫的語言架構,也是廖震平的繪畫總是召喚那些經由觀看所通達與分享的感覺面向的組合方式。在此畫中,雲和光線的表現是含蓄的,而其迷人之處正是這樣的含蓄。他並未試圖著墨於雲的造形和光之色彩之間的戲劇性和炫技式表達。環繞山頭的山嵐在沉穩的陰鬱中,看似輕薄無形的氤氳空氣,其實是遮掩了陽光的色彩能力與鮮豔表情之厚重水氣。我們在另一幅〈車窗-3〉也能發現這樣的捕捉;描繪在日本搭乘公車時由內望出的擋風玻璃前景,道路延伸的透視消失點被空氣中的迷霧感遮蔽,而逆光的車內物件剪影則形成觀看視野的堅固框架,這樣的框架與隔音牆和路面結合,既突顯遠方不可見之迷霧,又被迷霧給淹沒。

事實上,廖震平並不常直接描繪雲,也許在 2019 年的〈兩根旗杆〉、〈稻田〉,以及更早的〈橋〉〈向山〉、〈富士山〉等作品中可以看見一些藍天白雲的景象,但更確切地說,他描繪的是天空,而且是關於距離與深度的空間問題。就此而言,繪畫的真正問題其實是去處理橫亙在我們與景象之間的是什麼?而廖震平繪畫中的風景,正是包含了對水氣、霧霾、空氣浮塵、光影折射、雲與無雲天空之掌握與呈現。這些東西確實隔在與我們眼球與所見之物之間,被視為得以穿透、形成某種詩意特質的阻隔或遮蔽的非形體,那是持續移動與變化的物事。曾經,古羅馬的盧克萊修在其透過長詩編織而成的世界觀中,以變動、微粒、縫隙的觀點論雲的生成與幻化,企圖以詩文捕捉、詮釋變動的世界現象;那麼繪畫是如何掌握這種稍縱即逝的、似乎可見的不可見,好像存在的不存在?我感覺這些東西有點像是法國藝術史家于貝·達米施(Hubert Damisch)對雲的探討,但我試著將雲理解為廖震平作品中水氣與霧霾的空氣存在之表現。

在《雲的理論》中，達米施對 16 世紀至 20 世紀繪畫中雲的描繪手法進行符號學分析。他指出在亞里斯多德的古典觀點中，雲是和色彩、而不是和圖形有關；也就是說，亞里斯多德的雲是色彩折射的舞台，而繪畫模仿的是雲的色彩，而較不是其輪廓或形狀。進一步地，雲位於透視法做為再現體系的極限，雲標了那些無法被標示的、賦予「無形式」與「易變」的事物一個身體。也就是，雲不但是關於形象（figure）自我分離的物事，更是其基底。「從觀念的角度來看，雲就是一種不穩定的形態，沒有輪廓、沒有確定的顏色，然而又有一種特殊的物質力量，可以任意成形或打破各式的形狀。」[1] 借助達米施對於雲的理解，是閱讀廖震平風景繪畫時的有益出發點——即，雲是一種沒有形式的形式，是觀看無形體物時的視覺代替物，也就是說：是看的潛能。

關於廖震平各創作階段的「看」，回顧其 2010 年前後時期的作品，經常以城市的空間邊界、外圍場景為主題，像是河堤外的廣場、疏洪道的籃球場、河濱公園等；我在 2010 年〈恍惚晃走的城市書寫〉一文中將這些邊緣場景視作都市意識的邊界區域。廖震平透過大量幾何形線條、塊面與留空構圖形成的空景，藉以「迎接這些來自不同都市經驗與生命記憶的觀看映照，在此流淌交錯。」並且，理解為「對繪畫空間隱隱晃動的暗示。」我以這樣的文字描述著廖震平早期的那些作品帶給我的感覺，「儘管那是狀似模擬攝影鏡頭視野的照片式繪畫，但這其實只是一種若無其事的佯裝；其中埋藏著的是清晰到恍惚的意識焦距調度間隙，並在像是強光刺痛瞳仁的幾秒鐘時刻，直入意識深處刺點般的記憶影像。」不難看出當時我總是特別關心繪畫場景對意識產生的效果，尤其是透過繪畫所捕捉的生活於城市疏離中的各種細微情狀。此外，移動中的觀看狀態是廖震平多年來持續處理的主題，從長距離移動的車窗望出、或是住家周遭的腳踏車與步行活動所見，再到專注於工作室內的靜物繪畫的最新系列，隱然可以看到某種由外景逐漸向內部移動、拉近的趨勢。當然，這跟生活情境的移轉與變化有關，除了反映其日本的生活經驗，也是這些年疫情移動受限與對自身觀看狀態之改變。

值得近一步深思的是，近幾年廖震平的風景作品較為明顯的轉變，除了將水泥建物描繪成幾何化的色塊做為景框，如「鶴見川」系列、「向山」系列與「橋」系列，也總在畫面上使用大面積的黑色遮蔽，例如〈風景與黑色形狀〉、〈樹幹〉等。我想，應該將這樣的黑色塊面理解為雙重性的存在；一方面，這是遮住景物也佔據大量畫面空間的黑闇地帶；同時，另一方面，這也是描繪的對象，一個以剪影形象成立於繪畫中的景觀在場。我試想，除了因抽象化而具有陌生化的效果，這樣的黑色遮蔽物形成「畫之暗夜帶」更是對前述水氣與霧靄再現方式的反叛式挑釁。

然而，當我更仔細地審視作品時忽然意識到，那其實是一朵黑雲。這些黑雲與白色薄霧之關係也許並不是相對抗的挑釁，而是互相提醒的存在。廖震平作品中的水氣與霧靄之空氣存在表現手法，以及做為描繪對象也遮蔽描繪對象的黑色色塊，它同樣是一種看的潛能（即遮蔽了什麼？），並提醒了我「未注視」（not looking）跟「沒看見」（not seeing）之間的不同。廖震平的作品正是透過對迷失在「未注視」跟「沒看見」這兩種潛伏的觀看能力中，安排與設計一系列鏡映我們共享經驗的繪畫世界。

註　釋

1.　Hubert Damisch, 2002, *A Theory of Cloud: Toward a History of Painting*, Stanford: Stanford University Press, 31–32.

從陽台城市到城市行星：
林書楷的積木堡壘
On Asemic Writings:
the case of Lin Shu-Kai

「兩人站在熱蘭遮上層城堡東北角的菲立辛根稜堡上，從瞭望臺窗口眺望，可將東邊的熱蘭遮鎮以及北邊的大員港道一覽無遺。風雨嘩啦嘩啦潑打在磚牆上，吹得瞭望臺中一片狼藉，兩人剛強的身影卻不曾稍動。」《逐鹿之海》小說的開場，荷蘭東印度公司台灣長官揆一（Frederick Coyett）的身影，以及熱蘭遮城堡瞭望城鎮與台江內海的空間陣式和故事場景，就在我踏入林書楷於南美館的「陽台城市文明—再現遊境之城」展場時，激烈地被喚起。

那是對大航海時代的遙想，以及府城歷史的想像性回憶。林書楷以「陽台城市文明」的概念發展出一系列作品，並利用木造臺座和模具搭建了一座仿熱蘭遮城的堡壘與積木城市。這座熱蘭遮城，或者也可以是印尼望加錫的鹿特丹堡，是大航海時代據點城市常見的烏龜造型城堡；我想，如果有個帝國主義版本的「城市行星」（Ecumenopolis），那麼這些類似的堡壘建築樣式，結合當時的航線與貿易網絡，就像是 17 世紀城市行星的旅行節點。

行星繪圖學

「城市行星」得自文化理論家多明尼克・佩特曼（Dominic Pettman）在《不可分的城市》（In Divisible cities）中的綺想，「如果我是造物之神，我要創造一個連結全世界所有城市的埃舍

爾式（Escheresque）無限與悖論建築的地鐵系統。那些隧道本身，以及從一個地方到另一個地方的人們，最後都將形構成一個城市行星（Ecumenopolis）：一個獨一且連續、無盡纏繞的城市。若真的是這樣，那麼我可以在曼哈頓的 Delaney 街搭上 F 列車，並在一連串的城市轉換後出現在台北的夜市，或是靠近布達佩斯的羅馬浴場。也許甚至是法國的 Urvill 闇區。」

某種程度而言，這是對卡爾維諾《看不見城市》的致敬之作。而台北夜市做為城市行星的旅行節點的想像，我試著將之映照在林書楷創作過程的遊歷與調查，對於荷蘭、印尼、台南的堡壘建築的相似性的關注，及其蘊含的時空連結意義。

展場中隨著堡壘延伸的空間裝置，是一座象徵個人空間的小型家屋，其位置相當於俯瞰城市的陽台高度，這也是「陽台城市」做為主題意象的設計配置。只是，陽台城市的視角隱喻，其實並不意謂著水平世界觀、或平坦傳統的製圖學想像；毋寧說，從 17 世紀到父親的年代，再到屬於自己的當代與未來，在林書楷那裡，將模具組織成積木城市，觀者參與對模具與產品之微觀、共同記憶的對話，並混搭著不同時空與彼此的經驗差異。終極地說，遊歷積木城市的過程，應會更像是史蒂芬‧葛雷罕（Stephen Graham）所謂隨時在線的「互動式無限數據景觀」（datascape），即谷歌地圖的縮放邏輯，將高空到街景混搭不同時間的地圖影像。

繪畫 / 書寫

> 「書寫始於何處？繪畫始於何處？」
> ——羅蘭‧巴特（Roland Barthes），《符號帝國》

里奧‧史坦伯格（Leo Steinberg）以「平台般的繪畫平面」（flatbed picture plane）闡述幻覺式的藝術向資訊性的藝術之轉移。也就是與其說繪畫是提供觀看視角的一扇窗，不如說它更像是一個布滿了圖像或文本等資訊的檯面，等待解譯而不是凝視。繪畫作為訊息，林書楷的繪畫作品其實很有資訊豐富性

的意涵，特定的線條、造型與符碼，在繪畫的平面上規畫、布局與發展。正如同其積木城市空間裝置，充滿了各種元素與排列組合。

高森信男在伴隨著展覽的出版品《解析・林書楷》中，以 31 個關鍵字的詮釋策略，指南般地梳理林書楷的圖像元素，例如：星系、迷宮、天線、地圖、部落、圖騰、台南、信仰等，這些詞條架構起創作歷程的主要發展軸線，成了閱讀林書楷的關鍵字鎖鑰。事實上，這也是帶有類似解碼意圖的圖像閱讀手段。「未來我想將畫中符號編成一本辭典，讓觀者依自身解讀尋找可能藏在其中的訊號。」林書楷一方面同意關鍵字是理解其作品的有效取徑，另一方面也將詮釋權讓給深入其圖像細節的閱讀者們。而我認為這些圖繪正是某種「非語義書寫」（asemic writing）的狀態，一種本質的書寫，不帶有訊息溝通任務的書寫。

所謂的書寫，一直都被視為某種意義的傳達或轉譯，意義比書寫本身重要；透過書寫，可以讀到訊息，理解意義，但卻忽略了書寫本身。而非語義書寫將熟悉的寫作符號轉換成謎樣的符號，也許仍延續著寫作的線性結構特質，卻並不屬於向來熟悉的符號知識系統。我們在亨利・米肖（Henri Michaux）與塞・湯布利（Cy Twombly）的書寫線條、黃致陽的筆墨軀體長軸陣、徐冰的《天書》，以及克里斯多福・史金納（Christopher Skinner）回應鍵盤與螢幕時代寫作模式的非語義印刷術等處，都能遇見書寫與繪畫的某種非語義本質；在那裡，人們將「看到」而不是「讀到」的東西形成觀念，並懸置在某種具生產性的張力中。

換言之，如果林書楷畫中的圖像是傳遞訊息的，那麼那個訊息正是神秘。那些似乎可辨識的塔狀建築、植物圖鑑、臉的結構、陽台人、飛行器等形象，是其神祕的相似性，而不是解密後的命名。這是著迷於《易經》、古老預言，以及某種朝向未來神祕情狀的他所創造的飄浮感世界，也是將林書楷推向無垠創作星系的力量。每一筆的手繪速度與堆疊狀態，就像是生命的星塵化存有，有機生發。

林書楷設置了四組展示平台，除了文件和日常物件，有兩組專門展示工具。其一是對父親鑄模工具與產品組合的「再考古」，另一個則是自己的繪畫工具，包含毛筆、刻刀、筆刷、容器等，上面均畫滿了圖騰性符號。望著這些書寫工具，我想起了對非語義書寫，以及「難辨的書寫」（illegible writing）著墨甚深的羅蘭・巴特，他對書寫工具的收集是出了名的狂熱。看到筆就想買。在巴特的紙本手繪作品中，能感受其對「人—筆—紙」的裝配，以及不同筆種的墨跡、壓痕、自動性效果、線條與暈染的愛戀。對巴特而言，寫作是一種感官的（sensual）活動，所謂的「文本的愉悅」很大程度來自手握著筆的勞動，以及墨水流淌至筆尖的文字誕生過程。

而以小毛筆（早期用代針筆）和壓克力顏料創作的林書楷，提到他朝九晚五的修煉式繪畫法，不設草稿地讓線條的活力狀態隨心境滋長。這種筆、紙、身體感與肌肉作用，終將默默地融為作品的全部。而此般繪畫修煉是結合其世界遊歷經驗，在工作室意象整合的「寫生」，也在這樣的狀態中思考城市、歷史與自身的關係。

物的故事

從已失落的模具鑄造廠出發，林書楷的物件其實隱然嵌入五行的思想，這不但是鑄模的材料特質與製作程序的轉喻，也是台南民間宗教信仰文化中重要的基本元素。進一步地，如此透過藝術對物與人之間的情感記憶與文化歷史進行梳理，令我想起巫鴻在策畫「物盡其用」展時所拋出的問題，即關於收集和保存、情感與記憶，以及私人／家庭歷史與時代環境的連繫等，對於物與物、物與人、人與人的關係之思索。

2005 年的這場「物盡其用」展，是宋冬將母親趙湘源的囤積狂熱轉化為分類展示的藝術計畫。這些屬於趙湘源的私人物件是一個記憶的場所，也是家庭關係的情感探索，巫鴻認為反映了深刻的歷史潛流，「當多年的政治運動拆散瓦解了無數家庭後，人們心中出現了一重組家庭、治癒歷史創傷的深切願望。」當趙湘源每天出現在北京的展覽空間中清點自己的收藏物並與觀

者交談、互動，而林書楷的父親則反覆現身在展場輪播的紀錄影片中，那麼，這些說故事的方式，或者，這些「一代人」的歷史記憶與遺留物，能為我們開拓出怎樣的生命知識與「物─人」關係的新感知？

多次展出的「物盡其用」展是生活物件的積累，2009 年宋冬的母親意外辭世後，成了遺物的展示物件多了母親「手氣」的索引性生命延續之意涵。如果物件也是非語義書寫的媒介，像是「物盡其用」的生命史書寫、崔斐（Cui Fei）「自然手稿」（Manuscript of Nature）系列的「書法」等；也就是藉由各種現成物、或是生態痕跡形成的非語義書寫，那麼林書楷的積木城市在不同展出空間的有機排列和組合生成，更是一種回應城市空間經驗和個人觀點的非語義書寫衝動。在林書楷這裡，「物的故事」是將具有營生意涵的模具，積木般堆疊為魔幻的城市意象。父親的模具鑄造廠從原本象徵經濟的廠房空間來到屬於藝術的展覽空間，這是物件的功能轉換以及不同空間脈絡對物件的再凝視。

有趣的是，林書楷的木模具做為物件，其實具備複製與創造的多層次意涵，它是創造物件的物件（模具翻成商品）、也是生產模具的模具（木模製成鋁模）。在不斷地經歷刻模、澆鑄、複製、修整的過程，終於，經歷了技術升級、產業轉型和沒落等台灣製造業發展史，這些模具成為物的見證檔案。

巫鴻將「物盡其用」自傳性的物件展示，視為具有保存歷史記憶和強化社會關係兩種意義的藝術和禮儀行為，尤其中文「物盡其用」一詞所展現的物的哲學。那麼林書楷對物的「再考古」所體現就是種對未來時態的加密。隨著空間星羅棋布鋪展的木模具，在這些模具和產品上書寫自己的圖騰符號，繪製的乃是一幅從陽台城市到城市行星的圖景，如同賦予物件新的生命與未來的可能。

參考資料

1. Dominic Pettman, 2013, In Divisible Cities: A Phanto-Cartographical Missive. New York: Punctum, 33.

2. Peter Schwenger, 2019, Asemic: The Art of Writing. Minneapolis: University of Minnesota Press.

3. 朱和之，《逐鹿之海：一六六一臺灣之戰》，台北：印刻文學，2017。

4. 高森信男等，《解析林書楷》，台南：德鴻畫廊，2021。

5. 史蒂芬 . 葛雷罕 (Stephen Graham)，《世界是垂直的》，台北：臉譜， 2020。

6. 羅蘭 . 巴特 (Roland Barthes)，《符號帝國》，台北：麥田，2014。

7. 巫鴻，《物盡其用：老百姓的當代藝術》，上海：上海人民出版社，2011。

感覺的品質：
龔寶稜的「採光良好關係」個展
On Things:
the case of Gong Bao-Leng

昨天
雲彩還飄過
房間深處。
但現在鏡子是空的。

下雪
梳理天空。

—博納富瓦（Yves Bonnefoy），《鏡子》

在「採光良好關係」展覽中，有一面僅模糊反映著場景的「鏡子」。這面以鋁框、隔熱貼、玻璃纖維網格膠帶和密封條組成的「鏡子」，實際上是光線得以穿透的近透明介面，由幾種塑料元素拼組為鏡框裡的內容，也在隔熱貼的反光效果下變成偽裝的鏡面。在人造光線與自然光線的交互影響下，我們透過〈室內的魔幻時刻〉這件作品看見空間氣氛變化之示現；但那是一面空的鏡子，因為可以透過鏡子看見背後的白色牆面。而在鏡框內部，人們所見的影像隨著角度呈現不同色彩，而自己的身影則和鏡面上的網格、符號結合。在偏綠色光線、白色牆面、灰影的交融與中介地帶，結合材質的物理品質形成的視覺觸感，在不同的觀展時刻，光線緩緩調度其顏色與溫度變化。也許，

〈室內的魔幻時刻〉的構成方式就是一首詩的樣子，特別像是博納富瓦的《鏡子》那樣的詩。在鏡中世界，我們重新梳理自己與場景的關係。

〈室內的魔幻時刻〉這面鏡子，映照著的是對面牆上一對購自連鎖家飾店的白色風琴簾。簾子上的咖啡漬不均勻地暈染、隱約失控地隨著遮光簾的紙纖維流動並乾涸。日曬曾經降臨，凝止了褐色液體疾行浸滲的倉促，美式咖啡的細微粉末在纖維的毛細旅程中停泊，如同被遺留在乾溪河床上的苔蘚礫石。水流已獨自遠去，那是水分子留下的秘密，如同時間與思緒的沉積、並化為痕跡。這也是龔寶稜轉化自晨間日常，微觀咖啡杯底的漬痕，在紙簾子上轉化為被陽光曬焦的形象寓意，而氣味與咖啡色的粒子沉降並疊為層次，勾勒出咖啡的時間感。

創造氣氛

幽微的咖啡氣味，撩撥光與思緒的場景。這是作品〈杯底（早晨儀式）〉的故事。紙質的白色風琴簾，無論在實用層次或是符號學意義上都是一種面向光的語彙；這裡，有著關於明亮與黑暗之間無數的中間地帶，是那麼幽微的無數種光之情狀，微暗、偏暗、溫潤的灰、稍亮、曝曬之光譜。光與簾子的互動，形成一系列文字終將難以捕捉的空間感知，是真實的接觸與穿透，也是空間參與並被形塑的遮蔽與創造。如果只考慮到與光的實用關係，那麼這對簾子應該掛在展覽空間的落地窗上。但現在作為某種獨特的創作性表達，簾子以光線控制者的角色，參與帶有色彩的人造光源，以及鏡子所共譜的一幕光影戲劇。此時，作品〈杯底（早晨儀式）〉與〈室內的魔幻時刻〉，以及不起眼角落須特別留意的晶瑩剔透小水晶球之排列等，已組成一套關於氣氛的空間言說，透過呈顯氣氛的擺設，尋覓感覺火焰之生發。

這些對於作品關係的描述，試圖引入的是對於擺設的結構與氣氛的結構的關注。事實上，這是得自布希亞《物體系》中的思考架構與分類。「物」作為問題，其實不只是在布希亞早期思想體系中連結商品消費，還必須連貫著「象徵交換」思想、物

之「復仇」與「誘惑」主題，甚至晚期的「不可能之交換」（impossible exchange）。從《物體系》對色彩、材質、形式與空間的某種文化評論出發，進一步思考龔寶稜的作品是非常有意思的。「如果擺設是功能的演算，那麼氣氛就是色彩、材質、形式和空間的演算。」一方面，《物體系》提供了思考人、物、社會之間關聯的框架，而這正是龔寶稜作品蘊含的議題寶藏；另一方面，龔寶稜的作品以幽默、感性與直覺的氣質，提供一系列的有趣事例。在我眼中，當人們準備好要穿行於商品消費與功能化體系議題時，這些作品反而充滿著難以被適當歸類與窮盡其意義的，總是玩耍於熟悉與陌生兩端的淘氣。

進一步觀之，龔寶稜的作品，與其說是屬於《物體系》中「非功能性體系」的古物與收藏，其實應該更像是《物體系》分類中的「玩意兒」（machin），一種偽功能性的無名之物，功能錯亂的無意義小發明（gadget）。那是關於無理性的複雜化、怪異的技術性、無意義的形式主義、對細節的強迫性注重等，對物的形象展開想像性投射。例如以超過七種不同材質零件組成的〈活動照明〉、橡膠止水墊片和珠鍊組成的〈跟著物體轉彎〉、鏡面光澤的不鏽鋼排風口改造成〈從 0 到 0（方向）〉、T8 日光燈與隔熱貼的〈半格〉等，甚至可以說每件單一作品，或是作品的複數性組合都是類似這樣的狀態。每組作品都有其故事與發生機遇，有些是必然，更多的是來自偶然。作品的組成方式意謂著述說的慾望，以及對消逝的當下性之召喚，都是藝術家自世界與生活經驗中擷取，凝煉成物的世界之鏡；或者，物之詩。

另一方面，龔寶稜施展其敘事欲望所展現的雕塑般的形體，與其看作是對當代藝術現成物挪用傳統的延續，我試想，若從發現新物種的角度來理解或許會更加有趣。因為那將會有點像是當年打破所有分類法的鴨嘴獸以異獸之姿第一次出現在人類視野時，為人類帶來的定義與分類難題。「這是什麼？」或「我到底看到了什麼？」也就是說，看的對象是像鼴鼠加鴨子的怪物鴨嘴獸，其實反思的是自己的知識體系。艾可（Umberto Eco）的《康德與鴨嘴獸》便是這樣的一本探究之作；想像了康德如果遇到鴨嘴獸，將會如何展開從感覺印象、生物學觀察

到確定圖式並建構概念的思維實驗,進而梳理《判斷力批判》與符號學問題。龔寶稜的作品對於新的功能、新的關係、創造性連結的各種疑惑物與新發明,其實也都回眸凝視著身為觀者的我們,某種要求貫注自身想像力的自我觀看與體察。因此,仍需不斷地回到展覽擺設與氣氛的系統中來反芻我們的體驗。當然,陌生與新奇的物的狀態,早已為我們啟動了關於擺設與氣氛的新觀點。

列舉物件

我們已經看到,龔寶稜喜歡將大量功能不一的物件裝置為雕塑,或是,雕塑為裝置。如果試圖盡可能地詳細描述這些作品,則可以羅列出一大串物品名稱。其實,列舉名單一直是種不可言說的文學傳統,可以是人名、地點、物種、作品、書名、物品等,宛如攤開收藏目錄。這也是我們能在堂·德里羅(Don DeLillo)以大量列舉物品再現的小說情境中,或是村上春樹商品目錄般的作品都能感受到,對於「鋪排」與「展示」事物的熱情。

「荷馬(Homer)可以清楚地想像出盾牌的模樣,因為他對當代農業和軍事文化有充分的了解。他很了解自己的世界,他了解這個世界的法則和因果,這就是為什麼他可以給這個盾牌『一個形式』。」艾可在〈我的名單〉中曾提到自己對於列舉名單寫作手法的喜悅,而荷馬可算是始祖之一;事實上,某方面作為回應著百科全書和珍奇櫃的分類與收藏慾望的文學傳統,列舉名單是表達聚集、重複、延伸意涵的寫作手法,這是以列舉有限的形式和概念來想像無限的修辭學。稍加留意也不難發現,當前國內外許多展覽和作品名稱的命名手法,也都著迷於列舉法。這樣的列舉,讓名單中的詞彙除了可以繼續在腦海中抽象地持續延伸,並讓這樣的延伸形構為印象,成為某種意義或觀點的表達。

在另一層相似的意義上,龔寶稜作品的組成方式也正是對物件意義的充分列舉。藝術家對於其所收集之物的充分體認,深度了解這個物件的世界,喜歡逛這類物品聚集的場所,思緒永遠

浸潤於物與物之間關係的敏銳光照下，隨時在不同事物中找出新的連結關係。我認為，龔寶稜對於物之聚集、嵌合與組裝，或者說是再發明，在功能與外觀層次上混淆了技術物、零配件、媒材物性，進而將物的原始功能與理想設計，置入新意義或無意義、新目的或無目的的外形與狀態中。我也總會忍不住想列舉一串名單來呈現龔寶稜作品的諸感知面向：冗贅、偽裝、拼湊、詩意、想像、破壞、遊戲、神祕、功能、奇異等，總能繼續增加的詞彙。或者，也可以大量列出藝術家作品中使用的每一個工業製品、生活物件、機具零件等，成為一長串的物件明細表。

物之流

對於作品的拼接與組合、部件與整體的關係、物的本質與引申義等狀況的思考，多少召喚了哈曼（Graham Harman）關於事物組成的「客體導向本體論」（OOO）式看法。首先，物與其品質之間的關係是鬆散的。其次，如果本體論是告訴我們事物是如何存在的，而不是有哪些事物存在，那麼 OOO 告訴我們如果事物存在，會是以我們是無法完全地把握、接近或影響它的方式存在著。亦即，這種撤縮（withdrawal）原則試圖表明，呈現在我們眼前的東西，總是比我們看到的還要多，這也包含了與非人事物的因果關係。於是，這兩個原則便組成了 OOO 藉以表達物狀態的四種結構：真實之客體、真實的品質、感覺之客體、感覺的品質。在這樣的脈絡下，對於物的認識，其思想與感受將是流動性的感知。同陣營的莫頓（Timothy Morton）有著蠻類似的看法，認為總是把（對象）物視為某種堅固實體的想法是危險的。因為對莫頓而言，物的存在方式像是某種液體的流動型態，可比擬為剛果的非洲宇宙觀裡的「卡倫加」（Kalunga），宇宙之間是海洋般的液態情狀，而「卡倫加」代表著連結不同世界的邊界，同時也是門戶。

我在龔寶稜的作品中，以及其創作思考與實踐中，窺見某種滿盈液體特質的物之存在狀態的關照方式。是的，事物是液態的。從哈曼、莫頓再到龔寶稜的物件之詩，我想像成潛入不同水溫與光照裡，感受對靜謐深度與壓力之反饋、飛魚般生物振翅鼓

動震撼、海潮能量衝擊之捕捉與回憶。在這些作品中，我們總能體驗到關於真實之事物、事物的品質、感覺之事物、感覺的品質等，那些並不仰賴單一出入口的流動的狀態。並且，能據以展開屬於物之組裝奇想、部件與整體的去脈絡化交往、擺設結構經營、氣氛結構創造、自身記憶的喚起等創作向度。從藝術家自身對於時間、氣味、濕度、光照、收集慾望、細微感知等經驗出發，本文試著摸索的幾條觀察軸線，亦即「創造氣氛」、「物件列舉」、「物之組成狀態」、「結合自我經驗的流動性生成」等，在「採光良好關係」展中以不同時刻的光之色彩布置主軸，無論是晨光、午後、夜闌時分事物的樣子，幽邃地呈現出在自我與事物的關係之海、感覺洋流中悠游的景象。

異獸與繁盛的幻境之域：
林義隆的銅版畫與神造的孩子們
On Fantasy creatures:
the case of Lin Yi-Long

喜歡觀察細微小事物的藝術家林義隆，其觀看世界的目光一如他面對待繪製的空白銅版時的專注特質，總是靜觀自身外在與內在隨機生發的情狀，嘗試捕捉它們、描繪某種可能並未具體的影像。有時，林義隆的創作靈感會來自熟悉巷弄深處的一道懸浮光塵，或是陌生城市矮牆上某株植物的姿態。這些，也都逐一轉化成為林義隆作品中的幻境與異獸。

異獸們悠游地存在於林義隆所創建的那華麗魔幻的世界中，那是〈羅盤池〉、〈棲光谷〉、〈發光帶〉、〈桐杏相之森〉等作品，在高度細膩刻畫中打造而成的豐盛壯麗之城。又或是〈圖鑑集〉系列，似鹿又似馬的異獸單獨地現身在精緻的小品畫框中或臥或立，像是貴族家徽章或古時皇家軍隊旗幟，更可能是戰場上身中多箭的英雄坐騎。此時，我們已經發現林義隆繪製的這個世界，總是沒有人物的蹤跡。

從那幻境世界逃跑或釋放出來的，便是計畫製作一百組動物頭像的〈標本室〉系列，以耳朵、眼珠、角與毛色分布的形態變化，展現每一隻獨有的性格與表情。乍看像是狩獵者的炫耀的獸首戰利品，但沒有人能捕捉牠們，因為從未有人見過牠們；這也並非充滿指示性意涵的中國十二生肖獸首那樣的文化布陣。我想，這是在某種感覺的直接生發狀態，以及藝術家之手和媒材相遇時的神祕自動性中，也就是在創作的光照啟示時刻，所產出的「神造的孩子們」。這些異獸們儘管存在於想像世界，其

實不免也有對經驗世界裡動物形體之參照。當陶土在手中逐漸揉捏成形，也在細緻繁複的銅版刻畫過程中，藝術家創作主體流變為異獸，體現在自己創造的幻境之中。

只是，當我們談到魔幻生物、奇幻異獸，腦中出現的是什麼？我的問題其實和提摩西‧莫頓（Timothy Morton）對於「太空船作為一種存在」的提問有某些異曲同工。亦即，說到太空船，我們腦中出現的是什麼形象？有人的太空船外形是參照真實存在物，但更多可能是來對太空航行機具的想像，尤其是來自電影、小說、漫畫與電玩。然而這些想像中建構的太空船真的存在嗎？怎樣定義存在或是不存在？對莫頓而言，「這些太空船的形態不只是我們腦中的徵候（symptoms），或我們想像力建構出來的虛構事物，它們是自主（autonomous）的存在。它們有些什麼想告訴我們的。」

在林義隆打造的繪畫世界裡，無論是植物與動物、雌與雄、無機與有機、真實與虛構、堅固與流體、物之特異形態與其意義可能性等，都在「無深度」與「無限深度」同時發生的畫面空間表現中，融合為一系列互相連結與纏繞、迎接持續變化的共生形體。於是，在我眼中，林義隆的作品就像是一顆顆晶瑩剔透的影像水晶球，包羅著此種雜揉著想像與真實的虛幻世界，但它們不是虛構，而是如同腦內的太空船比喻；於是，我所感知的那些姿態萬千的異獸們，以及那樣細節繁盛的幻境之域，正是一種自存存在的活力樣態，向我們傳達著關乎力量、感知、與思想的蓬勃生命景觀。

犬的身體和一些延伸：
吳權倫「馴國」展覽中的人犬關係圖
On Animals: The Canine body and other thoughts regarding "No Country For Canine"

在 11 世紀阿拉伯醫師巴特蘭（Ibn Butlan）的養生保健圖集《健康全書》（Tacuinum Sanitatis manuscript）中，有一幅〈毒參茄與狗〉（Mandrake Dog）圖。據傳毒參茄（Mandrake）這種植物的根部像人的身體，食用有神奇療效；然而，將之從土裡拔起時會淒唳尖叫，聽到那叫聲的人類可能會發瘋甚至死亡。做為養生指引手冊的《健康全書》，建議栽種者欲「獵捕」或採摘毒參茄時，可將它與獵犬綁在一起，利用獵犬奔跑時的力量順勢拔起來，而這過程人類最好離遠一點。

仔細思量這個經常做為文學典故且帶奇幻感的中世紀傳說，其實涵蓋了人與植物、人與狗、狗與植物之間的互動所形成的豐富軸線，有著各種攸關抗拒、滋養、傷害、合作等，屬於人類、植物與動物之間的生命鏈結。也許，啟動這個動態生命關係的，會是從那隻獵犬的奔跑開始。

犬的政治位置

這隻即將奔跑的獵犬，已不再是自然界中一隻自由自在的野生動物；牠是人類馴養的動物，牠正在「工作」、「執行任務」。若從社會象徵的角度，牠在人類社會中，已有其政治位置。這隻即將奔跑的獵犬，很適合引領我們進入吳權倫的「馴國」個展中；當然，這不只是由於牠是獵犬——儘管展覽中有大量的犬，更多的是人犬關係的各種政治性所引發的思考。在台北市

立美術館的「馴國」展覽裡，由犬所串連起的關係網絡，及其關涉的歷史與科學知識脈絡極為廣袤，但議題主軸鮮明。綜觀展覽，吳權倫創作論題的出發點之一，是將犬之血統與人類的國族意識類比，某種程度上將「狗之品種，人之民族」之概念並置，並在品種、血統、形象、陶瓷擺飾的交相比喻中，打開批判與反思「人類中心主義」與「人類例外論」（human exceptionalism）的入口。

展覽一方面呈現了吳權倫過去幾年累積的調查、研究、收藏與創作成果，另一方面也整合了犬的考古史、馴化史、器物史、工藝史、軍事史、民族史、貿易史、私人收藏史等，亦即由犬之血統和人類豐富馴犬歷程所發散出去的議題軸線。同時，也置入了那第三人難以深入討論的、或較為隱性脈絡的藝術家個人與狗的情感史──那也許是藝術創作路上的陪伴關係，或某個人生階段的摯友；雖然隱性，但彌漫在每一件作品的誕生過程中；雖然隱性，卻是整個展覽的驅動力量。整體觀之，藝術家經由網路搜尋資料、聯繫飼主、辛勤參訪踏查、文獻整理、攝影歷史影像收集與複製、收購過程的各種機緣和角力、製作紀錄片等工作情狀中所完成的每一件作品的背景敘事，都闡明了這是一條以人類為軸線的際遇。簡言之，「馴國」試圖告訴我們，犬的身體參與了人類的各種歷史與文化狀況，涉及種族、極權主義、戰爭、經濟發展等。

可以肯定的是，這裡並不是犬的科學主題館，或是某種名犬認證協會所展演的犬類世系的知識系譜展。「馴國」的展覽空間配置展示了人犬命運相互映照的觀點，藝術家拋出來的幾個問題線索在這個十字形空間中彼此交織。我們要面對的是，展覽做為事件，是否在犬的視線與人的視線之間，在非人類主體與人類主體之間，在紀錄文件與物件收藏之間，其試圖揭露的人與動物的倫理關係，透過藝術與展覽的空間敘事特性可以如何再思考？

吳權倫展示的不是真正的犬身體，不是毛皮標本，甚至連犬的照片都不是。展覽中唯二有名字的犬，是由法蘭茨（Walter Frentz）所拍攝的希特勒的德國狼犬攝影肖像〈Blondi〉，以

及進入展間之前的看板上，許多幅由藝術家自己所飼養的神犬「呷布」的照片。不難理解的是，陶瓷犬是動物犬身體的符號性替代，是經由人類的觀點與人類的技術創造出來的犬形象。在「馴國」展間中，我們隱約跟隨著陶瓷犬的收藏小史前進，如同魚貫步入城市摩天輪的包廂，隨著高度上升與視野開展，逐漸理解犬的議題像是城市道路與河流那般有著主線與支線分布的各種觀點、網絡及其交匯，而當摩天輪再度繞行回到地面，我們對於城市已有了更多的理解層次，就像是看完展覽的我們，對眼前尋常的廉價陶瓷犬已有新的意義連結和體認。也就是說，透過展覽的空間布局，做為動物的犬，與做為物件的陶瓷犬，以及連結人類的國族、政治、經濟、命運等面向的馴化系譜，再加上主導犬的生命狀態與演化路徑的人類，這些都形成展覽的敘事網絡，也正是吳權倫在「馴國」中所要邀請人們思索的「人—動物」生命政治狀態。

另一方面，儘管吳權倫的研究工作看似是一套以人類為主軸的，關於犬的歷史的爬梳，其實有幾幅系列繪畫與羊皮狗零食翻銅的作品〈B_EEDS, N_TION, ETHNI_, R_GION〉在展覽中的置入方式，可說是較為私人面向的對於犬的情感投射，試想自己是犬。我想，這樣的情感是一個緩緩起伏的平靜海面，溫和搖蕩著臺座上那些像是台灣宮廟神壇上神像群集擺放風格的陶瓷犬群。我的意思是，像是「當收藏成為育種」系列那散發著精神光澤如神像般的犬雕像，以及斜倚著牆面發出彩色光芒直視前方的犬肖像攝影，或是〈特別的褲子,不可熨燙中國,不可熨燙中華民國〉宛如神像般戴著金牌，抑或驕傲高貴的〈Allach Nr.76〉白色大狼犬放射著神聖修辭的犬姿態等作品，如果是由它們扮演著屬於展覽的主敘事時，其實有幾件作品反而像是隱藏的情感細流緩緩流淌在其間，形成展覽的基底節奏。

馴化或反人類中心主義

「那些你以為你很熟悉的狸犬、獵犬……心中其實都是狼，只是比較友善的狼。」[1] 在《馴化》一書中，羅伯茲（Alice Roberts）推斷最先養狗的不是農夫，而是冰河時期的狩獵採集者。其中，狗的祖先是由灰狼馴化而來是肯定的，但各種化

石的基因研究、與人類發生關係源頭的證據推測、遠親雜交系譜、演化世系之分岔、品種與分類學的問題等，構成人類對狗的科學考察史，就好像是鋪展成一幅關於考古成果與科學未決爭議的「狗的世界地圖」。

「馴國」某種程度亦從考察企圖出發，例如入口展牆上一組由27幅文件拼起來的血緣關係圖表，其內容標示了犬的種類、血統與命名之複雜性。而極長的作品名稱，也強調出某種血統、世系難解與未定的意涵；此時，這件作品似乎正將馴化與育種工作的人類中心主義鋪展開來。[2]然而，許多由人類馴化、改變、甚至經配種而「發明」的陪伴型動物，由於牠們和人類共同生活，情感高度密切；因此，我認為在批判人類中心主義議題時，關於人類與陪伴型動物的關係，相較於野生動物和食用動物的倫理問題會有更多探討層次；而陪伴型動物中又以犬最為密切。在遠古時期，人類與狼，或者是突破物種界線的始祖犬們，開始在彼此猜疑中學習分享食物、合作狩獵。同時，在早期人類聚落中幼兒與幼狼也漸漸成為玩伴與守衛；也就是說，人類與狼、與犬成為密切夥伴關係的歷史發展並不全然是由人類宰制的單向過程。這裡所突顯的問題是：馴化一定是人類中心主義的單方面力量施展嗎？對此，學者黃貞祥認為，「動植物的馴化可不是一個『事件』，而是一個『過程』……我們人類馴化了這些動植物後，牠們也反過來改變了我們。」[3]其實，地球上能被馴化的動植物種類是稀少的，而人類做為動物，也是藉由不斷馴化自己，以改變天擇對人類命運的影響。

為了討論由馴化議題而來的反人類中心主義，我想先暫時離開「馴國」展場。人類做為地球的一份子，我想到的是生物學家尤愛思考兒（Jacob von Uexküll）在20世紀初期研究硬蜱所發展出來的「生態圈」（Umwelt）的觀點，這讓我們得以改變人類面對動物時的主觀視角。在1934年的《向動物與人類的世界突襲》（A foray into the worlds of animals and humans）一書中，尤愛思考兒希望讀者跟著他「展開一場旅程；不是進入某個『新科學』，而是來到許多陌生的世界，以及與人類同時存在，就像是一個個泡泡的眾多平行宇宙。」[4]這些世界，就是尤愛思考兒提出的動物的「生態圈」的看法，意

謂著圍繞的環境，動物以自己的意義、興趣和影響力，在這個環境中組成與棲息。這樣的觀點認為所有的動物都是在有意義的環境中創造意義的生命，進而裂解了「人類例外論」（human exceptionalism）及其對其他物種產生的暴力。「生態圈」的觀點，讓我們思考人類和非人類的不同的世界，也就是人與動物是如何分享與共同組織環境。

具體而言，尤愛思考兒的「生態圈」論點建立了關於生物的一個基本觀點：動物的世界由動物的感官限制和其反應的行動範圍來決定，尤其是那些不會「回眸凝視」的生物。對此，阿岡本（Giorgio Agamben）在《敞開：人與動物》中，便展現了對於尤愛思考兒區分「環境」（Umgebung）與「生態圈」觀點的關注，並以〈生態圈〉和〈硬蜱〉兩篇短文評述尤愛思考兒在處理人與動物問題時的貢獻。尤其是關於消除人類中心主義與人類主宰的自然形象時，特別指出「經典科學只看單一的世界，認為這個世界是由諸多物種組成，有個等級秩序，從基礎形式上升到高級的有機體」，阿岡本寫道：「但尤愛思考兒認為感知世界存在無限的多樣性，儘管牠們之間沒有交流並互相排除，但這些世界都同樣完美且連結在一起，宛若一幅巨大的樂譜。」[5] 關於這一點，在《何謂裝置？》那裡，阿岡本以更加扼要的方式闡釋前述這種讓人類得以區分於自身的機制：「對於生命的存在來說，創造了人類的那個事件，構成了某種區分⋯⋯這種區分把生命存在自身與其周圍環境的直接連繫剝離──這也就是尤愛思考兒和海德格先後提到的『收受刺激─解除抑制』循環（the circle of receptors-disinhibitors）。如果破壞或中止與環境的這種連繫，會讓生命產生無聊（boredom）和敞開性（Open）。無聊是中止與解除抑制直接連繫的能力，而敞開性則是透過建構一個世界，來認識存在本身。」[6]

《敞開：人與動物》可看作是阿岡本關於「赤裸生命」與「例外狀態」分析工作的延伸，主要透過閱讀海德格對於動物的「世界的貧乏」（world-poverty）相關論題，來思考非人類的生命。我們不難觀察到，關於人類中心主義議題的批判在近廿年來理論和當代藝術對「動物轉向」的關注中早已是議題重鎮，

其中阿岡本對動物議題的關注更經常是各領域對話的對象。在當代藝術領域，《藝術與動物》的作者艾洛伊（Giovanni Aloi）是探討動物議題具代表性的評論者。透過像是藝術評論般的案例書寫，艾洛伊更加鮮明了那些動物的身體、動物的聲音、動物的凝視與動物的蹤跡，在當代藝術中都是新的啟動創作問題的體裁。面對藝術與動物，艾洛伊問道，「關於自然與動物的問題，藝術如何提供更新、更多焦點的觀點，並且對我們產生什麼改變？」[7] 我想，這樣根本的提問，可以做為當代所有以動物為議題的創作與展覽的第一課題。其實，我自己也常常思考，在這些高度由人類知性與慾望主導的當代藝術場景中，做為人類的我們透過各種批判反思人類中心主義與試著「讓動物說話」的作品案例想得到的是什麼？而真正得到的又是什麼？動物是獲得其主體性或是更加被工具化？為什麼是動物？為什麼開始對各種非人類感興趣？其實無論如何，我們不難理解在人類—動物—藝術的連結中，人類真正需要的是一種不斷自我反身的立場，因為反思與自我批判正是人類重要的能力。

動物的凝視

回到「馴國」的展場裡，我們就得開始接受臺座上陶瓷犬的凝視，同時，也被四周的犬攝影肖像觀看。也許我這般陳述產生的問題很明顯——這些都不是真正作為動物的犬。無論其姿態和眼神多生動，無論在釉料表現下其毛皮和眼睛色彩有多麼變化多端，牠們終究是陶瓷犬、是攝影圖像、是繪畫；簡言之，它們是「物」。事實上，處理「物」所具備與發散的知性或感性言說力量，正是藝術處理各種文本的專長技藝，亦即是說，這是符號學層次的替身在場；或者說，這多少像是在台灣廟裡觀看神像的經驗。事實上，你難以區分神像金身「是」或「不是」神明，或者，真正的問題是你能否從神像金身微闔的眼神中連接、感通神性？那麼，我們又能否從觀看做為「物」的陶瓷犬，以及做為「動物」的犬的眼神與身體兩者的差異經驗中，延伸投射人與動物相互觀看時的差異經驗與記憶？

「馴國」展覽中，我印象最深刻的就是「當收藏成為育種」系列作品中每一尊與每一幅犬的眼神的色彩和其表現之變化多

端。這些群集的犬之觀看，像是施展人類被動物凝視的壓力。而關於動物的回眸凝視，雖然，這是個狗派的場子，但我想談談著名的德希達的貓。將差異哲學連結動物議題是晚期德希達的關注焦點之一，《動物，故我在〔故我追尋〕》（The animal that therefore I am / l'animal que donc je suis）一書是在德希達過世後才出版，書中包含了 1997 年在 Cerisy-la-Salle 舉辦的「自傳性動物」研討會中十小時的演講。德希達提到，動物的議題早已反覆出現在其書寫中，自從他開始寫作，動物與生命的問題就一直是重要且關鍵的質問。[8] 也可以說，這場演講提供了一次機會，讓他可以對自己多年來關於動物與動物性的主要的幾個線索進行反思與梳理。而其中重點，便是哲學上對人與動物的二元區分。「語言、理性、死亡經驗、哀悼、文化、制度、技術、衣著、謊言、虛偽、隱藏行蹤、禮物、笑、眼淚、尊敬等。」德希達說這些在人與動物二元區分的觀點中，都被預設為動物所缺乏的；也就是動物長期被邏各斯（logos）否定，同時也暴力地將動物的概念和分類均一化。德希達就是要挑戰這種將人與動物對立起來的哲學根基。因為這是關於生命的根本問題，不但在哲學思想中，也超越哲學思想，德希達建議人們需要仔細地重新考察，而不只是單純地捍衛「動物權」或「人權」。

進一步來看，德希達晚期的《動物，故我在〔故我追尋〕》，同樣是「動物轉向」的理論對話重要的援引對象。由於動物長期被視為均質的單一概念，因此他認為動物是哲學裡的盲區，也是人類做為一個被建構的概念，未被質疑的基礎。從他描述自己在浴室裡裸體與貓對望的經典場景中，德希達在被貓凝視的過程看見自己的羞恥與脆弱。「動物看著我們，而我們赤裸地站在其面前。思考，或許就從這裡開始。」[9] 當看見動物凝視著我們的時刻，意謂著我們看見自己被置於另一個世界的脈絡之中；在那裡，所謂的生活、說話、死亡，可能都有著不同的意義。也因為在浴室的這個時刻、這個空間，「做為動物的我」與「不是我的動物」交會，德希達認為提供了一個思考人與動物倫理學的基礎。換言之，在這場與貓的相遇場合，在德希達的反思與意識的自我來到之前，貓的「觀點」已經在場。德希達發現自己看著貓時，其實已經被貓看著了。像這樣的事

件，德希達認為，在自己的主動觀看之前，就已經被動物他者凝視著的狀態，也就是自我意識組織起來之前被動物凝視的關係，是被許多哲學家忽略的。或者，其實也有著像是史林溫斯基（Sharon Sliwinski）將之理解為某種「原初場景」（primal scene）的詮釋進路：「（德希達）解構各種傳統人類決定論的努力，如今暴露在稱之為動物凝視的焦慮相遇之中。」並且，「過去整個世紀的關於『人類意謂著什麼？』的爭論，現在必須從動物的問題中尋找解答。」[10]

延續著 1990 年代末期的動物思考，2001 至 2003 年德希達的最後研討班主題為「野獸與主權」（the beast and the sovereign），這個持續兩年的研討班隨後也以《野獸與主權 I & II》兩卷著作呈現。德希達除了處理之前未處理過的動物與主權問題，也引領學生重讀並反省自己以前所讀過和發表過的文章和主題。第一年的研討班很大程度地延續了《動物，故我在〔故我追尋〕》的主題和進路，第二年的主題則有較大的轉變。[11] 在第一年的研討班中，德希達質問人與動物之間那條界線所採取的策略是，指出當時最新的動物學研究已發現某些動物具有哀悼的能力，並且也懂得使用語言和工具。當人類自信具有某些特定能力而動物沒有，這便是人類對動物施展的威權（sovereinty），其結果就是對動物世界的各種侵犯和暴力，然後再否定那些暴力。經由探討「野獸和權威」（the beast and the sovereign）、「動物性和主權」（animality and sovereignty），結合解構和精神分析途徑，將那些關於動物的語言、痕跡、回應（而非反應）的能力等，以及尤其是連結在海德格那裡被視為人類獨有的「死亡」（只有人類會死，動物只是凋零）。[12] 第二年課程除了人與動物的主題，更加入了德希達稱之為「存活論」（survivance）的各種主題：關於孤獨、原始暴力、煎熬之死亡（dying a living death）、生存、各種生存的幻象（phantasm of survival）、土葬與火葬之抉擇、祈禱、檔案等。[13] 從被貓凝視的場景，開展出一系列關於生命的思考，不只是在快速發展的「人類—動物研究」（Human-Animal Studies, HAS）領域，眾多當代相關研究領域都能看見德希達留下的議題及其影響。

若回頭觀察吳權倫的創作思考，那些具有生態觀點的動物議題關注，從吳權倫先前的創作計畫中便已能窺見他將關注現象問題化的脈絡化思考。無論是「你是我的自然」系列、「國道一號國家公園」系列、「馴養」系列、〈標本博物館〉、「沿岸採礦」系列等計畫，都有著藝術家對於人類與非人類被置入二元論述模式的質問與探討。同時，「馴國」展可視為創作生涯一個重要的階段性成果；吳權倫設置了一個被動物觀看所激發的人類自我反思的場域，而某種程度上觀者也能被展場中數十組顏色各異的陶瓷犬眼睛所啟動，尤其是「當收藏成為育種—歐洲 & 台灣」兩個系列的雕像與攝影肖像，以及在特殊機緣下獲得的收藏級白色大狼犬〈ALLACH NR.76〉等陶瓷犬身上。儘管我們只能透過做為物的陶瓷犬，也就是符號學層次的替身在場，這是前面已指出的問題，但人類與犬畢竟不同於其他動物，是能理解彼此語言和眼神的凝視交流的親密夥伴關係，因此我們如何透過犬重新組織自己的思想觀點？尤其是人與犬持續參與彼此的物種歷史，那些關於國族的、血統的、經濟的、階級的、軍事的等諸多面向，也許我可以改寫德希達的話：「思考，並不難從這裡開始。」

燊犾犬的生命力量質地

傅柯（Michel Foucault）在《事物的秩序》（The Order of Things）第一章探討維拉斯蓋茲（Diego Velázquez）的〈宮娥圖〉（Las Meninas），鉅細靡遺的分析中卻幾乎沒有提到畫面右下方的狗。這是中國文字與動物研究者霍特（Claire Huot）在一篇論狗與文字的文章開篇中，引起我興趣的問題意識。[14] 其實，傅柯有提到「動物」，但霍特認為在法文中其實有許多可以描述大型犬的單字，如「mastiff」、「molosse」、「dogue」等，傅柯並不是只能選用「動物」一字。或許在傅柯分析畫面中人物角色與位置，解析視覺再現體制的過程中，狗只是被視為「物」的存在，自然也就沒有名稱。於是，在這篇有趣的文章中，霍特索性將〈宮娥圖〉中的狗，命名為「該獒犬」（LeDogue）。跟隨著「該獒犬」，霍特從〈宮娥圖〉中沒有名字的動物、進一步探討犬做為語言的替罪羊

（scapegoat）、犬儒主義（Cynicism）、尼采與中文字的「犬」所呈現的生命力量質地。

霍特在《查拉圖斯特拉如是說》中見到，對尼采而言，犬跟人類很像，都有「野」的潛能（嚎叫）和「群」的特質（搖尾巴），而犬的存在也是構成人類經驗不可或缺的一部分。於是霍特從尼采談犬的生命力量質地，進一步連結中國文字和中原文化中犬的形象獲得這樣的類比：尼采的犬就是中國的犬。例如，在中文裡，兩個犬的「狀」就是代表兩犬互咬狀態，三個犬「猋」就是快速奔跑的狗。中國的犬就是這種充滿聲音與動態的動物，而這樣的生命能量狀態就如同尼采的犬之狼嚎（heulende hund）。此外，犬相較於其他動物，在中文系統裡（做為部首）有其廣泛性和重要性。儘管難以溯及中國人犬關係的源頭，但中國傳說中的第一個政體「伏羲氏」的首字就與人犬相關。而在西方，犬的文化狀態也有其悠久源頭，特別是古希臘第歐根尼的犬儒主義，正是衍生自希臘文字中「犬」（Cynic）的身體、形象甚至學習其行為。

「馴國」展場中有一組特殊的作品：〈B_EEDS, N_TION, ETHNI_, R_GION〉，這是一組未完成的拼字遊戲，由羊皮狗零食纏繞捏塑成字母再翻為銅雕，然而擺放在地上的英文拼字缺字，遺漏的字母散落在展場不同角落，等待觀者尋找並湊成完整的意義。從犬的角度觀之，羊皮狗零食等同於玩具、嘴饞、嗜好等類似意義，這件作品有點像是藝術家試圖為我們轉換成犬的觀點、更貼近地面的犬視野。然而應該放進狗嘴裡咀嚼的零食被翻成銅，再加上拼字完成後的文明意義，又成了某種批判性的反轉。我們在試圖體現、化身成犬之角度的過程中遭遇了自我批判的困境。這種令犬的生命力量質地受制於人類力量和慾望的創作批判手法，也展現在「編隊、形變、犬變」系列作品中。作品以白色陶瓷和紙上素描，亦即「物」和「繪畫再現」的手法，將犬接受訓練時的動態時延凝結成滑稽怪異的長條狀幾何造型。如果類比前述提到的中文字以犬為部首，是將各種名詞具體化、形容詞抽象化的表意過程，那麼「編隊、形變、犬變」系列作品則是將犬的生命質地捕捉轉化為美學造型，甚至達成某種抽象狀態；創作的趣味在此，人類對他者物

種身體的各種「使用」之批判也開展於此。

小結

經常可以看到，欲將動物成為理論與藝術思考的論題時，往往會牽涉到諸如：「動物能說話嗎？如果能，又是如何被聽見與被閱讀？」這類普遍的疑問。在一篇探討動物轉向的文章中，[15]威爾（Kari Weil）就認為這類的提問其實也可以是對史碧瓦克（Gayatri Chakravorty Spivak）著名的文章〈從屬者是否能說話？〉（Can the Subaltern Speak?）的某種關於理論在動物轉向議題之回應，我想這樣的看法確實是在面對人與動物關係時很值得援引的思想資源。另一方面，我也留意到哈洛薇（Donna Haraway）亦曾特別關注狗。長期關注動物問題的哈洛薇，其《賽伯格宣言》（A Cyborg Manifesto）也是關於人與動物之間的界線的批判；尤其是在《同伴物種宣言》（The Companion Species Manifesto）中，哈洛薇更鮮明了某種後人類的認知模式，也就是人類做為動物必須與無數的生物共存，沒有這些生物，我們就無法成為自己，而我們也與生物共享環境和資源。這呼應了尤愛思考兒的在上個世紀初的觀點，尤其是那些關於「生態圈」、「平行世界」、「共享的環境」等田野工作與思想遺產。只是，哈洛薇也提醒我們，「狗或動物並不是理論的替代品（surrogates），牠們之所以在這裡並不是要成為思考的對象，而是與我們一同生活在這裡。」[16]我感覺到哈洛薇的理論工作充滿對狗的情感。在「馴國」裡，我隱約也感受到那樣的深情。在幾幅手繪畫作中，吳權倫解釋著：「金框是畫一個很微小的開片細節。黑框的三張比較偏習作，主要是釉的光澤感與反射感、狗毛，以及把很多不同種的狗毛畫在一起。」在這些手繪畫作裡，我看到吳權倫在各種巨大的人犬議題中隱藏但也有點故意流瀉出來的深情與溫柔，這也是文章一開始我便承認從第三人角度難以分析與道盡的，關於「馴國」的隱性情感伏流，涉及記憶與愛，其實更是整個展覽的重要驅動力量之一。

註 釋

1. 羅伯茲（Alice Roberts），2019，《馴化：改變世界的十個物種》，台北：時報出版，頁 60。

2. 作品名稱為：〈被正式稱為是、俗稱為是（或沒有被稱為是），被用來（或沒有用來）保護、放牧或驅趕 — 羊、山羊、牛、馴鹿、羊駝；得到國際 育犬組織（FCI）登錄的、只有地方才會認可的（或沒有任何認可 的）；持續存在的、稀有的、已滅絕的或當代新混種的各種畜牧 犬，以及牠們所屬國籍、各種稱呼法、以該國語言及文字書寫，地理發源、可能的血緣關係以及命名來由〉。

3. 同《馴化》，〈導論〉部分，頁 10。

4. Jacob von Uexküll, 2010, *A foray into the worlds of animals and humans, Minneapolis:* University of Minnesota Press, p. 42.

5. Giorgio Agamben, 2004, *The Open: man and animal*, California: Stanford University Press, p. 40.

6. Giorgio Agamben, 2009, *What Is an Apparatus? and other Essays*, California: Stanford University Press, pp.16-17.

7. Giovanni Aloi, 2012, *Art and animals*, New York: I. B. Tauris, pp.15-21.

8. Jacques Derrida, 2008, *The animal that therefore I am*. New York: Fordham University Press, p.34.

9. Jacques Derrida, 2008, *The animal that therefore I am*. New York: Fordham University Press, p. 29.

10. Sharon Sliwinski , 2012, The gaze called animal: notes for a study on thinking. In *CR: The New Centennial Review*, 11: 2, p. 77.

11. 第一年的研討班探討了許多人物，如馬基維利、笛卡兒、霍布斯、康德、拉岡、列為納斯與德勒茲等，第二年的研討班卻幾乎只集中探討兩個人，或兩本著作：Defoe 的《魯賓遜漂流記》，以及海德格 1929-30 年的研討班，後出版為《形而上學的基本概念：世界、有限性、孤獨》

12. Jacques Derrida, 2009, *The beast and the sovereign vol I, 2001-2002*, Chicago: The University of Chicago Press.

13. Jacques Derrida, 2011, *The beast and the sovereign vol II, 2002-2003*, Chicago: The University of Chicago Press.

14. Claire Huot, 2017, Chinese dog and French scapegoats: an essay in zoonomastics, In *Foucault and animals*, Leiden: Boston: Brill, pp. 37-58.

15. Kari Weil, 2010, A report on the animal turn, in *differences: A Journal of Feminist Cultural Studies*. 21: 2, p.1-23.

16. Donna Haraway, 2003, *The companion species manifesto*, Chicago: Prickly Paradigm, p. 5.

邊角料——
閱讀紀事與隨筆

Reading Notes and Diaries

20180915

夜裡讀到德勒茲寫的短篇藝評，用「冷與熱」來談 Gérard Fromanger 的繪畫，才五頁但清晰有力，覺得是視覺藝評的好範本。看到這段，他在其他地方也曾提過的繪畫的永恆真理：「畫家面對的從來不是空白的畫布，而是在畫一個影像、對象的影子、模擬影像（simulacrum）。畫布的作用翻轉了典型（model）和摹本（copy）的關係，以至於再也沒有典型與摹本的分野。摹本和摹本的摹本被推到一個自我反轉的點，並創造了典型，普普藝術就是個例子。」

十月的尾聲，突然收到雯娟贈書一本（都沒跟我說就直接寄來了）（現在會免費寄書送我的應該只有 IKEA 了吧！）是十月才出版的人類學新書《人類學家的我們、你們、他們》，熱騰騰。封面是 1959 年衛惠林拍攝的北大武山。快速翻閱內有余舜德寫茶，從之前談體感、茶文化的學術性寫作，到新書中的閒談式書寫，反而更覺得他談茶真是愈臻化境了，清晰、輕鬆、輕筆，但跑過的田野和做過的研究以及對脈絡的熟習就是扎實在其中。我私自以為像這樣的茶評，也是藝術寫作不錯的典範之一。因為顯現在文章中那勤奮的田野、對知識脈絡的掌握、精細且具獨特性的觀察描寫力、不著痕跡融進句子裡的理論運用或對話，其實也差不多接近現階段我對市面上理想藝評的判斷了吧。

20181114

假日夜讀這本封面很好看的精緻口袋小書，MIT 今年才出版的。阿岡本討論「冒險」（adventure）的書名實在很吸引人，從中世紀騎士追求的「奇遇」（aventure），或者準確地說是「奇遇與事件」與「奇遇與敘事」、到冒險與神靈的連繫、冒險與愛情，以及將「奇遇」、「冒險」（adventure）的詩性特質做為一種存在之體驗的討論。

乍看封面以為是小蔚的童書繪本，真的好小一本的《冒險》小書就像是入口標示著短里程的一座以為簡易小山或小森林，但進入其中發現這可是辛辣林道，獸徑、水徑、古徑交織沒在開玩笑，一種 atlas 式的閱讀法真的很像在森林中探險，迷霧感十足，作者一貫地大量用典哪。

《冒險》小書迷霧到後段，也許覺得看到了自己想要的風景，一種我覺得應該要更珍視的某種生命中「半—」與「潛能—」的冒險狀態。下面引文提到的 demon 應可理解為精靈（而較不是惡魔），脈絡上可連結《潛能》中收錄了一篇談班雅明與神魔，即返回古希臘關於神魔（daimonion）與幸福之間的關聯，帶有精靈 / 神靈 / 守護神的意涵。

（摘引）「『精靈』（demon）不是神，而是半神（demigod），半神意謂著具有神性的潛能與可能性，但終究不是真正的神性。然而在一種詩化的生命中，這個『精靈』是一種我們不斷失去、因此必須全力維持住信念的東西。因此所謂的『冒險』，就是要維持一種潛能（而不是行動），維持這種半神的狀態（而不是神）。」

20181127

顱骨與古夢

週末在阿信家看到許多從山上撿回來的動物顱骨與鹿角，問了許多問題，他也詳盡地解釋。這些顱骨都是他這幾年登山或研究調查時遇見的，來自台灣幾個不同山脈（居然還有極深遠的夢想中的嘆息灣），發現時泰半已是分解完半埋在土中（因為雨），曬到陽光的部分異常潔白，而在土裡的則是刷不開的泛黃。

聽完了鹿科動物角會鈣化脫落（像是水鹿梅花鹿與山羌）、角不脫落的屬於牛科（山羊）等這類知識性的問題，我事實上還問了許多比較實際的問題；例如如何外掛固定在背包上？在國家公園領域時怎麼藏？回來如何消毒？撿這些掛牆上老婆為何沒殺你？

我仔細看了那些顱骨，交接處的裂紋、巨大的牙齒、無數的孔洞。剛好這兩天出門在外沒辦法即時寫下太多，但腦中其實一直想著年輕時讀過的《世界末日與冷酷異境》，那個主角在圖書館透過獸的顱骨閱讀古夢的畫面，真的是很厲害的場景設定啊。

我覺得那也很像亞馬遜森林裡的讓狗嗑藥再閱讀狗的夢的故事。

同時，暑假時讀的 Didi-Huberman 的著作 Being a Skull 也馬上回溯到我的思考中。那是一本跟顱骨、思想、接觸、場域、雕塑有關的書。

在那本書裡，Didi-Huberman 提出三個隱喻，首先是 Paul Richer 把大腦與顱骨關係比喻成盒子、達文西把大腦與顱骨關係設想成洋蔥、杜勒則把大腦與顱骨關係比喻成蝸牛的螺旋紋路。Paul Richer 對顱骨的狀況是種關於內與外的問題，也就是說，當解剖學家想要打開這個盒子，從觀察外部進一步觀察

顱骨內部，想要感覺大腦、感受思想，那麼就必須冒著失去頭的風險。達文西對腦與顱骨的洋蔥比喻則不是內與外的問題，因為達文西想像的一層層的大腦表層其實都代表著核心，就像洋蔥剝下來的每一片其實就是洋蔥的核心，每一片同時是表面與深度。杜勒則對深入研究器官的興趣沒那麼高，因為對杜勒來說，「（數學）形式」本身就已經是有機的器官了。杜勒想，既然當時人類不可能看得見自己的腦，看見即意謂著自己的死亡，於是他借用歐幾里得幾何學，提出一種「轉換方法」（transfer method）。在著名的《德勒斯登素描本》（Dresden Sketchbook）中，面對大腦與顱骨這個有機的深淵、與不可能的視角，杜勒藉由數學理性描繪他所理解的大腦與顱骨關係、一個如蝸牛花紋的思想軸線。

Didi-Huberman 的這三個隱喻對他想談的「Être aître」概念提供了一個跟顱骨有關的物質面向的基礎。Être 是 being，而aître 意謂著「開放的空間」。由是，當語言學家在講 aîtres of language 時，指的是語言的初始狀態；對 Didi-Huberman 來說，這樣的語言狀態正是詩與藝術作品經常體現的語言時刻。後半部則談到了杜勒油畫中聖者手指著顱骨的宗教意涵以及 Giuseppe Penone 的雕塑。

從 Penone 雕塑出發，為了討論雕塑是如何瓦解我們對空間的熟悉感、瓦解我們的內在，也就是「雕塑是如何『碰觸』我們的？雕塑又是如何創造 aîtres（空間）？」同時，也面對顱骨的物質性存在與思想的可見性，Didi-Huberman 再另外以「挖掘」（being a dig）、「化石」（being a fossil）、「樹葉」（being a leaf）三個隱喻深入，並讓這些隱喻的單詞成為思想的影像（image for thought），以及做為思想的影像（image of thought）。

我想，Didi-Huberman 的主要問題是，藝術家是如何思考我們身為思想動物的存在狀況？當然，這裡的對象主要是人腦，但其實我更願意傾向非人類（non human）的思考方式；即，我們與動物都是一樣的，我們的思想是一起的，是共通的。這

就是我看著牆上的顱骨，並深度凝視動物顱骨時投射於其上，它卻反射於我的某種共感、共享的世界意象。也就像是村上春樹在我年輕時植入大腦的古夢。

Vilém Flusser 在一篇討論 heimat（home）與 Wohnung（a home）的文章中提過，他的祖國捷克語的 domov 可以完整翻譯 heimat 的意涵（其他語言都不行），不過那是因為捷克百年來長期在德國影響的壓力下的結果。對 Flusser 來說，儘管對捷克文和德文都很熟悉，但 heimat 仍只對德國人有意義。

20181208

今天早上讀一篇瓜達里的藝評，想說假日輕鬆一下今天就只看這三頁就好。瓜達里以他著名的「混沌互滲宇宙」（chaosmosis）概念寫當年也混巴黎的日本藝術家今井俊滿的〈花鳥風月〉。面對這類作品和這種畫面風格類型，其實讓我想起不少藝術家，但我真正、也一直都有興趣的仍是對這類擺明抗拒被書寫的作品寫作方式。我心目中覺得對繪畫書寫的這種不可書寫性的持續周旋，就是書寫與文字使用最迷人之處。把作品丟進如寫作者的內在平面海浪中不斷翻攪，在那混沌的創造之海中沉浮，突然反射到陽光偶而刺眼幾秒，然後你試著發射。就像在彭佳嶼附近打靶的軍艦，貨車般大小的靶變成遠方米粒般的小點，在浪中閃現，空氣迴盪著瑞典製 40 老砲怒火的嗡嗡咿咿震盪。你在微痛耳鳴中聽見許多聲音但事實上聽不太見。棉花嶼、花瓶嶼和彭佳嶼依然靜靜躺著，引起你想起許多事。

我瀏覽〈花鳥風月〉的網路圖檔，已能感受細緻中的情欲豐富滿盈。瓜達里對畫面的書寫也是精采，短短篇幅已兼顧了今井俊滿的背景和創作脈絡、對作品的形式描述，以及扣連瓜達里自己的概念創造手法與炫麗、多向量的文字力，pictorial ritual、song of the world、混沌宇宙、意象互滲等。其中，Clinamen 這個單字以不起眼的方式夾著出現在充滿力量的文字流之間。Clinamen「偶微偏」，從盧克萊修到伯格森，從 Serres 到德勒茲，從分子到微分。試著追索了一回，似懂非懂，但一天也就過去了。

20190124

過去廿年幾乎都是就著 13 吋以下的筆電完成大部分的書寫工作，終於有點受不了手痠的問題，換了個正常大小的藍牙鍵盤連接筆電，寫作起來果然舒爽多了（撒花）。一個鍵盤幾百塊，既然是吃飯的工具，那麼我為甚麼不早點做這件事呢？是好問題耶。抄書適應鍵盤，摘幾句《憂鬱的熱帶》中談到山的部分，也加上一點虛弱的心得。

比起山嶽，李維史陀比較是個森林控，他曾這樣對森林告白：「現在吸引我的是森林。我發現森林擁有山嶽所具有的魅力，而且是以一種比較和平、比較親人的方式展現出來。」在森林中，除了容易注意到的森林垂直向上的生態系，李維史陀也特別留意腳下。「認為自己是走在土地上只是一種幻想，因為地面事實上是淹沒在一層深厚的、不穩定的、互相交錯的一大堆根莖、新生的根系萌芽、枝葉叢和苔蘚的底下…」

李維史陀談山，「我對山的熱情並不包括那些非常非常高的山；那些很高的山所能提供的快樂雖然是無法否認的，但我嫌它不夠明確，令我失望；很高的山所提供的快樂，有時是強烈的體質性的，甚至是器官性的，特別是爬那些山所需要的體力；然而，這些快樂卻都停留在形式層面，甚至是抽象的層面，因為那樣的活動需要高度集中注意力，迫使人全心投入很複雜的工作上面，而其性質接近於機械學與幾何學，這也是事物的本然現象。我喜歡的是那些被稱為「牧牛帶」（la montagne à vaches）那個區間的山地，特別是在海拔 1400 公尺到 2200 公尺之間的部分：這個高度還沒高到會使自然景觀變得貧瘠的地步，不過也已不易種植農作物，但大自然卻在這一帶呈現出一種間歇無常的、灼熱的生命現象。在這個海拔的台地上面，它保存了比山谷底下的土地更少被人征服的面貌，和我們喜歡錯誤地想像它是人類最早知道的土地之樣貌比較接近。」

李維史陀也談過山的褶疊，「海洋景觀給我的感受是稀釋的。山嶽則是濃縮的。…山的褶疊造成較大的表面積。還有，這個比

較濃密的宇宙，其潛在的能力比較不那麼容易用盡：山上瞬息無常的天氣，加上高度變化、暴露程度與土壤性質的差異，使不同的山坡、不同的層次、不同的季節之間的對比更為明顯。」

於是，森林就是，對李維史陀而言，他的人類學工作是由描繪氣候、地質、水文、原始部族（或李維史陀說的「野蠻人」）、食用（食物／藥物／菸草／迷幻藥）與威脅（毒物／病菌／疾病）的蟲族、動植生物共存景觀，進而談巫／醫／藥／烹調學、語言／符號／圖騰／社會制度等架構起來的全生態「生存文化」。而《憂鬱的熱帶》其實就是一部森林的全生態指南、一個森林控但不那麼登山控的遊記、一場如同李維史陀所謂的，關於「地球及其居民」、「尋求人類野蠻極致」的旅程。或者某種程度也像是國家地理頻道「部落求生攻略」之類實境節目的 20 世紀人類學版本。

雖然，有時候我不太能確定李維史陀的幽默感，究竟是在開玩笑還是說真的。例如搭獨木舟溯河時：「得小心有毒的鱗魚，對電魚也得小心，這種魚不用餌就能釣到，但所發出的電足以電昏一頭騾子（…）還有比這還危險的是一種小魚，如果有人大膽直接對著河水小便的話，牠能夠逆著小便往上游，跑進人的腎臟裡面去。」

我其實不太欣賞李維史陀把攀登高山化約成類似 mountaineering 技術登山的觀點，雖然他說的沒有錯，但那畢竟是一種來自歐洲山脈型態的理解。我身處的這島不是巴塔哥尼亞高原、不是洛磯山脈、不是阿爾卑斯山也不是珠穆朗瑪及其連峰，當然我想到的是台灣的山岳因為氣候，以森林線來說夠高，以無植被岩峰垂直高度來說卻又不夠高，加上鋒面與氣流複雜匯聚所形成的島嶼型山岳生態景觀可能與大陸型高山不太一樣。可惜李維史陀這位被時代的耽誤的超知性探險節目主持人當時沒來台灣看看。

20190601

操完壺鈴看到這段有感，手邊抖邊打字。

～～～

～～～

「接下來幾天她賣力操練身體。她總是力求超越已達到過的高難度動作。她可以把一個動作推進至讓人難以忍受的極端狀態（這是就需要的呼吸強度、肌力、時間長度或意志力而言），然後又決心超越這極限。」

「我想妳是致力把自己打造為一個小小的極權社會——在這個社會裡，妳既是絕對的獨裁者，又是被壓迫的人民。」

要寫出這種挾帶著都會型小清新的自我抵抗言說（第二句還以為是利維坦呢）、蠻聰穎又有體現感的句子，尤其他很熟悉那種「既是⋯也是」，「既非⋯也非」這類雙重性與背反經驗的書寫，我想 Don DeLillo 應該也是有在作重訓或 crossfit 吧，因而能寫出這種剛做完重訓的人看了會不斷點頭的句子啊。

20190603

「在你這樣的年紀，去登高山是為了什麼?在我的狀況來說，是為了書寫做準備。」——Michel Serres（此時他應該是 69 歲）

週末看了兩部攀岩的紀錄片，一個是神片「Free Solo」，Alex Honnold 無繩無確保徒手完登優聖美地酋長岩；另一是 95 歲老人以先鋒攀登的方式完登瑞士的知名岩壁「阿根廷鏡面」。

我沒有辦法指出誰比較厲害，對 Alex Honnold 來說，「自信來自於準備和排練。」是讓我印象深刻的一句話，因為當他自信滿滿地告訴金國威他要開始爬了，拍吧！結果只爬了一小段就放棄了。劇情持續在對「攀岩與妻的愛」、「自信與未知」、「生命可能從此完整或從此消失」中糾纏。Alex Honnold 靜靜地閉著眼睛布局路線，想著他熟悉的每個抓放點，某個凌晨，他沒有通知就開始爬並成功了（這讓攝影團隊措手不及）。我覺得 Alex Honnold 的自信不是來自於不怕死，而是在閉眼過程中對「準備」和「排練」等，看似「耗費的不重要時光」的喚起、動員。

95 歲的 Marcel Remy 是瑞士攀岩名人，攀了一輩子的岩，對他愛的每一寸岩壁都無比熟悉。片中他領著幾位年輕的攀岩者，由他先鋒攀登。他攀得很慢，過程中一直告訴自己實在太老了，應該不會成功，不要勉強。在山頂時 Marcel Remy 說，在這個即將走入無盡黑夜的年紀還能做年輕時喜歡的事，覺得很幸福。他含著眼淚、劇組含著眼淚、我也看得含著眼淚。

昨天也看到幾位臉友轉貼 Michel Serres 過世的訊息，這位當過法國幾艘艦艇軍官的哲學家其實也熱愛登山和攀岩，也讓我想起其實他寫過類似「攀岩（登山）身體」「寫作身體」的東西，覺得很有意思；尤其當我浸泡在閱讀與寫作的境況時，對著螢幕遙望著那些回想起來都覺得珍貴的登山攀岩的經驗，讀起來超有感覺。

在 Variations on the body 一書中的某個章節，Serres 就從身體動員的觀點，提到登山（攀岩）與寫作是很相似，並且相輔相成的兩件事。這本書被我重點畫得花花綠綠的，尤其是「徒步─寫者」（walkers-writers）「引文─確保」（citations-belays）等高明的比喻。試著摘錄幾句：

「相較於耕田比喻，寫作更像是攀岩。我們需要的是技術實力（technical prowess）、雙重確保（doubly assured belays）。依據困難的程度，以及要多小就有多小的攀登施力點，所以我們更需要優雅，並且要能更靈活、更有力量。」

「當頁面向上延伸時、便不斷獲得激勵；這可不像平坦的原野，迅速向上拔昇是充滿刺激的。以前靠著桌子寫作時，頁面就像是一個空曠的原野，但是現在，電腦的平滑螢幕形成了岩石的表面，面對這面岩壁，問題變成：抓握點在哪裡？同時，整個身體也將自身集結起來，從腳趾到頭蓋骨：頭與肚子、肌肉與生殖器、背與大腿；意念、情緒、專注力、勇氣的汗水與表達，緩慢地堅持不懈。」

「『五感』集結／裝配（assembled）在（攀岩寫作）行動中，也會有突然、閃電速度、靈感與全神貫注、對安靜的要求（…）真正的寫作主體攀附在頁面之牆、攀登螢幕，以帶著公平、敬意、熟悉、陶醉、情愛的心態和頁面展開徒手摔角（…）在這過程中，要是他放手或是一不注意，寫作者就會飛在空中，以像是開合跳（jumping jack）的姿態墜向美麗的底部。」

「因為寫作並不比山仁慈，多數「徒步─書寫者」（walkers-writers）仰賴嚮導前進，並被繩索圍繞著：「引文─確保」（citations-belays）、「註釋─山屋」（notes-mountain huts）、「參照─岩釘」（references-pitons）。」

「（攀岩者的）體操鍛鍊、嚴格飲食控制、掛在半空的生活、上千次的伸展與靈活性練習。整體說起來，攀岩與登山的經驗，對寫作的助益來說，跟擁有十座圖書館一樣棒。」

感謝 Serres 留下的這些文字。對我們這個時代的「螢幕攀登—寫作者」而言，這文字像是 BD 的頭燈、是 Petzl 的索具、是 MSR 的爐頭、是有電的豪華山屋啊。

20190624

不管寫作或創作，有時候要面對挫敗疲勞覺得受困的泥濘感，有時候會有戰力滿點精力充沛的明亮時光，都是值得好好吸收的部分。過程中的每一件事都是有意義的。膠著的挫敗感，想吃雪花冰再來根菸但兩者都沒有的提不起勁的下午，只好來抄書。這幾天在看的小說。

「以前看電影時，我通常要看完片尾的幕後工作人員名單（credits），這是一種反常識反直覺的實踐。那時我 20 出頭，沒有任何隸屬，總是把名單都看完了才離開座位。那些頭銜源自某個古老戰爭中留下的語言。拍板（clapper）、槍械師（armorer）、收音員（boom operator）、服裝（crowd costumes）。我不得不坐下來把他們看完。有種向某個道德缺點投降的感覺。……。」

　　「那是經驗的一部分，每一件事都是重要的，要吸收它、要忍受它。特技駕駛、場景設計、會計。我看著這所有的名字，都是真實的人，他們是誰？為什麼這麼多人？這些名字像鬼魂般在黑暗中縈繞著我。」
　　——Don DeLillo, Point Omega, p.68.

20190703

兩張在山上拍的照片，分別為帶刺的高山薔薇，以及花季已過的玉山杜鵑。植物啟動的駝獸動力學：玉山箭竹搔刺著兒子學習爬山的腳，老婆心疼，一直要我把兒子背起來。爬山經過許多植物時（不，應該說整個路程都是由植物包圍著鋪排而成的），想起了 Michael Marder 在談的「植物的時間性」與「沒有主體性的思考」，但下山後想寫的東西卻忘得有點差不多，可能在清境段塞車塞到腦袋空了。這篇算是盡量事後補充記錄一個發生在登山時短暫的思考事件。

這一年多來蠻關注的 Michael Marder，在 Plant Thinking 一書中處理關於植物生命的哲學，算是代表作之一。其實只要從他個人網站列出的論文就可以看到從哲學現象學一直到關注植物的軌跡。

> 關於植物的「沒有主體性的思考」（thinking without identity）。植物存有總圍繞著「非—主體性」（non-identity），這樣的理解包含兩個部分。首先是植物在環境中發芽與茁長，其存在與環境不可分離，以及植物茁長的生命形態缺乏明確界定的獨立自我。Marder 認為要探討所謂的「植物—思考」（plant-thinking）不能忽視這個重要的植物本體論（ontophytology）面向。

> 「植物最明顯的『非—主體性』徵候就是那不停歇地、持續體現其可塑性、無休止變化（restlessness）的生命本身：它在成長與再生的過程中努力地朝向他者、並流變—他者（becoming-other），以及在這種植物特質的形變（metamorphosis）中，成為人類與動物的潛能。因此若把植物的存在與思考方式視為停滯固定的主體屬性，那便漠視了植物的活潑生命（vivacity）」（p.162）

20190630

Lucy Lippard 反思當代藝術教養

「我從科羅拉多山脈開始探討原住民的過去,這三十年來美國當代原住民藝術家早已不斷挑戰了我的白佬秉性(Yankee predispositions)。面對(原住民)土地使用和濫用的議題,有時候我從自己畢生投入的藝術圈(下曼哈頓藝術圈)所帶來的工具其實相當無用。在美國大西部的 25 年間,我學習到了新的字彙,或者說,已經忘了舊的字彙了。」──Lucy Lippard

Lucy Lippard 在 2014 年 的 Undermining: A Wild Ride Through Land Use, Politics, and Art in the Changing West 書中,以公路旅行、移動訪談、記錄、等實地觀看經驗,探討環境藝術、原住民傳統領域與神聖位址、遺跡、礦坑、地景、土地使用等議題。上述這段引文可視為他在面對原住民藝術家、原民傳統領域與土地倫理時的姿態自述。可以感覺到他以白人身分碰觸原住民議題的自覺,不斷談原住民藝術家的影響、原民權運動 / 遷移與抗爭史,無時無刻自省自己的紐約都會現代當代藝術教養可能的偏頗。

20190705

晨讀 Grafts: Writings on Plants。不很久前，老爸向我展現他改良蓮霧果樹多年後的成果，以四十年經驗玩出一顆大且甜的香水黑珍珠蓮霧品種。（黑珍珠的品種甜但小顆，香水的品種大顆但較不甜）。老爸帶我逐一看他進行中，剛接枝好的樹枝部位，香水種的主幹接上黑珍珠種的細枝，長出來的果實果然就是結合了兩者的優點，可惜只有幾株產量很少。當然，這類台灣農民接枝成功或失敗的故事太多了。後來，我在 Michael Marder 的著作 Grafts: Writings on Plants 中也看到他在講這件事，當然，他就不會是農業學或植物學或農作改良學那樣地談。

從農業學來說，「嫁接」（graft）粗略說是把芽或細枝插入切開的植物縫隙中的改造手段。當兩者汁液彼此融合並被接受，那麼被插入的植物也從此和以前不同了。兩者的花或水果共存在同一棵植物上，改變並獲取了新的特質。這是 Marder 關注的點，即嫁接的手段能突顯植物生命的夢幻活力：也就是植物的「可塑性」（plasticity）和「接納力」（receptivity）。嫁接發生在植物身上的狀況，除了是其「共生」（symbiosis）與「形變」（metamorphosis）的組構能力，更是植物以展露自身固有特質（fixed identities）為代價所展開的對他者的開放性。

嫁接的英文使用其實不限於植物，也是移植（transplant）手術的名稱，像是皮膚移植、骨骼移植。也就是將活組織、身體的一部分移植到另一部分，或者移到另一個身體上。在 Marder 看來，如果生物體對於「嫁接」在其上的組織沒有排斥反應，這個手術就展現了肉體的植物性特質：「肉體在肉體上增殖、皮膚透過如同樹葉表面孔隙般呼吸、整個身體都將感激這種增添與疊加（superimpositions），不再是種封閉的『非此即彼』整體（either/or），而是具有無限潛能的『和、和、和…』（and, and, and...）。事實上，以嫁接的概念來看待動物和人類的組織，就和植物的局部一樣，是種對同一性／主

體性（identity）限制的寧靜反抗。」

在希臘文的字源那裡，graphein 的意義是 to write。這告訴我們嫁接的宿主和移植體之間的關係，具有提供一個「基底」（substratum）並「銘刻」（inscription）與「書寫於其上」之含義。終極地說，當接受嫁接的兩者已經變得和嫁接前不同，那麼也就意謂著書寫與其基底之間的差異也終將消失。其實，想要忘記過去那個（也許是想像出來的）身分／主體，通常也不會是沒有痛苦的，因為那需要歷經切開一個傷口，並且分離，從成長的原始的脈絡分離開來的暴力。

進一步地，Marder 將嫁接引申到在學術寫作中，指出「引用」（citation）其實是種優秀的嫁接，寫作的我們不是在編織一幅無縫的文字網絡，寫作的我們必然是剪刀漿糊、援引（cite）、置入（plant）、埋藏（implant）、移植（transplant）外部的文句在我們書寫構作的那個作品（corpus）之上。

我覺得下面這段引文，其實也體現了這本書的某種「哲學精神」，關於嫁接所延伸的各種雜交景觀（…）思想的大量汁液態流動（…）細胞式的遺傳記憶與遺忘（…）「嫁接要能運作，要能運行其交相改變的影響力，那麼所有的黏膜、組織、汁液與表面，都必須以赤裸的狀態向彼此暴露。但這種暴露自身，往往難以達成並且維繫，因此需要尋求一些暴力手段來進行。只有透過「半遺忘」（semi-forgotten）的暴力的代價，才能維持嫁接的無縫與連續感。」

20190711

收到阿信贈書，最喜歡吃鳳梨的兒子湊過來指著封面說：「是鳳梨啊。」「爸爸我要吃鳳梨。」是的，封面是切開的頭內有鳳梨果肉，封底是擋住下面，上面還有條碼的鳳梨。這是我大台南國關廟青年鳳梨農的傳記型故事，一些他人生中的難忘篇章。身為大台南國國民，關廟是我出入大台南國的主要通道，對此覺得異常親切。

「精采、刺激、好笑。同時也密切連結土地、記憶，以及與人之間的情感。」是我讀完的心得，但這組句子好無聊。送我書的阿信是他老婆的賤內、是他女兒的奴隸、也是個信仰上帝、對`世界充滿熱情的山林愛好者。我對贈書予我的友人都充滿無限感激，所以不應該就這樣寫不到十行就混過去。下午看完鳳梨哥的書，我試著連結一些屬於我自己的經驗和鳳梨哥的重疊之處，例如：我們都住台南，我們都念過成大，我們都念過藝術大學，我們都是山林愛好者，我們家裡都務農，我兒子最愛吃關廟鳳梨。我和鳳梨哥彼此不認識，但鳳梨哥的故事讓我想起了許多人，尤其是那些對土地很深情的人。他們都是那種散發著能量，也沾染你的能量，能無利害關係地分享能量的「遭逢／偶遇型」（encounter）的人。

鳳梨哥的故事從一個山難事件開始，我馬上就理解為什麼阿信要送我這本他好朋友鳳梨哥的書，因為阿信一開始就登場了（哈哈哈）。沿著瑞穗林道、鐵線斷崖、棒球場、童話世界，這段前往丹大嘆息灣的路上，鳳梨哥意外墜崖，在隊友阿信、米奇鹿、方翔的支持與協助下，隊友們陪伴、背負、聯繫國家搜救隊、放狼煙（強者我朋友！），鳳梨哥在三日的遇難過程中伴著極大身體痛楚的記憶中最終搭乘直升機獲救，解鎖登山者爬山生涯中不希望解到的「直升機任務」；於是，「浪費社會資源的登山客」的勳章 get！

我想像著差不多同一時期的，那個年代的北藝山社和台藝山社，前者走的是糜爛歡樂路線，每天都去老山羊家騙吃騙喝，而後

者看來走的是硬派的路線。書中有段對台藝大校園的描述：「開學當天，學校給我一個震撼教育：怎會如此迷你？換成最近的流行術語，就是一個『微』大學的概念，要是跟女朋友約錯門碰面，從前門狂奔的後門，應該不用一分鐘就可以結束，途中還可以投一瓶飲料請她喝。」其實，我沒去過台藝大（我那位台藝畢業的老婆說這點我真的該被打屁股），但看完這段我覺得別說北藝校園了，我念的高中一定就比台藝還大（老婆看到這句叫我不要講賤話），摘錄這段只是覺得這個校園很神奇。

前面提到的「遭逢／偶遇型能量」，在鳳梨哥身上，我是說，從書中認識到的鳳梨哥，那源源不絕的生命精力與創造性能量，讓我連結最近在 Marder 和 Irigaray 合著的一本關於「植物性存有」的書中在講的「植物性的能量特質」。關於「能量／活力」（energy），不同於動物和人類往往以燃燒與耗盡來提取能量的手段，植物性的能量經常是一種遭遇的形式，而不是燃燒、提取與耗盡並達成目的與成果的「工作」。

看完這本書，會把關廟鳳梨哥跟「能量」這件事情連結在一起想，其實是看到他在台藝大的藝術性虛無中，衝擊自身的觀點，所醞釀的諸種可能性（這點我年輕時光在關渡荒謬的山頭生活時其實也略懂），之後他的人生更和植物（鳳梨）有高度密切的連結。我現在有點了解為什麼藝術是一種很植物性的能量形態。它不是好，也不是不好，因為那並不屬於好與壞的價值體系。

> 「與其說植物性的靈魂（vegetal soul）在自己的植物（plant）身體中運作，不如說這株植物的生命乃成為非耗盡性能量的渠道（conduit），其他的植物、動物和人類都能參與其中。」──Michael Marder and Luce Irigaray, Through Vegetal Being, p189.

這就如同鳳梨哥所種的鳳梨，吸收陽光，利用地球元素，蓄積能量，製造對動物人類有益的果實形成分享的生態系，是「遭逢／偶遇」的「能量／活力」形式。Marder 會說那是種非經濟的藝術性創作行為，類似康德式的美學崇高、佛教的空性／空相的敞開性。讓自己成為能量的渠道（channels）、通道（passages）、出口（outlets）、或媒介（media）。這篇不是書評、不是簡介，也沒有稿費，但是感謝阿信，也感謝這本充滿生命力量的書。關廟鳳梨真的超好吃。

「繪畫是凝視的潛能的中止與闡述，正如同詩是語言的中止與闡述。」
—— 阿甘本，〈什麼是創造性的行為？〉（what is the act of creation?）

此文主要沿著「運作與不運作（inoperativity）」，「潛能與非潛能（impotentiality）」，「有能力去做的潛能」（potentiality-to）與「有能力不去做的潛能」（potentiality-not-to）鋪展，以不算小的篇幅整理來自於亞里斯多德的《靈魂論》中的潛能論（其實這些主要的論點在《潛能》一書中阿甘本也已爬梳過）。關於潛能，除了黑暗中的視覺的比喻，也帶到一點 ergon 與 energeia 之間的關係。

這篇的問題起點主要是阿甘本想追問德勒茲談「創造性」時提到的抵抗；即：「創造性是一種抵抗的行動，是對死亡的抵抗，也是將生命被禁錮的潛能解放。」或者說，阿甘本認為德勒茲對於「創造性的行為」和「抵抗的行為」之間並未有明確界定，於是試著連結「不運作」與「非潛能」的潛能，指出政治和藝術在此佔據了一個絕佳的討論位置。

梭羅在《湖濱散記》講他每天照顧黃豆的心得，每天的工作就是「讓黃豆透過葉子和開花來展現黃豆的『夏日思想』（summer thought），同時也是在聽地球表達：這就是黃豆，不是其他的草。」

我喜歡「黃豆的夏日思想」這種說法。這正好也可以用來看 Marder 試圖區分的「人類語言」與「植物的表達」兩種思考方式（當然他一直試圖關注後者）。畢竟做為德希達的研究者，難免總要設想一種「解構」解構主義的途徑，以 Marder 的狀況來說，如果德希達之後確實有某種「後解構」的狀況，那麼就不應只是理論性的，對 Marder 而言，要「解構」解構主義本身的這件事如果有所可能，那麼就是必須要走到戶外，去山林、原野、花園、公園等地方，與地球的元素、與植物的世界重新連結，並且讓植物自己表達自己，觀察他們與地球共生的方式，以及聽它們「說」。

「走出戶外」是他一直在宣揚的。其實意思是，不要再將地球元素、植物等非人類的世界「翻譯」成人類的語言與符號、不要置入人類的理解系統（例如為植物命名），走到戶外，將我的感官與思想暴露在植物與地球元素前，讓它們以非語言的、適合自己的方式表達自己。但這並不是擬人化。Marder 會有這樣的談論脈絡，主要是認為西方思想為了讓世界變得可理解，從柏拉圖、畢達哥拉斯、到叔本華與尼采，長期以來都試圖將世界轉譯為象徵與符碼系統，即使到了德希達，也並沒有太質疑人類這套符碼的優位性。而科學則把地球元素簡化為數字與字母的排列，各種植物物理作用與化學作用成為方程式，變成分類學。

另一方面，Marder 認為植物與其他非人類的生命有自己的表達方式，例如「姿態」（gesture）。姿態的表達是空間性而較不是時間性的，姿態就像是植物展現其生命循環的「語言」。也許這就是《湖濱散記》的黃豆所展現的，黃豆的夏日思想。

黃豆的姿態就是地球想說的話。但其實我想這類「植物轉向」，
也是「後解構」理論家的談資啦。

每次書寫其實都伴隨著焦慮，很熟悉，但每次都是陌生的，面對的是不同程度的未知。或者說，每次為了逃避寫三千字的文章，結果周邊相關不相關的隨筆亂寫亂記往往也超過五千，沒稿費就算了即使拿來貼臉書也不到 20 個讚；就算有兩百個讚好了，遊蕩的五千字也不一定是那三千字的文章所需要的柴火。是完全沒有成本控管概念的任性行業。書寫不只是在無限種可能性的寫法中猶疑，也要在完成與未完成程度光譜之間做決定。雖然文字不像藝術作品那樣值錢，但「我在書寫」這件事某種程度也是在經歷創作之情境啊。

書寫的狀態，除了阿甘本與亞里斯多德那「空白石板的潛能」，德希達談書寫的焦灼（angustia），也是我喜歡的一種說法。如果筆尖（真實情況是：指尖與鍵盤）是思想具現的通道，那麼伴隨著此種轉換的是種結構性的焦慮（anxiety），是德希達式的「書寫的焦灼」（the anguish of writing）。

穿過筆尖的極細盡頭處，言語和意義必然變成某種不同於自身的東西，德希達稱之為銘刻（inscription）。它們之所以能存在或實現，是得從自身區別出來的。而書寫的焦灼，德希達將這樣的焦灼（anguish）的拉丁詞源 angustia（angustia 同時帶有狹窄與苦惱之意）與「責任」連結，書寫必須回應言語和意義透過抉擇而存在的責任。

> 「如果說寫作的焦灼不是、也不應是被確定了的一種精神情感，那是因為它本質上不是作家經驗性的變動或感情，而是對這種焦灼的責任，那是個必然狹小的言語通道的責任，因為所有可能的意義都在那裡互相推擠互相阻撓以掙脫顯形。」「這也是呼吸的焦灼，呼吸自行中斷以便回到自身，以便換氣和回到它的第一源頭。因為說話是要知道思想的自我離異以便得以說出和呈現。因而他要自我回收以便獻出自己。這就是為什麼從那些堅持要最大限度地接近寫作行為之源的真正作家的語言後面，能感

覺到後撤以重新進入中斷的言語的姿態。這也就是靈感。」「上帝，那個我們剛剛談到過的萊布尼茲眼中的上帝，不了解在多種可能性中作選擇的那種焦灼。」《書寫與差異》

近日在閱讀的 Eduardo Kohn 的《森林如何思考》(How
Forests Think: Toward an Anthropology Beyond the
Human),書中的一則人狗關係的小故事很有趣,也很有感。
在亞馬遜叢林的 Avila 部落,村民會試著透過狗做夢時的叫聲
解讀自己養的狗所做的夢,有時為了獲得更好的靈感,甚至給
狗餵食迷幻藥。狗的夢做為村民生命的各種徵候與命運之詮釋,
其特別之處在於連繫起的不只是人與狗之間想像性或靈媒性的
跨物種關係,而是連結更多關係。這是說,當這隻森林裡的狗
每天在其獨有的森林路徑中穿梭(想起了自己幾次爬山時遇到
神出鬼沒但又像夥伴的領路野狗),森林之狗有著不同於人類
的感官經驗與視界。牠所遭遇的是整個森林的全生態:動物、
植物甚至靈體,然後牠又會回到熟習的人類部落面對各種語言、
符號、儀式與意義。那麼,村民獵人如何解狗的夢?村民在狗
的夢中看到了什麼?還是,村民在狗的夢中看到了自己想要看
到的什麼?在迷幻藥的作用下,人狗透過第三人溝通的過程中,
人的主體與狗的主體不只是「人—生成—動物」或「動物—生
成—人」,因為狗狗嗑了藥,甚至會是「狗—生成—獵豹」。

XD

我覺得狗與夢的故事正這本書想談的某種人與物、人與靈的共
感,或者作者 Kohn 說的「一起思考」、「超越人類的思考」。
簡要說,這本書是 Kohn 進行四年人類學田野研究後的理論嘗
試,對象是位於厄瓜多北方的亞馬遜叢林中 Avila 部落的 Runa
人。作者試著透過田野工作的民族誌指出亞馬遜叢林人是如何
與生態互動,以及如何將自己與森林中的各種「存在」連繫起
來。這些「存在」說起來複雜,包含了「森林中的生物與做為
食物的生物」、「徘徊在森林中的靈體,包含祖先的、惡靈與
魔神的、對抗殖民而犧牲者的戰士、白人冤魂,以及死去的各
種生物的。」當然還有做為人類存在、活著思考的、有著複雜
巫儀做為社會網絡的部落村民。

我試著理解 Kohn 想談一種思考方式與觀點的轉換，也就是「與森林的思考一起思考」，而不是「思考森林如何思考」，後者的進路正是類似人類學研究「對象如何思考」的思考，或者說就如上週參與詮釋人類學派學者演講時的聽到的說法：「任何現象與對象在他們眼中都是正常的，人類學家的工作是討論『為什麼』。」總之，Kohn 以皮爾斯符號學做為方法，分析了「再現」的符號學意指過程，提議「思考」並非人類所獨有，並且指出「森林會思考時，人與森林正在一起思考，並且超出了人類的思考」（類似這樣吧）。也就是當人類與非人類都能思考，並且一起思考，正是鬆動以人為中心的思考做為概念的固有意義，反思人類置身在世界生態中的意義。

20190915

假日最後一天把唐·德里羅的《身體藝術家》這本小說啃完。據說書中主角的角色原型是 Marina Abramović（但我不太確定）。情節主要是丈夫 Rey 突然自殺死亡，身體表演藝術家 Lauren 獨自面對著空蕩蕩的、記憶與幽靈縈繞的房子，自己不斷與自己對話，並且，後來也真的有個主體狀態和語言狀態不明的「鬼魂」出現。小說主要情節就是在主角與自己對話、與鬼魂對話、透過鬼魂與丈夫對話、回憶自己與丈夫的對話等幾種狀態中慢慢鋪展。

這是一本以鬼魅敘事風格討論死亡與哀悼的小說，其實除了那位應該就是鬼魂、疑似是丈夫回返、名為 Tuttle 先生的曖昧存在，小說一開始，丈夫還活著的早餐場景就布置好了充滿幽靈語言特質（但是不談鬼）的對話架構。故事一開始的那個早晨丈夫尚未出事，兩人的日常瑣碎對話充滿了各種出神、健忘、惺忪、重複、聽不清楚與不在乎。就好像那些話語都不是為了溝通、也不是從說話的人原本就打算從嘴巴裡說出來似的。開始看時我覺得這些對話無趣瑣碎，但後來漸漸了解其關鍵設計。尤其是那句後來迴盪在全書中的「我有什麼想告訴妳的，但卻忘了是什麼。」（I want to say something but what）

可以說，從這個早餐場景開始，丈夫的說話主體就不斷地脫逸出去，又重新連接；而這更發生在丈夫死亡後其鬼魂在 Tuttle 先生身上既是重現卻也不是重現的模糊卻又熟悉的語言。我覺得這本小說不只是布置了一個探討死亡與存在的鬼魅書寫格式，更是關於思考語言、主體、死亡、記憶、哀悼、身體與意識等面向的極佳文本。在德希達那裡，hauntologie 與 ontologie 的法文發音相近（h 就像是幽靈般的存在），而本體論只能透過驅魔的行動來對應幽靈縈繞。或說：本體論是一種法術。對我來說，唐·德里羅的這本小說某種程度將德希達講的這件事情給演繹了一次。或者說，我看到了我想看到的。

覺得「自我的轉變」這件事，傅柯的畫家比喻很傳神。

> 「(…)這是為什麼我真的像條狗一樣地工作，
> 而且我一生都像條狗一樣地工作。
> 我並不是對我正在工作的學術狀態感興趣，
> 因為我的問題在於我自身的轉變／改變(transformation)。

這也是為什麼當人們說：「你幾年前思考過這個，但現在你又在說別的東西。」我的回答是：「你覺得我那些年來那樣工作著，只是為了說同樣的東西，而不被改變？」個人的自我被個人的知識所改變，我認為，這件事很接近美學經驗。

> 如果不是被自己所畫的繪畫改變(transformed)，一個畫家為什麼還要(持續)創作?」——Michel Foucault, "An Ethics of Pleasure," in Foucault Live: Interviews 1961-1984, p. 379.

20191025

最近找一篇攝影文章，一篇有待細讀的重點文獻，Love and photography。

巡視書櫃發現那篇文章就收錄在 2006 年時我在誠品購得的 October 期刊中，並保存至今。覺得這件事除了驚喜也充滿啟示。13 年前的我，就已經幫自己準備好未來的閱讀資料了。

有黴有斑有塵有泛黃，但那只是封面的情形，內頁倒是狀況不錯，我猜想著當時美國就已流行使用無酸紙印刷了吧。封底與最後一頁夾著一隻乾扁的蠹蟲屍體，中間幾頁有一張書籤，內頁某幾篇文章密集散布著自己感到疑惑的重點畫線。

覺得某種時空管道如漩渦般在眼前開啟。這不是瓶中信，這不是回返。這像是要將某個凝結的狀態融化與崩解、分子重新排列後再急速凝結。我像分子，我像細胞，我像塵埃，我像血球，我像摸黑無聲潛行時悶在手掌縫隙中的光；我也許是滑入了這座與那座森林在黑暗中蔓伸相連的根系經脈、或是流過半透明食腐靈體般的水晶蘭菌絲無盡相連的養分管道。或鼠或兔或蟹或蟲族出口相通的洞窟網絡小徑。我在其中顛簸，被傳輸，被旅行。

Love and photography，也許攝影是那樣一種連接的樣態，連接現在與過去，連接愛與逝去。我也開始認真相信人生中的所有事情都是相連的。

20191112

Serres
比較了攀岩的身體（那滲
血的手指、內臟肌肉神經感官全體
動員的清醒身體、真實的危險）與坐在
黑暗機艙小窗看地表的身體（精力充沛的眼睛
掛在半死亡的身體上、看電影般坐著不動的世界
觀展開、抽象思辨與理論的靈魂）。其中，Serres 對
於攀岩身體的描寫讓我回想起許多騎車跑步爬山時，爆
心跳、猛烈呼吸、皺著臉低頭看見自己的汗水大量滴在地面，
同時聽著自己血液咻咻流動的舒暢痛苦時刻。而且 Serres 對
身體節奏的音樂性描寫，也蠻可以對照 Lefebvre 的「節奏分析」
（Rhythmanalysis）關於身體的那些部分。

> 「運動中的身體讓
> 各種身體感官結盟，並在
> 身體內部獲得統合。這是一種
> 從身體出發的視界，語言在此缺席，
> 卻有某種令人著迷的內隱音樂（tacit
> music）。持續地，這首來自於身體的聽
> 不見的歌，在掌握心跳、呼吸與各種規律性的
> 狀態（regularity）等具有節奏的動作時，以及
> 似乎是從肌肉與關節的感受之中顯露出來。總之，
> 從姿態與動作的感覺，那首聽不見的歌先是湧入身
> 體，然後是周圍環境，以其讚揚身體光輝的和諧合
> 聲，調適著那個發出這首歌的身體，然後又豐富滿
> 盈著這個身體。」（Serres, Variations on the body）

20191122

在濃霧森林中。
爬山一定會遇到的經驗，被濃霧圍繞，或者嗨
友們喜歡說的：撞白牆。

Michael Marder 從身處在濃霧森林的個人體驗中，對柏拉圖的《蒂邁歐篇》中蠻重要的概念 Khôra 有一番有趣的詮釋。Khôra 今日常被翻譯成容器甚至理解成子宮的概念，簡單說主要就是：關於空間自身、地點、以及做為中介概念的 Khôra，這三者間的關係。

在與 Luce Irigaray 合著的 Through Vegetal Being 一書中，Marder 如是回憶自己在濃霧的松木森林中健行的思考經驗：「顯然對我來說，濃霧的森林已不只是個位址（site），更遠非一種風景（landscape），而是一個場所（place）的體現（embodiment）；一個可以容納所有事物、所有人進入其中的場所。當柏拉圖在《蒂邁歐篇》中思考 Khôra 這個概念時，他一定曾身處於、或者至少夢見自己處在一片濃霧森林中。」
（接著，Marder 談只有自己的孤獨森林、以及這種孤獨由於使用語言思考與描述所以永遠不完整，然後是『可能』有其他人〔植物／昆蟲／動物／人類／不明的〕身影／剪影的森林，以及兩個主體在這個濃霧森林中的相遇的真實性。

我是孤獨的?或者我不是孤獨的?等等主體性思考 blabla....）

關於「引文」的筆記三則。

1.「引文」（citations），我想，班雅明未完成的《拱廊街計畫》就是一部充滿引文的書寫集合。這本長達一千多頁的著作中包含了許多影響他思考的作品摘引，以及自己的反思和詮釋。可說是由讀書筆記、心得、摘要、草稿、詮釋、照片組成的未竟書寫計畫。隨意翻閱，片段的文句中隨時都藏著令人讚歎的思想金句，但文字電子檔搞得我在清新的一大早眼壓就瘋狂飆高，果然免錢的最貴，有餘裕再來收實體書吧。或許，《拱廊街計畫》正是班雅明實踐他心中夢想之書的過程，引文就如同呼應他的寓言概念，具有被抽離原來語境後的異質、甚至震驚效果，同時也代表著產生的某種新的力場或星叢，以及啟示的能力。

2. 寫作時「引文」（citations）之使用，對 Michael Marder 來說，就像是植物樣本的收藏本（Hortus siccus），或英文的 Herbarium。Hortus siccus 是供植物學家研究的植物標本收藏冊或收藏室。在以前，約莫是科學革命之前，植物學被稱為 botany，不過在今日主要都是稱為植物科學（plant sciences），botany 變得比較像是針對植物外型的形態比較學，或者是植物學的一個歷史懷舊稱呼。而這種在 botany 學科與博物學時期，用來提供形態比較的植物標本收藏集，則被 Marder 留意到其中的趣味；也就是這些去除脈絡的植物在植物標本集中所具有的，是能與其他植物標本形態展開比較的新脈絡，以及最重要的，從這樣的比較與新脈絡的安排中，有著讓知識與思想茁長潛能的隱喻。在 Hortus siccus 這樣的「乾燥花園」中，植物被選取並摘離了原本的環境脈絡，並安排成為陳列在收藏冊子裡的樣本，而這正是某種和「引文」蠻類似的結構。Marder 試著將植物樣本集理解為「選集」，並追究了選集的（anthology）的字源。所謂選集，意謂著包含各式各樣的、甚至不同作者的文句、詩詞或格言，在希臘文的語境裡，anthos + legein 意謂著「花的收集」（flower + to gather），是以，做為「選集」的「書」就是種智慧與知識的（植物）標本集。

3. 馬上聯想到，對 Serres 來說，引文就如同攀岩時的確保，也就是「引文—確保」（citations-belays）。回頭找到我之前同樣是丟在臉書上的筆記，Serres 說的「引文—確保」，是他在將當代的寫作身體視為攀岩身體來看待時所使用的比喻。簡言之，相對於用筆在桌面書寫的古典「筆耕」意象，螢幕時代的我們在電腦螢幕前寫作就像是在攀爬垂直的岩壁，因而寫作的身體有著關於爬山與攀岩拔升意象的各種比喻。此時，寫作者就是雪季登山或攀岩時被繩索圍繞著、以冰爪和自己的爪前進的「徒步—書寫者」（walkers-writers），以及頗值得用行動去體會的「註釋—山屋」（notes-mountain huts）、「參照—岩釘」（references-pitons）等狀態之捕捉。我覺得，就「引文—確保」這樣的概念所創造的畫面，無論是透過臨時岩楔、固定岩釘或是同繩隊友或地面確保者（belayer）的確保形式，「確保」這件事對於寫作或是攀岩而言，它同時都代表著「中止」與「維繫」，而這也是 belay 帶有的意涵。也就是說，我想，引文是寫作時對於自我的敘事進行的中止、攀登岩壁時對上升的中止；而同時，引文也是寫作時引入對於自己論點之維繫與加固、或攀登墜落時對於生命之維繫。但不只，我更覺得其真正的功能是創造「前進」與「上升」的安全攀登情境，這個情境就是為寫作的我們帶來那緊張、焦慮與專注的，那精美的垂直的打字頁面緩緩地、持續地、累積與上升。由此看來，此時，Serres 的攀岩比喻鮮明了一種形象。這種形象的代表者正像是 Alex Honnold 那樣無確保地徒手完登優勝美地酋長岩，他就如同無引文的寫作者，像神的形象，是只屬於少數的天才與大師的形象。

當然，「引文—確保」的身體意象和植物標本集與蒙太奇、啟示意象感覺又蠻不同了。但又也許，剛剛正好看到並借用 Patagonia 粉專前天貼的這張抱岩練習帥照，拍攝者以俯視角度捕捉到攀岩前的無確保抱岩練習，這正可比擬完稿與登頂的我們，回望那充斥各種筆記草稿片段想法，或者宛如被《拱廊街計畫》的光芒所映照著的，那種前置作業的、零碎、不知去處、未完成、卻不能脫離整體書寫計畫的工作狀態。或者我猜那就是班雅明夢想中無括號的引文的美好書寫情狀吧。

Thomas Pynchon 的《慢慢學》中，寫作者們應該都很有同感的一小段文字：

「你可能已經知道，重讀自己 20 年前寫的任何東西，都會對自尊心造成巨大打擊，甚至包括那些付訖的支票。重讀這些故事時，我第一反應是『**噢，天哪**』，同時還感受到了身體不適。

我的第二個想法是徹底重寫。這兩種衝動還是被中年人的沉靜壓制了下來，我現在假裝已經達到了一種清醒的境界，明白自己當時是怎樣的一個年輕作者。我的意思是，我不能完全把這傢伙從我生命裡抹掉。

另一方面，假如通過某種尚未發明的技術，我能和他在今日邂逅，我會樂意借錢給他嗎？或者為了這次相逢，甚至願意去街上喝杯啤酒，聊聊過去的事情？」

20201020

Urbanomic 出版社迭有好書，收到 *Object-Oriented Philosophy: The Noumenon's New Clothes*。

此書對歐陸近年的思辨實在論（Speculative Realism）思潮有詳細的梳理與介紹，大補帖般的著作。

初步翻閱後感覺作者對 Graham Harman 的 OOO 理論（Object-Oriented Ontology）多有批判。

有趣的是，封底有 Zizek 和 Graham Harman 的推薦短評，相較於 Zizek 寫了兩段約五百字的稱讚，Harman 只留下一句：

the man is relentless.

Graham Harman

20201228

約莫十年前的深夜，在公司加班時第一次看到 John Divola 的作品，Divola 的 zuma 系列是他蠻早期約在 1970 年代拍攝的「三個行動」（three acts）之一的作品。這系列大約拍攝了三年，1977 至 1979 年，在南加州馬里布附近的 zuma 海灘，有一棟反覆失火的廢棄建築物，這個反覆失火其實是洛杉磯消防局縱的火，為了訓練消防員。Divola 進入這些已經燒過和還沒燒過的空屋裡面，噴漆、塗鴉，然後拍照。是攝影，也是行動繪畫。

住在 LA 的 Divola 曾說他還在不知道要拍攝什麼的茫然時期，常在馬里布和聖塔莫尼卡的幾處沙灘上漫步，某一天突然激起了他想拍攝些什麼的念頭。自第一次看到 Divola 的作品後我一直印象深刻，幾年後我自己有機會走在馬里布與聖塔莫妮卡的沙灘上，看著那裡的海，我也想起了 Divola 的作品。

那次在 UCLA Hammer 美術館的書店中看到 LA 在地藝術家的書櫃區，很快就翻到一本有收錄 Divola 作品的群展畫冊，Divola 的評論是 David Campany 寫的，那是我第一次認識 Campany 這位藝評家，這應該能算是經由 Divola 牽的線吧。後來我就蠻 Follow 他的，有個很大的原因就是，相較於 Batchen 和 Tagg 這幾位攝影評論家，Campany 的文筆算是較為清晰好讀，前兩位喜好那種好幾層的分詞子句、一堆表現語氣的斷句真的令人痛苦阿。Campany 算是蠻早以 Late photography 來談攝影中的事件性問題的人，特別是 Joel Meyerowitz 的世界貿易中心檔案。（儘管後來的各種攝影的 aftermath 的概念已獲得蠻廣泛的探討，Late photography 也早已不是什麼特別的評論寫作進路，但那仍是一個重要的關鍵字。）

我也發現 Campany 蠻喜歡訪談體裁，而且各大知名大牌都訪問過了。我本來不太喜歡訪談體裁，或者說我覺得那並不是完整的書寫成品，但 Campany 的處理方式和成果讓我

最近開始重新思考這個問題。這次亞馬遜免運入手的《On Photogrphs》是 Campany 今年的新書，書名顯然是在回應 Sontag 的《論攝影》，此書採另一種特別的處理方式，也是以前我並不喜歡的那種。以一千字左右的短評寫一張照片，然後寫一百多張集結出書。不過我覺得這需要的是另一種功力，呈現廣度與數量的過程中同時施展精煉與犀利的寫作能力。Campany 文筆清晰、產量豐富、用的理論不深但精準，是當代「寫作者形象」範例中我喜歡的一位。從他身上，我讀我學我寫。

The Journey of "a good type": From Artistry to Ethnography in Early Japanese Photographs 這本收錄 19 世紀末日本攝影的書實在很美,是視覺人類學家 David Odo 的著作。

在 1860 年代,歐洲攝影家 Raimond von Stillfried 和 Felice Beato 在日本開設了攝影工作室,他們的學生和助手隨後紛紛成為日本的攝影先驅。視覺人類學家 David Odo 考察了這段時間的照片,主要是針對收藏在哈佛大學的考古與人類學博物館 (Peabody Museum) 裡的照片。

初步翻閱,這些 19 世紀下半葉的照片包含了幾種類型,做為風景明信片的旅遊紀念品、藝術攝影(寫真館模式的商業攝影)、人類學式記錄的肖像攝影,大多有以水彩上色。對視覺人類學家來說,這些照片做為博物館收藏的物件,是藝術品?是紀念品?是文件?還是做為博物館的攝影典藏論述的一環?對 David Odo 而言,這些其實都是同時存在的。或者,會像是視覺人類學大腕 Elizabeth Edwards 所說的,博物館做為意義與論述的機構框架,攝影做為物件在其中有其動態的生命,因為攝影不會只是關於什麼的照片,而是在一系列的展覽與詮釋的實踐過程中讓博物館成為其所是。

這些照片也讓我不禁想進一步對比稍晚幾年之後日本人類學家在台灣拍的攝影。感覺其中的差異會蠻有趣。

20210331

前陣子為了寫文章讀了點詩。霍恩（Roni Horn）是艾蜜莉·狄金森（Emily Dickinson）的深度讀者，想閱讀霍恩的作品也就跟著讀狄金森。找來哈佛大學版的狄金森全集，同時也找了中文的《艾蜜莉狄金森的詩選》輔助閱讀。話說木馬文化這套真好，中英對照，譯文精美，詩文詮釋與解釋脈絡方面超級有幫助。我並不讀詩，大外行，但為了寫作而讀的狄金森也使我不知不覺地一首一首讀了下去。（這種高中英文老師會開的書單，年輕時哪能體會呢）隨想：這位 19 世紀足不出戶但超級敏銳、腦內宇宙無限寬闊的女子，如果他是當代藝術家，如果他是個錄像藝術家，如果詩是腳本、是分鏡，他的影像／聲音張力想必非常強大。

例如寫死亡：「當我死時— 我聽見一隻蒼蠅的嗡嗡聲— 屋內的靜寂— 如同暴風雨中兩次撼動間— 空中的靜寂（…）」

她的詩句似乎都頗能轉換成強大的影像作品。不過如同他的另一首詩所寫的死亡：「光之形象— 永別了— 感謝這場相會— 如此漫長— 如此短暫— 整體的導師— 與生俱來的根本— 賦予— 除去」

屬於過去的那位未來的錄像藝術家，雖然狄金森的光已「除去」，不過她顯然燒錄了很多滴威滴供我們隨時自由轉檔。三月隨想的讀書報告一則。

「就像是外野手，當打者擊出外野飛球，你其實沒時間觀察球的飛行軌跡，以及計算你要跑多快才能接到球。事實上你的肌肉已經自然而然地發展出某種記憶。」1979 年受訪時，Stephen Shore 將攝影者的身體比擬棒球守備的直覺和肌肉記憶，外野手的反應成為他的攝影工作的隱喻。

1970 年代的 Shore 是
狂熱的洋基球迷，雖然那時洋
基還沒有邪惡帝國的稱號，但已經拿
過 21 座 WS Title。1978 年的洋基擁有
Ron Guidry（此人後來是王建民的貴人）、
Graig Nettles（那時 A-Rod 要從 SS 轉 3B 時，
美國鄉民常酸乾脆請 Nettles 伯伯來守），那
年擊退道奇拿下第 22 座冠軍。就在這個即將迎
來冠軍球季的三月春訓時，Shore 接受 AT&T
的委託前往佛羅里達 Fort Lauderdale 春訓
營拍攝洋基的春訓基地。在網路上還可以
找到當年這個在 Light Gallery 舉行
的「1978 洋基隊春訓：Stephen
Shore 個展」的邀請卡。

Archive Matrix Assembly: The Photography of Thomas Struth（2021）。喜歡這本研究 Thomas Struth 的著作。作者 Nana Last 說他是 2002 年在 Dallas 美術館看過 Struth 的攝影展後開始有些想法，前前後後寫了十幾年，2021 年才出版。但以書的規模來說，其實文章篇幅也不算是太長，我想也許跨十幾年的寫作就是有寫十幾年的感受和機緣吧。覺得這種狀況自己好像也略懂。圖版精美、內容紮實，寫作觀點蠻有啟發性，參照的資料也很受用。

但有個比較特別，
以及讓我猜不透的就是圖版說明的編排方式。
用銀色字體印在內文上面，
兩者交疊，
也許要靠反光才能好好地讀圖說。
也由於這書的內文有部分用像是德希達的作品 Glas 一書的排版方式，
所以我真的不太理解這是圖說的創意編排還是根本就印刷廠打瞌睡時印壞了，
哈哈。

20210913

當我一直在思索「再書寫」（摘要？詮釋？介紹？衍伸？誤讀？）這件事時，Eduardo Cadava 的作品提供了非常強悍的範例。這是一本深讀班雅明攝影理論的著作。Words of Light 雖然是本老書了（發行於 1997 年），但最近才心一橫入手實體書。Cadava 以今日都還蠻流行的「關鍵字」方法，線頭式地提取、切入班雅明的文字，特別是他的攝影書寫。班雅明以攝影的語言來論述歷史的概念，在班雅明對於攝影與歷史連結起來的書寫中，Cadava 環繞著班雅明，特別著眼於科技發展對於歷史與政治的影響、複製和擬仿的問題、影像與歷史、記憶與遺忘、寓言與哀悼、視覺和語言再現的問題等。我的感受是，這種關鍵字式深讀是有種特殊效率、很有愛、頗迷人的做法。

因為每一個關鍵字都像是喘著氣但頭腦清晰地確知自己正在攀登這座或那座山，以山名為標籤，細讀路徑上的紋理，並在過程中開始逐一辨識周遭山頭，鄰近的、然後遠方的、然後是需要一點想像的更遠方的。然後腦中的單一山頭等高線、岩體與植被所形成的空間知識開始聚集、蔓生為區域的地形圖，而那是自己所構作與自己能享有的獨特時空感。

20211115

今年五月時，看到 Gerhard Richter 在蘇黎士美術館（Kunsthaus Zürich）展出 Landscape 主題系列，策展人是 Hubertus Butin 和 Lisa Ortner-Kreil。這是奧地利 Bank Austria Kunstforum 與蘇黎世美術館合作的展覽。那時，台灣的疫情正好升到最高峰的時刻，每天在家心情很悶，在 vimeo 線上看到策展人的導覽影片覺得很被療癒。

我總是忍不住在想，當藝術家對風景的理解變成一系列一系列的作品、策展人對藝術家的理解變成一區一區的主題、評論人對前兩者的理解變成一段一段的思考，這幾件事放在一起看，事情就變得很有趣。這三個部分都呈現在該展覽出版的畫冊中，當時馬上便決定忍著錢包的痛收一本展覽畫冊。

但是，其實，這本畫冊除了封面實在有夠美，最吸引我的地方主要還是裡面收錄了一篇 T. J. Demos 的文章——The Scopic and the Scaped: Anthropocene Landscapes。T. J. Demos 寫 Gerhard Richter 的繪畫？太特別的組合了吧。感覺就像是李奧納多・狄卡皮歐要飾演最新一集神鬼認證的傑森・包恩啊。但收到畫冊後發現那篇文章其實沒有在討論 Richter，反而提到貝佐斯 vs. 馬斯克 vs. 維珍變裝老董的太空競賽還比較多。但也不能算是被騙，T. J. Demos 的文章總是好看、充滿啟發。

Nancy 談睡。The fall of sleep, 50 頁的超級小書與我的雜亂速記。散文風格的哲學書寫,優美的文字,畫面感十足的思想。適合以超慢的速度讀。說不定最好的狀況是邊睡邊讀,這種最有感的不可能性。不,這頗弔詭,昏昏欲睡時讀著描寫昏昏欲睡的段落(…),你進不了文字的狀態,但你卻已經在文字無能徹底捕捉的狀態裡。反而要回來,清醒地,才能很好地體會文字描寫那個另一邊的世界。這是睡、醒、準睡、準醒;死與將死、夢與偽夢;聲響與靜謐,深淵、墓穴,痛與快樂,內與外,以及無數「之間」的謎。可能要先拉開自己與睡眠的距離,從被攫住之夢境掙脫。也許,像作者生前認可的書名英譯「fall」(而不是 tombe)那樣的姿態暗示,以最慢的閱讀速度,墜入他那透澈的書寫。

收了幾本均為 10 多元美金的二手老書，這本 2009 年的 The Disciplinary Frame，雖然 John Tagg 謙稱只是一本斷斷續續完成的累積文集，未能將個人理論發展體系化的失敗之作。但我對這本的愛是遠遠多於他 1988 年的那本 The Burden of Representation，儘管那本被視為經典。所以雖已有電子檔，有機會還是要收一本實體書。

在我的生活中那些沒有稿約的空檔時刻，我一直在摸索「不要用談攝影的方式來談攝影」的寫作實驗，這件事也在他這裡獲得一些啟發。總之喜歡這種理論控和資料控的攝影研究路線，像是罹患了什麼熱病在發作了那樣掉書袋掉到章節註釋部分厚達全書四分之一，好過癮。補品。

這本二手書留有多處前物主畫的重點與筆記，也許那些痕跡是我們兩人之間既有也沒有的連結，開起一席想像的 John Tagg 讀書會，一位不在場的共讀者。這會和電子書貼心提示你「這句目前有五個人畫過重點」又是全然不同的感覺。二手書的大樂趣之一。

20220310

Philippe Claudel 的《氣味》有一段寫雪茄的形象，「雪茄是黑夜的燈籠，是四處漂泊的出海人的臨時信號燈，它們會把自己橢圓形的軀體交給那些急於攫住它們的手指、樂於叼著它們的嘴唇，而它們的軀體既結實又柔軟、既溫暖又清雋，植物的、活生生的，總有一天會終將死去。」

可是他好像沒寫到氣味啊。沒抽過的人能透過這段去想像雪茄燃燒的煙霧微粒通過鼻腔的滋味和微刺感受嗎？我反省自己的描述能力，對我來說，寫氣味真的不容易，總是只能透過對其他氣味的舉隅來表達。

寫氣味很像是文字基建工程中比喻能力的驗收；然而問題還有另一層面。是否需要一種極綿密的文字描繪，細緻到像是連無關緊要的地下室車道牆面石板材質的石英晶體分布都要求打亮的程度來包圍對象？不過那好像是文學問題了。寫藝評時面對的問題可能會比較像是史蒂芬‧金談寫作時的提醒，「問題不單單是如何描述，而是描述多少才合適。」

20220429

在 YT 看了一場座談會紀錄，主辦單位同時找來了 Benjamin Buchloh 和 Yve-Alain Bois 對談 François Morellet 的作品。席間 Buchloh 突然對觀眾說：半小時前其實我們有排練，我說他當白臉，我來當黑臉，那我現在就來開始黑臉的部分…（略）。兩人就這樣精實地講了一個多小時，我本想說中午輕鬆看個片結果現在好累。總之，主辦單位 Dia 很會找，兩個藝術史重量級老爹也確實很會講。

而看到 Yve-Alain Bois，我突然想起一個藝評、編輯與翻譯之間相輕又憶往的小故事。他回憶自己早期發表在 Art in America 的文章，都是由 Craig Owens 翻譯的。他在 1970 年代晚期到美國時，透過 Rosalind Krauss 認識 Owens，也由剛到 Art in America 工作的 Owens 負責翻譯他的法文文章。

Yve-Alain Bois 回憶當時：「老實說，當時我覺得 Owens 實在非常傲慢（arrogant），而且過度展現自己的野心，他那種樣子就像是個知識分子圈的 social climber，常常把『我就做給他們看！』掛在嘴邊。不過他生病之後這些氣勢就全部消失了。Owens 的〈寓言的衝動〉這篇文章剛發表時，我蠻不欣賞，總覺得太浮淺與表面了，就好像他總想要塞進過多的東西到一個模子裡。不過，(2017 年的) 現在我比較能理解他這麼做想要的是什麼，以及他這麼做所具有的啟發性價值。」

所以，到底傲慢（又愛掉一堆書袋）的 Owens 想做的是什麼？今天生活在台灣的鄉下如何批判接受他在大蘋果的寫作策略？

截稿期就是，你左看右看，辦公室都沒人了，

開了啤酒，戴上耳機準備看紅雀殺小熊，此時編輯在你的後頸輕輕吹氣。

20220504

看到一則由 Artforum 期刊，在今年年初上傳至自家 YT 頻道的影片，是十幾分鐘的專欄節目 Under the Cover，該集是與 Rosalind Krauss 進行線上訪談。

很驚喜地聽到她本尊親自簡單地回顧了當時寫 The Optical Unconscious 這本書的背景：「我認為現代主義者的理論太堅持某種客觀性（objectivity）……如果我想要攻擊這種目的論，也就是『藝術具有所謂的本質或獨異性』的發展趨向，那麼我必須改變那類『遙遠的聲音』，要成為我自己的聲音。」

從她的說法，簡言之，這本《視覺無意識》是對當時盛行的藝術書寫模式的批評，也是對現代主義的批評，或說是對現代主義理論的批評。在今日看來，我們還是可以將之視為想要打破當時某種藝術書寫禁忌的嘗試。

如果我要對書中收錄的文章展開成分分析的話（雖然這樣做會有點奇怪），那麼好像可以析出每個單篇包含的幾種寫作材料與它們各自的佔比；有日記、對談、藝術理論、思想家之言談與著作，以及一定程度帶著小說語調的藝術史書寫，而比較不是只有充滿理論推展與學術性申論的哲學式藝評。

藝術是一頭異獸，
藝評在尋找異獸藏身處的精靈。

倏忽飛精附體，跌入難分彼此的非夢之夢。
是刻，書寫的纖靡國境投影成一襲緙絲壁毯。
繁細相即，從無生有，
非一非異，糾纏融洽。

互滲為非精靈、非異獸；
如宴亦如焰，爆震襲人。

文章原始出處
Sources

攝影評論的研究與書寫
Thinking with photography:
 writings on the photographic images and criticism.

「攝影評論的研究與書寫」系列，為獲得國藝會「現象書寫：視覺藝評專案」補助之研究寫作計畫，十篇文章陸續完成於 2018 年至 2020 年之間，最初均發表於我個人的 Medium 網站（https://kuanyo.medium.com/）。

2019 年 10 月〈凝結，或攝影與標本：動物形象在作品中的問題〉經改寫與擴充後，部分內容運用在為吳權倫於臺北市立美術館「馴國」個展所作的評論文章中。

2020 年 3 月〈攝影與記憶：鬼魂的愛、逼迫與曖昧〉，經局部改寫與篇幅調整後，原載於《現代美術》，台北市立美術館。

藝評作為創作？寫作實驗數種
Art Criticism and Catalog Essays

「藝評作為創作？寫作實驗數種」系列，包含了長中短篇幅文章、並聚焦於特定主題的藝評寫作實踐成果。雖然本書僅收錄少數幾篇，但已涵蓋了近年持續關注的幾個代表性主題。

2021 年 2 月〈水的素描：從羅尼·霍恩的冰島到王綺穗的水滴〉，原載於《典藏 Artouch》。

2021 年 7 月〈鏡子問題的幾道線索：對歐文斯藝評的一些延伸〉，原載於《典藏 Artouch》。

2021 年 7 月〈薄霧與黑雲：關於廖震平的風景繪畫〉，「木木藝術」展覽專文，原載於「木木藝術」網站（https://www.mumugallery.com/）。

2021 年 9 月〈從陽台城市到城市行星：林書楷的積木堡壘〉，原載於《國藝會線上誌》。

2022 年 1 月〈感覺的品質：龔寶稜的「採光良好關係」個展〉，「木木藝術」展覽專文，原載於「木木藝術」（https://www.mumugallery.com/）網站。

2022 年 2 月〈異獸與繁盛的幻境之域：林義隆的銅版畫與神造的孩子們〉，原載於《NCKU ART 線上藝文誌》，國立成功大學藝術中心。

2019 年 11 月〈吳權倫「馴國」展覽中的人犬關係圖〉，收錄於《馴國：吳權倫個展》，臺北：臺北市立美術館。

異獸藏身處的精靈：藝評召喚術

作　　　者｜陳寬育

翻　　　譯｜陳寬育

出　版　者｜陳寬育

編 輯 總 監｜謝家雯

財 務 主 任｜謝家雯

版 面 構 成｜歐靜雲　✉ yuhsiang0822@gmail.com

封 面 設 計｜歐靜雲

封 面 作 品｜林義隆

工作室題字｜秦政德

出 版 協 力｜蔚龍工作室

聯 絡 信 箱｜kuanyo@gmail.com

地　　　址｜台南市永康區復華六街 67 巷 12 號 5 樓之 2

印　　　刷｜苑美海報輸出印刷坊

出 版 日 期｜2022 年 7 月（初版一刷）

定　　　價｜380

ISBN 978-626-01-0289-0

出版補助　　NCAF　國｜藝｜會

國家圖書館出版品預行編目資料

異獸藏身處的精靈：藝評召喚術 = Hiding place :

art writings and other texts/ 陳寬育著 . -- 初版 . --

臺南市 : 陳寬育 , 2022.07

面；　公分

ISBN 978-626-01-0289-0（平裝）

1.CST: 攝影 2.CST: 文集

950.7　　　　　　　　　　　111010585